에밀 루더

타이포그래피　　　　　디자인 안내서

일러두기

— 이 책은 에밀 루더의 『Typography:
 A Manual of Design』(Niggli, 1967)의 한국어판이다.
— 한국어판은 원서의 독일어를 번역하고 영어를 참고했다.
— 역자와 편집자의 보충 설명은 []로 표기했다.
— 본문의 고유어와 도판 내용에 설명이 필요하다고
 판단한 경우에는 추가로 각주를 달았다.
— 인명, 지명, 단체명을 비롯한 고유명사의 외래어 표기는
 국립국어원의 외래어표기법를 따르되 예외를 두었다.
 원어 병기는 본문 최초 등장 시 1회 병기하되 경우에 따라
 원어를 그대로 썼다.

필자는 25년간 타이포그래피를 전문적으로 가르쳤다. 이 책의 예시들은
저자의 것이거나 저자의 수업 과정에서 나온 학생 작품이다. 이 책의 목적은
완전무결한 비결을 제시하거나 최종적인 판단을 내리려는 것이 아니다.

이 책을 '타이포그래피 — 디자인 안내서'라고 한 이유는, 타이포그래피와
그 기술적 과정이 디자인에 대한 질문과 떼려야 뗄 수 없기 때문이다.
디자인하지 않는 타이포그래퍼는 없다.

우리 시대의 사람들은 모더니즘의 여러 기본 가설을 잘 알고 있고, 보다 좋은
형태를 추구하려는 열망 또한 당연히 여기는 듯하다. 하지만 이런 현상은
우리를 현혹한다. 조악한 장인 정신과 '시대에 맞는 것'이란 허울이 적지 않은
혼란을 일으키기 때문이다. 우리가 지금까지 얻은 깨달음을 완성하고
정제하기 위해서는 아무리 좋게 보더라도 아직 해야 할 일이 많이 남아 있다.

타이포그래피 작업에는 두 가지 전제 조건이 있다. 지금까지 얻은 지식을
충분히 생각하는 자세와 새로운 견해를 수용하는 열린 마음이다. 이미 성취한
것에 심취하는 것은 자기만족이라는 달콤한 유혹에 빠지는 지름길이다.
따라서 타이포그래피가 오랫동안 알려진 원칙에 눌러앉지 않으려면 작업 공간을
연구실로 바꿀 정도로 실험적인 타이포그래피 교육이 그 어느 때보다 절실하다.
시대정신을 반영하는 살아 있는 작품을 만들어내기 위한 의지는 결코
무뎌져선 안 된다. 의문을 갖고 몸부림치는 것이야말로 어려움을 피하려는
게으름의 길로 빠지지 않는 기본자세다.

한정된 수단으로 실용적인 목적에 따르는 것은 타이포그래피 제작물을 매력적인
것으로 만든다. 이 점을 타이포그래퍼에게 알리는 것이 이 책의 목적이다.
이 책이 오늘날 시각적 측면에서 큰 영향을 미치고 있는 영역인 타이포그래피의
내재된 힘을 보여주기를 바란다.

필자는 이 책의 본문과 예시를 유행과 순간의 기분에 따르지 않도록 선택했지만,
그 성패에 대한 판단은 독자 여러분과 미래라는 시간에 맡기기로 한다.

타이포그래피는 글로 정보를 전달할 분명한 의무가 있다. 다른 어떤 논쟁이나 생각도
타이포그래피를 이 의무로부터 떼어놓을 수 없다. 읽을 수 없는 인쇄물은 의미가 없다.

활판인쇄술이 발명된 15세기부터 20세기에 이르기까지 인쇄물을 위한 수많은 노력은
정보를 대중에게 가장 싸고 빠르게 전달하려는 단 하나의 목적으로 쌓였다.
한 가지 예외가 있다면 기술의 진보와 산업화가 한창 맹목적인 찬사를 받던 19세기와
20세기의 전환기에 제작된 고급 한정판 책이다. 이 시기에는 소재의 아름다움과
장식적 디자인을 강조하기 위해서 타이포그래피의 본질과는 완전히 모순되는 일이
일어나고 만다. 즉, 발행 부수를 인위적으로 제한해 희소가치를 높인 책이
출판된 것이다. 그러나 이 고급 한정판을 통해 활자체의 형태에 대한 감각과 그 본질에
대한 이해, 활자를 낱말, 글줄, 낱쪽으로, 나아가 여백과 분명한 비율을 이루는
조밀한 글상자 영역에 배열하는 것, 책 디자인 작업의 기본이 되는 펼침면을
구성하는 것, 활자체를 일관되게 사용하되 그 종류와 크기를 제한해서 사용하는 것 등
타이포그래피의 전제 조건을 재인식하게 된다.

20세기 초에 이르자 이런 서적 애호가에 대한 비판이 나오기 시작했다.
그저 '보기만 좋은' 한정판이 무슨 소용이냐는 것이다. 책은 보기 좋으면서도 싸야 하며,
이를 위해서는 대량으로 인쇄하는 것이 필요하다. 서적 애호가를 위한 책은 시대에
뒤떨어진 것으로 웃음거리가 됐다.

오늘날 책은 일상품이 되어 서점뿐만 아니라 백화점, 소매점, 길거리 가판대에서 신문,
광고지, 포스터 등과 함께 팔리고 있다. 타이포그래피가 대중매체 수단으로서
그 사명을 완수하는 것이 바로 이 영역이다.

타이포그래퍼는 다양한 활자체 가운데 필요한 것을 고르는데, 그 활자체는 자신이
디자인한 것이 아니다. 타이포그래퍼는 활자 디자이너와 주조공이 만든 활자체에
의존해야 하는 상황을 단점으로 여기기 쉽다. 기술적 또는 미적으로 타이포그래퍼의 요구에
적합한 활자체를 찾을 수 없는 경우 이런 의존성은 특히 불편하게 생각된다.

타이포그래퍼는 인쇄 업무 과정에서 자신의 역할을 인식해야 한다. 한편으로는
다른 사람이 먼저 만든 것(활자, 종이, 잉크, 도구, 기계 등)에 의존하고, 다른 한편으로는
자신의 작품을 넘긴 뒤 이어지는 공정(인쇄, 제본 등)을 마무리할 수 있도록 해야 한다.
그러므로 그는 독자적으로 결정을 내릴 자유가 없으며, 앞선 단계의 것을 받아들이고
나중에 이루어지는 것을 항상 배려해야 한다.

타이포그래퍼가 활자체의 형태를 만드는 데 관여하지 않고 이미 만들어진 제품을
이용해야 한다는 사실은 타이포그래피의 본질과 관련한 부분으로서, 작업을 제한하는 요소로
볼 수 없다. 오히려 그 반대인데, 활자 디자인은 단순히 미적인 판단에 의한 것이 아니라
타이포그래퍼의 지식을 넘는 기술적인 요인에 의해 결정되는 것이 크기 때문이다.

활자 디자이너는 활자의 형태를 만들 때 개인적인 성향을 가능한 한 배제해야 한다.
개성은 자신이 만든 활자체가 널리 사용되는 데 걸림돌이 될 수 있다. 활자 디자이너라고 해서
자신이 만든 활자체를 항상 제대로 활용할 수 있는 것은 아니다. 이는 자신의 창작물과
비평적 거리를 적절히 유지하지 못하기 때문이다. 하지만 타이포그래퍼는 이 거리를 둘 수 있는
위치에 있으며, 이 능력은 타이포그래퍼의 작업에 효과적이다. 비평적 거리는 타이포그래퍼의
미덕이다. 타이포그래퍼는 자신의 개성이나 감정을 작업에 개입시켜선 안 된다.

타이포그래피에서 이미 만들어진 활자체의 수는 엄청나서 이를 새로이 조합할 수 있는
방법은 무한대에 달하며 이 선택 사항을 다 써버릴 가능성은 거의 없다.
따라서 타이포그래피의 형태를 한정하고 활자체의 조합 방식을 좁혀가는 것이 중요하다.

E E E

E E E

E E E

E E E

E E E

E E E

E E E

문자는 모든 타이포그래피 작업의 밑바탕이다. 문자는 20세기에 만들어진 것이 아니라
여러 세기를 거치면서 빚어져 우리에게 전해졌고 또 훌륭한 상태로 다음 세대에
넘겨줘야 할 문화유산이다. 현재의 문자는 여러 가지 어긋남이 얽히고설켜 만들어졌다.
타이포그래퍼는 그 발달의 흔적을 따라 문제점을 이해하고 이를 토대로 앞으로의
방향성을 어느 정도 그릴 수 있어야 한다.

오늘날 우리가 채택하고 있는 왼쪽에서 오른쪽으로 읽는 방식은 초기 그리스 비석문의
지그재그 읽기 방식(한 줄은 왼쪽에서 오른쪽으로, 그다음 줄은 오른쪽에서 왼쪽으로 읽는
방식)으로부터 발전했다. 대문자가 소문자로 변형된 과정도 같은 전개 방식으로 이어진
것이다. 고대 대문자 중 일부가 소문자로 발전하는 과정에서 매력적인 형태의 변환을 겪었다.
소문자 중에서 대문자의 원형을 유지하고 있는 것은 적다. 소문자는 최초로 카롤링거
왕조 때 사용됐으며, 어센더와 디센더가 있어서 낱말로 조합했을 때 대문자보다 훨씬
읽기가 낫다. 라틴 알파벳의 발전은 이 시점에 완성됐다. 이후의 전개는 변형과 혼란이다.

변형: 카롤링거 소문자는 고딕 시대 및 이탈리아와 독일의 르네상스 시대 활자체, 심지어
현대 산세리프체 등 다양한 글자체 형태로 발전했다. 그러나 그 기본 형태는 큰 차이가 없다.

혼란: 휴머니스트 소문자[1]는 다양한 문자 형태를 포함하며 발전했다. 소문자에 고전 시대의
대문자가 더해졌고 아라비아 숫자가 라틴 알파벳에 들어오게 됐다. 활자 디자이너뿐만
아니라 타이포그래퍼도 문자의 이 복잡한 발전 과정을 충분히 이해해야 한다.
어쩌면 우리는 과거 카롤루스 대제와 비슷한 상황에 있을지 모른다. 그는 과도기의
다양한 문자 형태로 혼란한 상황에 직면해 그것들을 정리한 소문자를 창안했다.
전 세계가 활발히 소통하는 오늘날에는 국가적 특성이 뚜렷한 활자체가 존재할 여지가 없다.

모든 나라의 지역성을 초월한 중립적인 활자체를 만드는 것은 이미 어느 정도 가능해졌다.
단순화야말로 기술 발전이 지향하는 바이다. 하나의 본문에 서로 다른 다섯 가지 형태
즉, 대문자의 보통 꼴과 기울인 꼴, 소문자의 보통 꼴과 기울인 꼴, 그리고 작은 대문자를
사용하는 정당한 이유는 거의 없다. 이제 전 세계는 통신선으로 직접 연결됐고
기계에서 자동으로 인식되는 알파벳이 개발돼 있다. 기술은 우리에게 새로운 발상을 촉구하고
우리 시대를 생생하게 표현할 새로운 형태의 조건이 되고 있다.

1
위의 '변형'에 나온 15세기 이탈리아 르네상스기의 활자체.
즉, 고전 세리프체의 소문자.

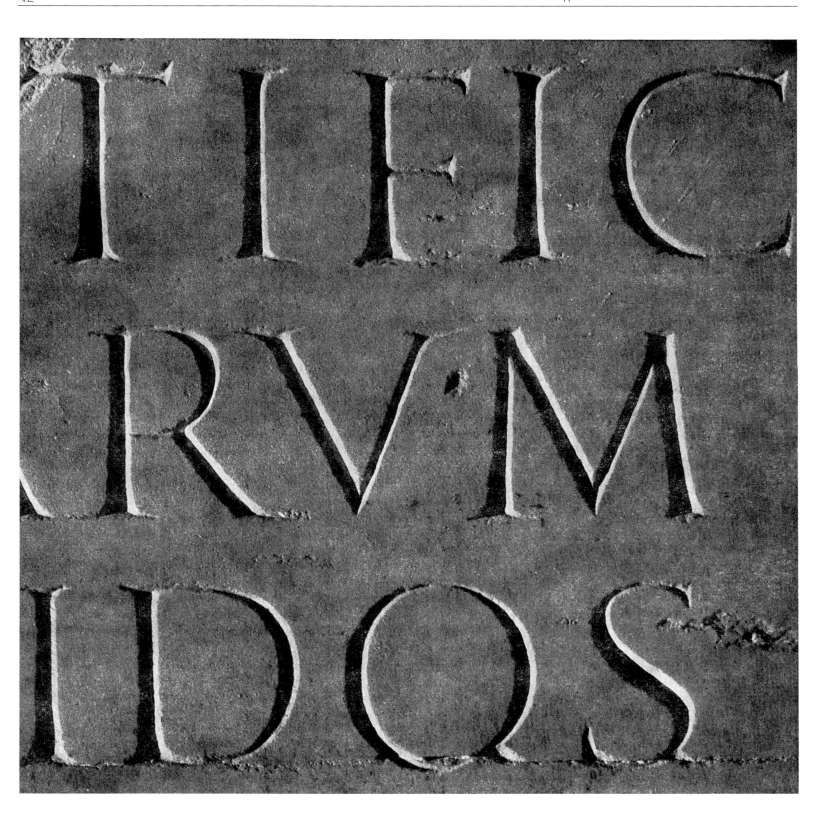

다른 분야와 마찬가지로 타이포그래퍼의 작업은 필연적으로 시대를 반영한다. 타이포그래퍼는
그 시대가 요구하는 인쇄물을 그 시대에 가능한 수단으로 만든다. 타이포그래피에는
두 가지 측면이 있다. 하나는 실용적 목적을 이루는 것이고, 다른 하나는 예술적 수준을
충족하는 것이다. 이 기능성과 조형성이라는 양면은 모두 그 시대의 동향에 따라
요청돼 왔다. 조형성이 강조된 시대도 있고, 기능성이 중시된 시대도 있다. 또한 기능과 형태가
적절한 조화를 이루며 발전한 축복받은 시대도 있다.

최근 시대에 걸맞은 타이포그래피 디자인 요청은 전문 출판물에서 지속적으로 있었다.
1931년에 파울 레너[2]는 다음과 같이 썼다. "인쇄소는 가면무도회의 의상 대여실이 아니다.
다양한 글에 유행하는 의상을 입히고 치장하는 것이 우리의 일이 아니다. 그저 우리 시대에
맞는 옷을 문장에 입히는 데 온 힘을 다해야 한다. 왜냐하면 우리가 원하는 것은
타이포그래피가 살아 있는 삶이지, 극장도 가면무도회도 아니기 때문이다." 또한 1948년
스탠리 모리슨[3]은 이렇게 썼다. "인쇄는 첫째로 예술이기를 바라는 것이 아니라 사회적,
경제적, 지적 구조에서 가장 책임 있는 부분을 맡기를 바란다."

되돌아보면 어느 시대든 그 나름의 통일된 인상이 있다. 고딕 시대의 타이포그래피는
동시대 다른 작품과 놀랄 만큼 비슷한 특징이 있다. 19세기부터 20세기 초의
요팅 스타일[4]은 오토 에크만[5]의 활자에, 1920년대 구성주의는 바우하우스 타이포그래피에
반영돼 있다. 현대인에게 현대라는 시대는 결코 단순하지 않으며 그 다양성 때문에 오히려
혼란스럽다. 그러나 우리는 20세기의 특징과 흐름을 분명히 인식해야 한다. 그 특징은 우리가
직면한 문제를 가능한 한 최선을 다해 해결하려고 노력할 때 보인다. 그래야만 비로소
인쇄물이 우리 시대의 뚜렷한 특성을 반영한 진정한 기록이 될 수 있다. 창조적 활동에는
다양한 분야가 있지만, 그것들은 개별적으로 독립된 것이 아니다. 타이포그래피도
시대의 전반적인 경향에서 벗어날 수 없다. 이는 타이포그래피의 무능함을 선고하는 것과
다름없다. 타이포그래피의 기술적 특성은 다른 분야와 밀접하게 연계해도 유지할 수 있으며,
또 마땅히 유지돼야 한다. 타이포그래피가 시대의 일시적인 유행이나 분위기에 쉽게
휩쓸리는 것을 한탄하는 목소리도 있지만 유행을 따르는 것이 흐름에서 동떨어진 것보다는 낫다.
창조적인 작가는 반대로 동시대의 스타일을 전혀 신경 쓰지 않을 것이다. 왜냐하면
그는 스타일이라는 것이 의도적으로 만들어낼 수 있는 것이 아님을 알고 있기 때문이다.
스타일은 의식하지 못하게 태어나는 것이다.

2
Paul Renner (1978–1956). 독일의 타이포그래퍼이자
그래픽 디자이너. 1928년에 기하학적 형태를 바탕으로 한
활자체 Futura를 디자인했다.
3
Stanley Morison (1889–1967). 영국의
타이포그래퍼이자 인쇄 역사학자. 1932년에 빅터 라덴트와
함께 「타임즈」 신문을 위한 활자체 Times를 만들었다.
4
일반적으로 아르누보로 알려진 양식을 말한다. 나라와
지역에 따라 다양한 이름으로 불렸다. Yaching Stil은
프랑스의 작가 에드몽 드 공쿠르가 붙인 것이다.
5
Otto Eckmann (1865–1902). 독일의 화가이자
그래픽 아티스트. 그의 이름을 딴 유겐트슈틸 양식의 활자체
Eckmann을 디자인했다.

Johannes Froben

und der Basler Buchdruck des 16. Jahrhunderts

그래픽 디자인 이상으로 타이포그래피는 기술과 정밀함, 그리고 질서가 결합된 표현이다.
타이포그래피는 더는 고상하고 난해한 예술적 요구에 관계된 것이 아니라,
형태상으로나 기능상으로 일상의 필요를 채우기 위한 것이 됐다. 기계로 생산된 활자를
정밀한 단위의 판형에 조판하는 과정에서는 명쾌한 구조와 질서 정연한 관계가 필요하다.

타이포그래퍼가 첫 번째 할 일은 분류와 정리다. 방대한 분량의 글을 독자가 부담 없이
읽을 수 있도록 낱쪽에 알맞은 양으로 나누고 글줄 너비와 글줄 사이를 물 흐르듯 조절해야 한다.
한 글줄은 (라틴 알파벳 기준으로) 60자 이상이 되면 읽기 힘들다. 글줄 사이가 너무 좁으면
각 글줄의 선형을 망치고, 글줄 사이가 너무 넓으면 글줄을 지나치게 강조하게 된다.

표 작업에서는 정보를 일목요연하게 재구성하는 타이포그래피의 특징이 완전히 드러나야 한다.
단, 그 형태를 소홀히 해서는 안 된다. 표의 조판은 아름답고 기술적인 매력이 있어서
간단한 열차 시간표 한 장이 현란한 색과 도형이 가득한 인쇄물보다 뛰어난 경우가 드물지 않다.

한편 신문, 잡지, 광고와 같은 대중매체 또한 타이포그래피가 변하기를 요구하는 분야다.
다양한 아이디어와 상품이 관심을 끌기 위해 경쟁하는 오늘날에는 대중의 눈을 사로잡는
인쇄물이 필요하다. 다양한 크기와 굵기, 너비의 수많은 활자체가 범람하는 가운데
내용을 정리하기에 알맞은 글자체를 어떻게 골라낼 것인가. 타이포그래퍼에게는 서로
어우러지게 조합할 수 있는 활자체가 있어야 한다. 꼼꼼한 생각을 바탕으로 훌륭하게
설계된 유니베르Univers를 예로 들 수 있다. 이 활자체가 활자체 제작 과정의 무질서를
바로잡고 더 나은 활자체를 만드는 데 도움이 될 것으로 기대한다.

인쇄물 중에는 타이포그래퍼가 예술적 야심을 뒤로하고 오로지 인쇄물 본연의 기능을
다하기 위해 노력하고 있다는 단순한 이유로 매력을 발휘하는 것이 적지 않다.
이것이 스탠리 모리슨이 주장하는 바이다. 즉, 인쇄물은 커뮤니케이션 수단이라는 그 본래의
목적에 가장 적합하도록 모든 세부를 신경 써서 디자인해야 한다.

onde 39

onde 45

onde 46

onde 47

onde 48

onde 49

onde 53

onde 55

onde 56

onde 57

onde 58

onde 59

onde 63

onde 65

onde 66

onde 67

onde 68

onde 73

onde 75

onde 76

onde 83

바로크건축, 현대건축과 조각, 그리고 동양철학과 미술에서는 형태의 중요성과
그로 인한 여백에서 생겨나는 반(反)형태의 중요성이 같다.

현대미술에서 바로크건축이 재평가되고 있는 이유는 빈 공간을 전체의 일부로 보는
관점이 현대미술의 원리와 맞아떨어지기 때문이다. 주거 공간은 거대한 정육면체들로
통합되고 건물 간의 공간도 전체 계획에 포함돼 있다. 이로써 야콥 부르크하르트가
묘사한 것처럼 "장사, 대화를 하거나 달콤한 휴식을 즐기며 같이 서성대고 한가로이
걷는 것"을 할 수 있는 자유로운 공간이 만들어진다.

동양철학에서는 창조된 형태의 본질은 빈 공간이 만들어낸다고 한다.
내부의 빈 공간이 없으면 항아리는 진흙덩이일 뿐, 항아리를 항아리답게 만드는 것은
그 속의 빈 공간이다.『노자』제11장에는 다음과 같은 경구가 있다.

"서른 개 바퀴살이 한군데로 모여 바퀴통을 만드는데
그 가운데 아무것도 없음(無) 때문에 수레의 쓸모가 생겨납니다.
흙을 빚어 그릇을 만드는데
그 가운데 아무것도 없음 때문에 그릇의 쓸모가 생겨납니다.
문과 창을 뚫어 방을 만드는데
그 가운데 아무것도 없음 때문에 방의 쓸모가 생겨납니다.
그러므로 있음은 이로움을 위한 것이지만 없음은 쓸모가 생겨나게 하는 것입니다."[6]

이 깊은 생각은 타이포그래피에 그대로 적용될 수 있고 또 적용돼야 한다.
여백을 인쇄된 부분의 배경으로만 여겼던 르네상스 시대와 달리,
현대 타이포그래피에서는 여백 영역도 디자인 요소로 인식한지 오래다.
타이포그래퍼는 디자인 요소로서의 흰 공간의 가치와 그 시각적 변화에 대해
인식하고 있다.

오른쪽 페이지의 도판은 세 글자를 조합했을 때, 그 범위에 따라 흰색 영역의
명도가 달라지는 것을 나타내고 있다. 각 글자 사이의 공간은 좁아서 매우 밝게 보인다.
'o'자의 속공간은 좀 더 온화하게, 'o'자 위의 여백은 이 중 가장 약하게 보인다.
흰색 영역은 검은색 영역의 크기에 따라 다르게 보인다.

6
『도덕경』, 현암사, 1995, 오강남 풀이를 그대로 옮겼다.

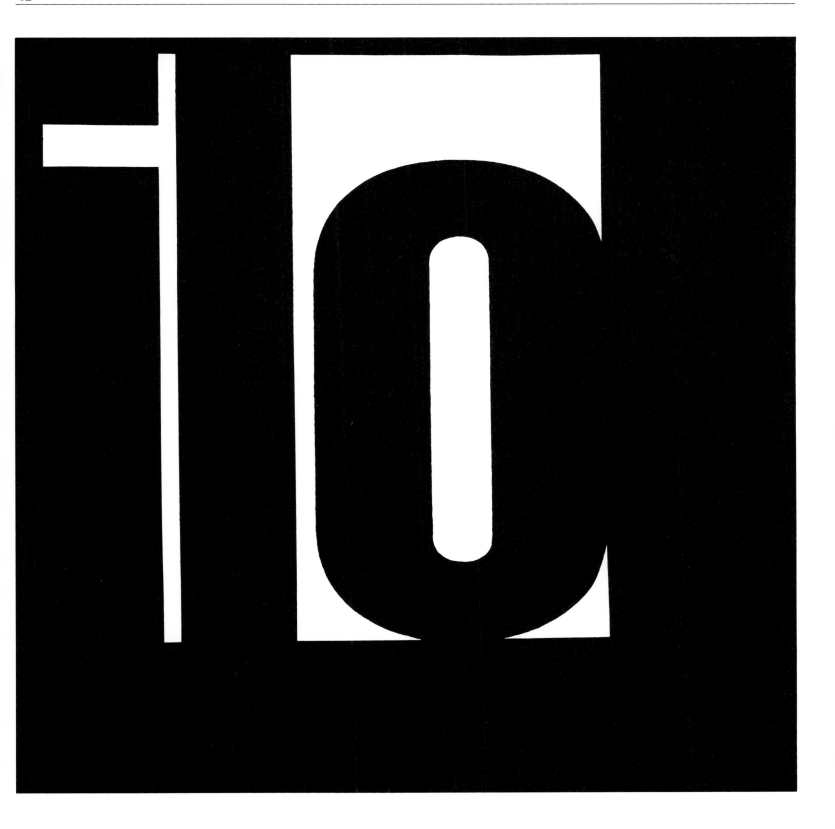

리듬은 모든 살아 있음, 나아가 모든 창조의 전제 조건이 된다. 모든 피조물은 리듬에 맞춰서
성장 과정을 거친다. 바람의 작용에 따라 연기와 숲, 옥수수밭과 모래언덕이
리듬에 맞춰 물결친다. 기계의 출현은 노동에 리듬이 얼마나 중요한지 새롭게 인식시켰다.
우리는 일정한 리듬에 기반해 일하는 것이 노동자의 정신적 안정과 육체적 건강에
얼마나 큰 영향을 주는지 안다. 모든 시대의 예술 작품에는 다양한 리듬 감각이 반영돼 있다.
특히 20세기 예술가들이 작품에서 리듬의 중요성과 힘을 다시 한번 인식하게 됐다.

타이포그래피에서는 리듬을 활용해 작업할 기회가 많다. 인쇄활자는 직선과 곡선,
수평선과 수직선, 사선, 획의 시작과 끝 등이 서로 어우러져 리드미컬한 변화를 만들어낸다.
흔한 본문 조판에서도 어센더와 디센더, 둥긂과 날카로움, 대칭과 비대칭 등 리듬 요소를
얼마든지 찾을 수 있다. 낱말 사이 공간은 글줄과 활자를 낱말 덩어리로 나누어
다른 길이와 무게감으로 리드미컬한 상호작용을 만든다. 단락 마지막 짧은 글줄과 빈 글줄은
글의 구조를 정리하는 데 한몫을 하며, 활자의 크기 차이는 타이포그래퍼의 작업에
리듬을 부여하는 효과적인 수단이 된다. 아무리 간단한 인쇄물이라도 단정하게 조판하는
것만으로 매력적인 리듬을 가진 작품이 될 것이다.

판형에도 리듬이 있다. 정사각형에는 대칭 리듬이 있고 직사각형에는 변의 길이가
길고 짧음에 따른 리듬이 있다. 타이포그래퍼는 판형에 여러 형태의 글상자를 배치하면서
무한한 리듬을 만들 수 있다. 글상자와 판형의 리듬을 조화롭게 어우러지게 할 수도 있고,
분명한 대비를 이루게 할 수도 있다.

타이포그래퍼는 조판을 할 때 딱딱한 체계와 지루한 반복을 피하도록 가능한 한
모든 노력을 해야 한다. 그것은 형태를 활기 있게 만들 뿐 아니라 기꺼이 읽고 싶을 정도로
가독성을 높이는 것으로도 이어져야 한다.

쓰기와 인쇄

활판을 사용한 최초의 인쇄물에서는 활자라는 혁신적 공법이 완벽한 효과를
발휘하지 못했다. 인쇄술의 본질은 아이러니하게도 완벽하지 않은 인쇄, 즉 손 글씨의
흔적에 있었다. 구텐베르크, 요한 푸스트, 페테르 쇠퍼와 그 밖의 초기 인쇄가들은
손 글씨의 모양을 그대로 재현하는 데 전념했다. 글상자 바깥의 여백과 머리글자에
아름다운 색을 입히고, 특히 이음자7를 많이 사용해 필사본과 비슷한 모습을
띠게 한 것이다. 이런 점에서 인쇄술의 발명은 다른 분야의 발명과 근본적으로 다르다.
예를 들어 석판인쇄의 경우, 그 새로운 기술들은 유명한 대작들에 마음껏 드러나고 있다.

초기 인쇄본8은 필사본과 비교됐고, 당시 인쇄가들은 열등감을 느끼고 있었다.
필사본은 유일한 것으로서 대체할 수도, 재생산할 수도 없다. 반면에 인쇄물은
얼마든지 필요한 만큼 찍을 수 있다. 따라서 인쇄본은 유일무이한 필사본보다 가치가
낮다고 여겨졌다.

16세기의 인쇄물에서도 활판인쇄의 장점과 독자성이 의식적으로 발휘되었지만
오늘날에 이르는 활판인쇄 전체 역사에서 그 고유성은 가벼워지는 경향이 있었다.

쓰기와 인쇄는 서로 다른 독립된 기술이므로 분명히 구분해야 한다는 것이 원리적인
사고방식이다. 손 글씨는 개성적, 즉흥적이며, 자연스럽고, 일회성을 띤다.
손 글씨는 필자의 성격과 개인성, 때로는 순간의 기분도 반영한다. 그러나 활자는
필요에 따라 얼마든지 주조할 수 있고 항상 정확하고 일정한 형태로 반복해
찍을 수 있다. 인쇄활자는 개성이 없고 중립적이며 객관적인 데 그 본질이 있다.
이런 성질 때문에 타이포그래퍼는 인쇄활자를 여러 쓰임새에 널리 사용해 다양한
구성을 만들 수 있는 것이다.

유능한 디자이너는 손 글씨와 인쇄를 혼동해서는 안 된다. 손 글씨의 즉흥성은
인쇄활자로 흉내 낼 수 없다. 인쇄활자를 손 글씨와 비슷하게 하려고 만든 대체 활자나
이음자는 서로 맞지 않는 것을 억지로 조화시키려는 무모한 노력일 뿐이다.
또 이른바 필기체 활자는 손 글씨 본연의 아름다움을 불쾌하게 흉내 내서 융통성 없이
반복되는 형태로 만든 왜곡에 지나지 않는다.

어느 시대에나 뛰어난 인쇄물이란 기술의 힘과 고유의 법칙을 생생하게 표현한 것이다.
이들 작품은 인쇄 초기의 잘못된 비교에서 비롯된 열등감으로부터도 자유롭다.
그 본질에는 깨끗하고도 매혹적인 아름다움이 있다.

7
라틴 알파벳에서 둘 이상의 글자를 하나로 만든 글자.

8
유럽 최초의 활판 인쇄물인 구텐베르크 성경은 1455년에
출간됐다. 당시는 인쇄술이 아직 무르익지 않아 활자의
형태가 명료하지 않고 인쇄 품질도 거칠었다. 이런 15세기의
초기 인쇄본을 '요람기 인쇄본'이라 한다.

et locauit eā agricoli
fedus est . Cum aūt
appropinquasset : n
ad agricolas ut acc
Et agricole apphensi
um ceciderūt· aliū oc
lapidauerūt . Iterū n
plures prioribus:z
ter . Nouissime autē
lium suū dicens : ver
Agricole aūt videns

구텐베르크의 활자는 글줄로 배열했을 때 손 글씨와
같은 인상을 주도록 의도됐다. 왼쪽 페이지의 『42행 성경』
본문 발췌와 그 글자를 알파벳순으로 정렬한 오른쪽
페이지의 낱자들에는 다수의 이음자와 낱자를 변형한 대체
활자가 보인다. 이들 활자는 손으로 쓴 고딕 시대
텍스투라체의 격자 모양 줄맞춤을 인쇄에서도 유지하고자
만든 것이다. 초기의 인쇄자는 필사본을 모방했고
인쇄활자의 장점과 법칙은 의식적으로 드러나지 않는다.

cio noſtro ſubiunxerimus.Quanꝗ enim hic noſter in ſcribendo ac d
do labor,complures non modo in anatomes cognitione,ſed etiam i
ni ſententiæ interpretatione iuuare poterit:tamen interdū veremur,
buſdam nomen hoc anatomicum ſit inuiſum : mirentúrꝗ; in ea diſſe
tantum nos operæ & temporis ponere: cum alioqui ab ijs qui numr
potius quàm artis aucupio dant operam facile negligatur.Atꝗ; ita n
curritur,dum quærunt:ſatíſne conſtanter facere videamur,qui cum
ris humani partiū longiori indagationi ſtudemus , quæ magis ſunt
imprimíſꝗ; neceſſaria prætermittimus:ſatius eſſe affirmantes,eius re
tionem ſicco (vt aiūt)pede percurrere,in qua alia certa,alia incerta
cunt:alia probabilia,alia minus probabilia inueniri.Quod certe diɔ
qui tamen inuehiantur qui hoc dicant) hominum mihi videtur par
ſyderate loquentium:atꝗ; in maximis rebus errantium. Quibus vell
tis cognita eſſet noſtra ſententia.Non enim(vt inquit quidá) ſūmus
rum vagetur animus errore : & incertis rebus demus operam,neque l
mus vnꝗ quod ſequamur . Quid enim eſt,per deos,abſoluta anaton
gnitione optabilius꞉ quid præſtantius꞉quid Medico vtilius꞉quid Ch
dignius꞉ quá qui expetunt & adſequuntur,tundemū Medici ac Chir
cendi ſunt:nec quicꝗ eſt aliud,quod Medicum aut Chirurgum magi
mendet,quàm ipſa anatome.Cuius ſtudium qui vituperat,haud ſanè
go quídnam ſit quod laudádum in huiuſmodi viris aut artibus pute
ſiue oblectatio quæritur animi:quid æquè delectat,aut ingenuos ani
ficit,atꝗ; conditoris noſtri,in hoc microcoſmo procreando, diligent
ſcrutatum artificium꞉ſiue perfectio,& abſoluta quædam ars petitur

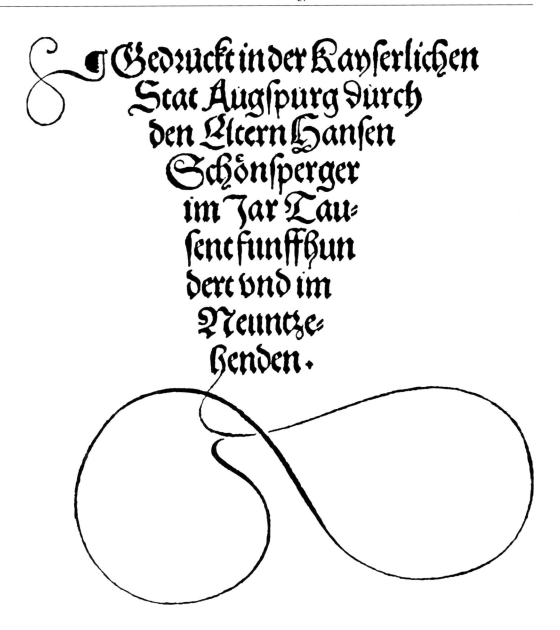

왼쪽 페이지: 르네상스 시대(16세기) 이탈리아와 프랑스의
인쇄물에는 인쇄활자의 법칙과 아름다움이 반영돼 있다.
이음자를 쓰지 않고 나란히 늘어놓은 낱자, 주조된 활자의
일관된 형상, 그리고 이성적이고 객관적인 형상은 감정과
직관이 어우러진 손 글씨의 형태와 대비된다.

위쪽: 한스 쇤스페르거의 판권지, 아우크스부르크, 1519년.
독일 르네상스 시대의 프락투어체로서 손 글씨의 특징이
많이 보인다. 소용돌이치는 듯한 대문자, 장식을 곁들인
문단 기호, 조판과 인쇄 기술로 재현한 마지막 글줄의 펜 놀림
등은 놀라운 기교다. 그러나 이것은 손 글씨의 즉흥적인
운동성에 의한 특징을 기계적으로 반복하는 인쇄의 형태로
들여오려고 한 잘못된 수고다.

Sehr geehrter Herr Rupf
Es tat mir leid, Sie diesen Sommer
durch die Zeitumstände nicht sehn zu
können. Was für ein Unglück für uns
alle ist dieser Krieg, und insbesondere
für mich, der ich Paris so viel verdanke
und geistige Freundschaft mit den
dortigen Künstlern pflege. Wie wird
man nachher sich gegenüberstehen!
Welche Scham über die Vernichtung
auf beiden Seiten!

Können Sie mir sagen, wer von
den Parisern am Krieg beteiligt ist? Ich
konnte bis dahin von niemand etwas
erfahren. Von hier ist August Macke
schon gefallen, der Franzosenfreund!
und Marc bei der Munitionskolonne,
Gott sei Dank nicht exponiert.

Sie selbst waren od. sind im Feld,
zum Glück unblutig! Sie haben nie

파울 클레가 베른의 미술 수집가인 헤르만 루프에게 보낸
편지의 원본 복사본과 활자 조판본이다. 클레의 손 글씨에서는
걱정과 불안, 그리고 [1차 세계대전이라는] 시대의 비극이
그대로 느껴진다. 반면 인쇄본은 같은 문장임에도 객관적인
기록으로 보인다.

Sehr geehrter Herr Rupf

Es tat mir sehr leid, Sie diesen Sommer durch die Zeitumstände nicht sehn zu können. Was für ein Unglück für uns alle ist dieser Krieg, und insbesondere für mich, der ich Paris so viel verdanke und geistige Freundschaft mit dene dortigen Künstlern pflege. Wie wird man nachher sich sehen überstehen! welche Scham über die Vernichtung auf beiden Seiten!

Können Sie mir sagen wer von den Parisern am Krieg beteiligt ist? ich konnte bis dahin von niemand etwas erfahren. Von hier ist August Macke schon gefallen, der Franzosenfreund! — und Marc bei der Munitionscolonne, gott sei Dank nicht exponiert

Sie selbst waren od. sind im Feld, zum glück unblutig! Sie haben wie

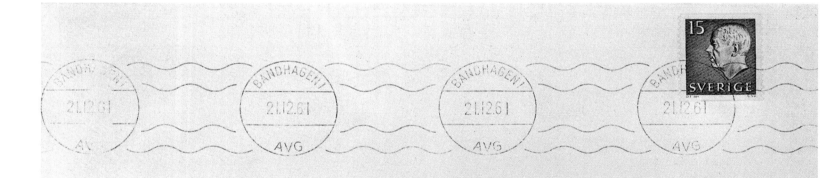

gerold propper
farsta

Herrn Emil Ruder
Hardstrasse 173
Basel
SCHWEIZ

Emil Ruder
Basel Hardstrasse 173 Telephon 41 95 35

7.5.58

Schweizerischer Werkbund
Sekretariat
Bahnhofstrasse 16
Zürich 1

인쇄와 [타자기] 글자의 상호 관계.

왼쪽 페이지: 동판화 우표와 인쇄활자의 정확함이
흐릿한 고무 소인과 희미한 타자기 활자와 대조를 이룬다.

위쪽: 활판인쇄로 인쇄된 레터헤드[편지지 상단에
인쇄하는 이름, 주소, 로고 또는 상표]와 타자기로 인쇄된
수신인 주소를 확대. 인쇄된 글자와 타자기 글자가
명확하게 대비된다. 인쇄 글자는 일정한 압력이 가해져
잉크가 균일하게 검은 반면, 타자기 글자는 자판을 두드린
힘의 강약에 따른 농담이 있다.

기능과 형태

타이포그래퍼는 말에 시각적인 형태를 입혀 후세에 남긴다. 타이포그래피 작업은 아무리 간단해 보여도 형태의 문제를 불러일으킨다. 활자를 한 줄로 배열한다는 것은 흰색과 검은색이 번갈아 나타나는 패턴을 만든다는 것이다. 여기서 형태와 관련한 문제가 발생한다. 이것은 타이포그래퍼뿐만 아니라 활자 디자이너와 활자 주조소도 함께 풀어야 할 문제다. 가독성에 결정적 영향을 미치는 낱말과 글줄 사이의 공간은 타이포그래퍼가 항상 염두에 두고 깊이 생각해 결정해야 한다. 타이포그래피에서는 아무리 평범한 작업일지라도 이 같은 형태적 관점을 소홀히 해서는 안 된다.

기법, 기능, 그리고 형태의 결정은 타이포그래피에서 분리할 수 없는 개념이다. 타이포그래피 교육에서 초기 단계에 기술의 문제를 다루고, 조형의 문제를 보다 나중 단계로 넘기는 것은 근본적으로 잘못된 일이다.

인류는 말을 눈에 보이는 형태로 옮기는 것에 매료돼 왔다. 그러나 인쇄술이 발명되고 읽고자 하는 욕망이 더해지면서 기능과 형태 사이의 관계는 복잡해졌다. 말의 특성은 고려하지 않은 채 타이포그래피의 형태만이 웃자라다시피 한 시대도 있었다. 바로크 시대의 책 표제지나 바우하우스 시대의 구성주의 타이포그래피가 그 예다. 또 한편으로는 괴테나 쉴러의 초판본처럼 가독성을 고려한 나머지 형태에 소홀했던 시대도 있었다.

타이포그래피의 걸작이라 불리는 작품에는 말과 타이포그래피적 형태 사이에 완벽한 일관성이 보인다. 16세기 베네치아의 인쇄물이나 잠바티스타 보도니[9]의 후기 작품을 보면 예술의 형태적인 면을 중시하는 시대적 상황에서도 말이 합리적으로 기능하며 형태와 조화롭게 일치하고 있다. 이 작품들로부터 형태는 목적에 맞게 만들어져야 한다는 것, 그러나 동시에 순수한 기능주의만으로는 좋은 형태를 만들기 부족하다는 것을 배울 수 있다.

오른쪽 페이지는 'buch(책)'라는 낱말을 통해 낱말과 형태 사이의 관계를 살펴본 것이다.

1 'buch'가 자연스럽게 읽힌다. 즉 먼저 낱말로 읽히고, 다음으로 형태 구조가 눈에 들어온다.

2 좌우 반전된 낱말은 인쇄활자에 익숙한 타이포그래퍼에게는 우선적으로 읽힌다. 그러나 전문가가 아닌 사람들은 읽기 어렵고 형태의 구성으로 보인다.

3 낱말을 아래에서 위로 배열하면 가독성은 떨어지지만 형태가 강해진다.

4 낱말을 위에서 아래로 배열하면 더 읽기 어려워지고, 형태도 더욱 강하게 느껴진다.

5 거꾸로 매달린 낱말은 거의 형태로만 인식되고 읽기가 몹시 어려워진다.

6 글자의 순서를 바꾸어 놓으면 낱말로 읽지 못하게 되고 형태가 강조된다.

7 낱말을 영어로 하면 [독일어를 모국어로 하는 독자에게는] 형태로 느껴진다. 외국어 타이포그래피는 항상 형태가 강조된다.

8 일반적이지 않은 방식으로 배치된 글줄은 형태로 인식돼 최소한의 정보만을 전달하게 된다.

9
Giambattista Bodoni(1740–1813). 이탈리아의 타이포그래퍼이자 인쇄가로서 18세기 말에 그의 이름을 딴 활자체 보도니를 만들었다.

buch

1

pnch

2

buch

3

buch

4

buch

5

hcub

6

book

7

buch

8

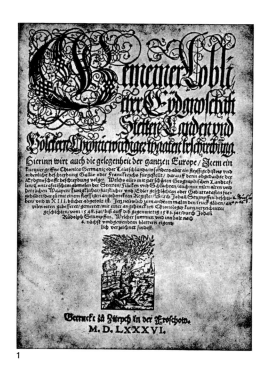

1

2

3

형태가 지나치면 과장되고 제멋대로인 디자인이 되며
기능, 즉 가독성과 내용 전달은 2차적인 문제가 된다.
위의 3점은 모두 그 시대의 형태적 원리가 드러난 작품으로,
바로크 시대의 과도함, 미래파의 폭발성과 역동성, 그리고
바우하우스의 구성주의가 표현돼 있다.

1 책 표제지, 크리스토프 프로샤우어, 취리히, 1586년.
2 미래주의 선언, 필리포 마리네티, 밀라노, 1914년.
3 광고지, 요스트 슈미트, 바우하우스 데사우, 1924년.

4

5

6

형태가 억제되면 가독성은 어느 정도 확보되지만,
디자인은 창조적이지 않고 활기가 부족해 읽고 싶은 마음을
사라지게 한다. 시각에 민감한 독자는 관심을 갖지
못하게 된다.

4 책 표제지, 파리, 1886년. 활기 없는 디자인이지만
 가운데 맞춤 글줄과 일관된 활자가 그나마
 안정감을 주고 있다.
5 괴테의 초판본 표제지, 슈투트가르트, 1814년.
6 책 표제지, 라이프치히, 1897년. 19세기 말에 나타난
 타이포그래피의 혼란이 담긴 인쇄물.

왼쪽 페이지: 인쇄 회사 달력 뒷면의 그래픽. 활자 크기와
방향을 재미있게 조합해 타이포그래피의 형태가 전면으로
드러나고 있다. 반면 기능은 뒤로 물러나 있다.

위쪽: 이탈리아 라벤나에 있는 초기 기독교 시대의
비문에서 볼 수 있는 대문자. 줄임말과 이음자가 풍부하고
독창적으로 사용해 의도적으로 읽기 힘들게 만들었다.
즉, 쉽게 이해할 수 없도록 텍스트를 암호화했다. 이 석판은
형태가 우선이고 정보는 그다음이다.

낯선 언어의 문자는 읽을 수 없어도 매력적이다. 우리는
그것들을 하나의 미술작품처럼 형태 자체로 감상한다.
읽을 수 있다면 오히려 형태에 대한 재미를 잃어버릴 것이다.
체스터턴은 휘황찬란한 불을 밝힌 한밤의 브로드웨이를
보고 이렇게 말했다. "얼마나 황홀한 정원일까. 글자를 읽을
수 없는 운이 좋은 사람에게는 말이지."

1 사각형 히브리어 문자, 기원전 2–1세기.
2 남인도의 비문, 6–7세기.
3 룬 문자, 스웨덴.
4 사바 왕국의 비문, 기원전 1세기.
5 고대 바빌로니아의 쐐기문자, 기원전 2000년.
6 고대 페르시아의 쐐기문자, 기원전 500–400년.
7 아라비아, 사마니드 왕조의 쿠픽 문자, 874–999년.
 "인류에게 글을 가르치고 무지로부터 해방하는 신이야말로
 가장 위대하다."

1

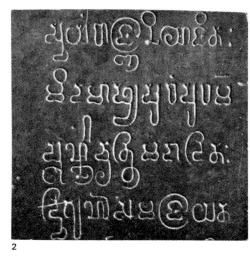

2

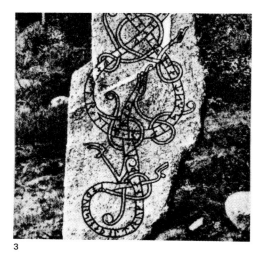

3

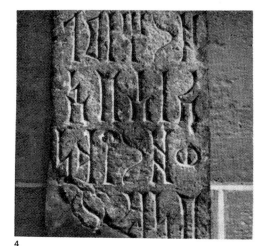

4

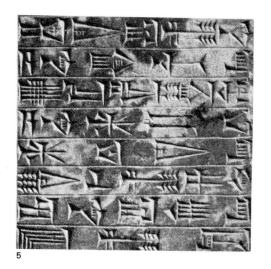

5

6

Schöpferisch sein, ist das Wesen des Künstlers; wo es aber keine Schöpfung gibt, gibt es keine Kunst. Aber man würde sich täuschen, wenn man diese schöpferische Kraft einer angeborenen Begabung zuschreiben wollte. Im Bereiche der Kunst ist der echte Schöpfer nicht nur ein begabter Mensch, der ein ganzes Bündel von Betätigungen, deren Ergebnis das Kunstwerk ist, auf dieses Endziel hinausrichten kann. Deshalb beginnt für den Künstler die Schöpfung mit der Vision. Sehen ist in sich schon eine schöpferische Tat, die eine Anstrengung verlangt. Alles, was wir im täglichen Leben sehen, wird mehr oder weniger durch unsere erworbenen Gewohnheiten entstellt, und diese Tatsache ist in einer Zeit wie der unsrigen in einer besonderen Weise spürbar, da wir vom Film, der Reklsme und den illustrierten Zeitschriften mit einer Flut vorfabrizierter Bilder überschwemmt werden, die sich hinsichtlich der Vision ungefähr so verhalten wie ein Vorurteil zu einer Erkenntnis. Die zur Befreiung von diesen Bildfabrikaten nötigen Anstrengungen verlangen einen gewissen Mut, und dieser Mut ist für den Künstler unentbehrlich, der alles so sehen muß, als ob er es zum ersten Mal sähe. Man muß zeitlebens so sehen können, wie man als Kind die Welt ansah, denn der Verlust dieses Sehvermögens bedeutet gleichzeitig den Verlust jeglicher originalen, das heißt persönlichen Ausdrucks. Schöpfen heißt, das ausdrücken, was man in sich hat. Jede echte schöpferische Anstrengung spielt sich im Innern ab. Aber auch das Gefühl will genährt werden, was mit Hilfe von Anschauungsobjekten, die der Außenwelt entnommen werden, geschieht. Hier schiebt sich die Arbeit ein, durch die der Künstler die äußere Welt sich stufenweise angleicht und sich einverleibt, bis das Objekt, das er zeichnet, zu einem Bestandteil von

Schöpferisch sein, ist das Wesen des Künstlers; wo es aber keine Schöpfung gibt, gibt es keine Kunst. Aber man würde sich täuschen, wenn man diese schöpferische Kraft einer angeborenen Begabung zuschreiben wollte. Im Bereich der Kunst ist der echte Schöpfer nicht nur ein begabter Mensch, der ein ganzes Bündel von Betätigungen, deren Ergebnis das Kunstwerk ist, auf dieses Endziel hinausrichten kann. Deshalb beginnt für den Künstler die Schöpfung mit der Vision. Sehen ist in sich schon eine schöpferische Tat, die eine Anstrengung verlangt. Alles, was wir im täglichen Leben sehen, wird mehr oder weniger durch alle unsere erworbenen Gewohnheiten entstellt, und diese Tatsache ist in einer Zeit wie der unsrigen in einer besonderen Weise spürbar, da wir vom Film, der Reklame und den illustrierten Zeitschriften mit einer Flut vorgefertigter Bilder überschwemmt werden, die

Schöpferisch sein, ist das Wesen des Künstlers; wo es aber keine Schöpfung gibt, gibt es keine Kunst. Aber man würde sich täuschen, wenn man diese schöpferische Kraft einer angeborenen Begabung zuschreiben wollte. Im Bereiche der Kunst ist der echte Schöpfer nicht nur ein begabter Mensch, der ein ganzes Bündel von Betätigungen, deren Ergebnis das Kunstwerk ist, auf dieses Endziel hinausrichten kann. Deshalb beginnt für den Künstler die Schöpfung mit der Vision. Sehen ist in sich schon eine schöpferische Tat, die eine An-

Wenn von unserem wunderschönen Lande oberhalb der Enns die Rede ist und man die vielen Herrlichkeiten preist, in welche es gleichsam wie ein Juwel gefaßt ist, so hat man gewöhnlich jene Gebirgslandschaft vor Augen, in denen der Fels luftblau emporstrebt, die grünen Wässer rauschen und der dunkle Blick der Seen liegt: wer sie einmal gekannt und geliebt hat, der denkt mit Freuden an sie zurück, und Ihr heiteres Bild mit dem duftigen Dämmern und dem funkelnden Glänzen steht in der Heiterkeit seiner Seele. Aber es gibt andere, unbedeutendere, gleichsam schwermütig schöne Teile, die abgelegen sind, die den Besucher nicht rufen, ihn selten sehen und, wenn er kommt, ihm gerne weisen, was im Umkreise ihrer Besitzungen liegt. Wer sie einmal gekannt und geliebt hat, der denkt mit süßer Trauer an sie zurück wie an ein bescheidenes, liebes Weib, das ihm gestorben ist und das nie gefordert, nie geheischt und ihm alles

1

Wenn von unserem wunderschönen Lande oberhalb der Enns die Rede ist und man die vielen Herrlichkeiten preist, in welche es gleichsam wie ein Juwel gefaßt ist, so hat man gewöhnlich jene Gebirgslandschaft vor Augen, in denen der Fels luftblau emporstrebt, die grünen Wässer rauschen und der dunkle Blick der Seen liegt: wer sie einmal gekannt und geliebt hat, der denkt mit Freuden an sie zurück, und ihr heiteres Bild mit dem duftigen Dämmern und dem funkelnden Glänzen steht in der Heiterkeit seiner Seele. Aber es gibt andere, unbedeutendere, gleichsam schwermütig schöne Teile, die abgelegen sind, die den Besucher nicht rufen, ihn selten sehen und, wenn er kommt, ihm gerne weisen, was im Umkreise ihrer Besitzungen liegt. Wer sie einmal gekannt und geliebt hat, der denkt mit süßer Trauer an sie zurück wie an ein bescheidenes, liebes Weib, das ihm gestorben ist und das nie gefordert, nie geheischt und ihm alles

2

Wenn von unserem wunderschönen Lande oberhalb der Enns die Rede ist und man die vielen Herrlichkeiten preist, in welche es gleichsam wie ein Juwel gefaßt ist, so hat man gewöhnlich jene Gebirgslandschaft vor Augen, in denen der Fels luftblau emporstrebt, die grünen Wässer rauschen und der dunkle Blick der Seen liegt: wer sie einmal gekannt und geliebt hat, der denkt mit Freuden an sie zurück, und ihr heiteres Bild mit dem duftigen Dämmern und dem funkelnden Glänzen steht in der Heiterkeit seiner Seele. Aber es gibt andere, unbedeutendere, gleichsam schwermütig schöne Teile, die abgelegen sind, die den Besucher nicht rufen, ihn selten sehen und, wenn er kommt, ihm gerne weisen, was im Umkreise ihrer Besitzungen liegt. Wer sie einmal gekannt und geliebt hat, der denkt mit süßer Trauer an sie zurück wie an ein bescheidenes, liebes Weib, das ihm gestorben ist und das nie gefordert, nie geheischt und ihm alles

3

Wenn von unserem wunderschönen Lande oberhalb der Enns die Rede ist und man die vielen Herrlichkeiten preist, in welche es gleichsam wie ein Juwel gefaßt ist, so hat man gewöhnlich jene Gebirgslandschaft vor Augen, in denen der Fels luftblau emporstrebt, die grünen Wässer rauschen und der dunkle Blick der Seen liegt: wer sie einmal gekannt und geliebt hat, der denkt mit Freuden an sie zurück, und ihr heiteres Bild mit dem duftigen Dämmern und dem funkelnden Glänzen steht in der Heiterkeit seiner Seele. Aber es gibt andere, unbedeutendere, gleichsam schwermütig schöne Teile, die abgelegen sind, die den Besucher nicht rufen, ihn selten sehen und, wenn er kommt, ihm gerne weisen, was im Umkreise ihrer Besitzungen liegt. Wer sie einmal gekannt und geliebt hat, der denkt mit süßer Trauer an sie zurück wie an ein bescheidenes, liebes Weib, das ihm gestorben ist und das nie gefordert, nie geheischt und ihm alles

4

왼쪽 페이지: 글줄이 너무 길거나, 적당하거나, 너무 짧은 경우. 한 줄의 글자 수는 가독성에 중요한 요소이며, 한 줄당 라틴 알파벳 기준 50–60자 정도가 읽기 쉽다. 글줄이 너무 넓으면 본문은 회색의 덩어리로 전락해 읽고 싶은 마음을 일으키지 못한다. 새로운 행의 시작, 즉 글줄의 첫머리는 읽기에서 일종의 자극제 역할을 한다. 독자는 글줄이 시작할 때는 신선하게 읽어나가지만 줄이 끝날 때가 되면 피로를 느낀다. 한 줄이 너무 길면 이 새로운 자극의 빈도가 줄어든다. 반면 글이 너무 짧으면 눈을 자주 움직여야 하고 낱말 사이 공간이 들쭉날쭉해지며 분절되는 낱말도 많아진다.

위쪽:

1 오른끝 흘리기(왼쪽 맞춤). 낱말 사이 공간이 일정해 균일한 회색으로 보인다. 눈은 일정한 너비의 글상자에 익숙하기 때문에 이런 오른쪽 면을 불편하게 인식한다. 본문의 양이 많을 경우 읽는 속도가 느려진다.

2 왼끝 흘리기(오른쪽 맞춤). 글줄의 시작점이 매번 다르기 때문에 읽기 불편하다.

3 양끝이 모두 고르지 않은(양끝 흘리기) 조판은 읽기 힘들다.

4 손조판 및 기계조판에서의 양끝 맞춤은 어려운 일이 아니며, 글상자의 왼쪽과 오른쪽이 반듯하게 정렬된다. 이 방법은 타자기에서는 어렵지만, 타이포그래피에서는 가능한 형태다.

인쇄술이 발명된 지 얼마 안 된 15세기 중반의 요람기
인쇄본은 라틴어로 쓰여 있었다. 그 후 곧 서로 다른
언어를 쓰던 유럽의 문화 중심지들은 각 나라 언어로 쓰인
책을 고유의 활자체를 사용해 인쇄하게 됐다. 각국의
언어 차이는 각국의 고유 활자체 발달과 맞닿아 있다.
가라몽 Garamond은 프랑스어, 캐슬론 Caslon은 영어,
보도니 Bodoni는 이탈리아어와 밀접한 관련이 있다.
이 활자체 중 하나를 다른 나라의 언어에 사용하면
그 섬세한 아름다움은 손상될 것이다. 예를 들어 보도니로
독일어를 조판하면 어울리지 않아 보인다는 것도
대문자가 자주 나오는 독일어에서는 이 활자체가 주는
아름다움이 손상되기 때문이다.

1 가라몽과 시각적으로 어울리는 언어인 프랑스어 조판과
 낯선 독일어를 조판한 예.
2 캐슬론과 어울리는 영어 조판과 낯선 독일어를 조판한 예.
3 보도니와 어울리는 이탈리아어 조판과 낯선 독일어로
 조판한 예.

Porbus s'inclina respectueusement, il laissa entrer le jeune homme en le croyant amené par le vieillard et s'inquiéta d'autant moins de lui que le néophyte demeura sous le charme que doivent éprouver les peintres-nés à l'aspect du premier atelier qu'ils voient et où se révèlent quelques-uns des procédés matériels de l'art. Un vitrage ouvert dans la voûte éclairait l'atelier de maître Porbus. Concentré sur une toile accrochée au cheva-let, et qui n'était encore touchée que de trois ou quatre traits blancs, le jour n'atteignait pas jusque aux noires profondeurs des angles de cette vaste pièce; mais quelques reflets égarés allumaient dans cette ombre rousse une paillette argentée au ventre d'une cuirasse de reître suspen-due à la muraille, rayaient d'un brusque sillon de lumière la corniche sculptée et cirée d'un antique dressoir chargé de vaisselles curieuses, où piquaient de points éclatants la trame grenue de quelques vieux rideaux de broquart d'or aux grands plis cassés, jetés là comme modèles. Des

1

Mit wachsender Kultur mußten die Bedürfnisse mannigfaltiger werden und der Wert der Mittel ihrer Befriedigung umso mehr steigen, je wei-ter die moralische Gesinnung hinter allen diesen Erfindungen des Lu-xus, hin ter allen Raffinements des Lebensgenusses und der Bequem-lichkeit zurückgeblieben war. Die Sinnlichkeit hatte viel zu schnell un-geheures Feld gewonnen. In eben dem Verhältnisse, als die Menschen auf dieser Seite ihre Natur ausbildeten und sich in der vielfachsten Tä-tigkeit und dem behaglichsten Selbstgefühl verloren, mußte ihnen die andere Seite ganz unscheinbar, eng und fern vorkommen. Hier nun meinten sie den rechten Weg ihrer Bestimmung eingeschlagen zu ha-ben, hiefür alle Kräfte verwenden zu müssen. So wurde grober Eigen-nutz zu Leidenschaft und zugleich seine Maxime zum Resultat des höch-sten Verstandes; und all dies machte die Leidenschaft gefährlich und unüberwindlich. Wie herrlich wäre es, wenn der jetzige König sich

Unfortunately, by the end of the great enclosing period the labourer had become more than a blot on a fair landscape; he had become a menace. All the economic literature of that period reiterates the burden of the Ever-lasting Poor. How to get rid of the burden! There was the bright idea of making up their wages to bare subsistence, so that the farmer could buy his labour dirtcheap; but the difference had to come out of rates. You could demolish cottages to avoid the charge the inhabitants might be on parish. You could deport beggars to the next parish. You could hasten emi-gration to the towns and the colonies. You could transport those caught poaching to the other side of the world. But the system encouraged bree-ding, especially of the illegitimate kind, and eventually society hit on yet another plan. It was cheaper to feed the poor in mass and easier then to get work out of the children. So in the workhouse England found the ul-timate grim and hideous alternative to the old village life. The Hammonds

2

Mit wachsender Kultur mußten die Bedürfnisse mannigfaltiger werden und der Wert der Mittel ihrer Befriedigung umso mehr steigen, je weiter die moralische Gesinnung hinter allen diesen Erfindungen des Luxus, hinter allen Raffinements des Lebensgenusses und der Bequemlichkeit zurückgeblieben war. Die Sinnlichkeit hatte viel zu schnell ungeheures Feld gewonnen. In eben dem Verhältnisse, als die Menschen auf dieser Seite ihre Natur ausbildeten und sich in der vielfachsten Tätigkeit und dem behaglichsten Selbstgefühl verloren, mußte ihnen die andere Seite ganz unscheinbar, eng und fern vorkommen. Hier nun meinten sie den rechten Weg ihrer Bestimmung eingeschlagen zu haben, hiefür alle Kräf-te verwenden zu müssen. So wurde grober Eigennutz zur Leidenschaft und zugleich seine Maxime zum Resultat des höchsten Verstandes; und all dies machte die Leidenschaft gefährlich und unüberwindlich. Wie herr-lich wäre es, wenn der jetzige König sich wahrhaftig überzeugte, daß

La dottrina pura del diritto è una teoria del diritto positivo. Del di-ritto positivo semplicemente. non di un particolare ordinamento giuridico. È teoria generale del diritto, non interpretazione di nor-me giuridiche particolari, nazionali o internazionali. Essa, come te-oria, vuole conoscere esclusivamente e unicamente il suo oggetto. Essa cerca di rispondere alla domanda: che cosa e come è il diritto, non però alla domanda; come esso deve essere o deve essere cons-tituito. Essa è scienza, del diritto, non già politica del diritto. Se vie ne indicata come dottrina «pura» del diritto, ciò accade per il fatto che vorrebbe assicurare una conoscenza rivolta soltanto al diritto, e vorrebbe eliminare da tale conoscenza tuttociò che non appar-tiene al suo oggetto esattamente determinatocome diritto. Essa vuole liberare cioè la scienza del diritto da tutti gli elementi che le sono estranei. Questo è il suo principio metodologico fondamen-

3

Mit wachsender Kultur mußten die Bedürfnisse mannigfaltiger werden und der Wert der Mittel ihrer Befriedigung umso mehr steigen, je weiter die moralische Gesinnung hinter allen diesen Erfindungen des Luxus, hinter allen Raffinements des Lebensge-nusses und der Bequemlichkeit zurückgeblieben war. Die Sinn-lichkeit hatte viel zu schnell ungeheures Feld gewonnen. In eben dem Verhältnisse, als die Menschen auf dieser Seite ihre Natur aus-bildeten und sich in der vielfachsten Tätigkeit und dem behaglich-sten Selbstgefühl verloren, mußte ihnen die andere Seite ganz un-scheinbar, eng und fern vorkommen. Hier nun meinten sie den rechten Weg ihrer Bestimmung eingeschlagen zu haben, hiefür al-le Kräfte verwenden zu müssen. So wurde grober Eigennutz zur Leidenschaft und zugleich seine Maxime zum Resultat des höch-sten Verstandes; und all dies machte die Leidenschaft gefährlich

Porbus s'inclina respectueusement, il laissa entrer le jeune homme en le croyant amené par le vieillard et s'inquiéta d'autant moins de lui que le néophyte demeura sous le charme que doivent éprouver les peintres-nés à l'aspect du premier atelier qu'ils voient et où se révèlent quelques-uns des procédés matériels de l'art. Un vitrage ouvert dans la voûte éclairait l'atelier de maître Porbus. Concentré sur une toile accrochée au chevalet, et qui n'était encore touchée due de trois ou quatre traits blancs, le jour n'atteignait pas jusque aux noires profondeurs des angles de cette vaste pièce ; mais quelques reflets égarés allumaient dans cette ombre rousse une paillette argentée au ventre d'une cuirasse de reître suspendue à la muraille, rayaient d'un brusque sillon de lumière la corniche sculptée et cirée d'un antique dressoir chargé de vaisselles curieuses, où piquaient de points éclatants la trame grenue de quelques vieux rideaux de

1

Unfortunately, by the end of the great enclosing period the labourer had become more than a blot on a fair landscape ; he had become a menace. All the economic literatures of that period reiterates the burden of the Everlasting Poor. How to get rid of the burden ! There was the bright idea of making up there wages to bare subsistence, so that the farmer could buy his labour dirtcheap ; but the difference had to come out of rates. You could demolish cottages to avoid the charge the inhabitants might be on parish. You could deport beggars to the next parish. You could hasten emigration to the towns and the colonies. You could transport those caught poaching to the other side of the world. But the system encouraged breeding, especially of the illegitimate kind, and eventually society hit on yet another plan. It was cheaper to feed the poor in mass and easier then to get work out of the children. So in the workhouse England

2

La dottrina pura del diritto è una teoria del diritto positivo. Del diritto positivo semplicemente non di un particolare ordinamento giuridico. È teoria generale del diritto, non interpretazione di norme giuridiche particolari, nazionali o internazionali. Essa, come teoria, vuole conoscere esclusivamente e unicamente il suo oggetto. Essa cerca di rispondere alla domanda : che cosa e come è il diritto, non pero alla domanda : come esso deve essere o deve essere costituito. Essa è scienza, del diritto, non già politica del diritto. Se viene indicata come dottrina «pura» del diritto, cio accade per il fatto che vorrebbe assicurare una conoscenza rivolta soltanto al diritto, e vorrebbe eliminare da tale conoscenza tutto cio che non appartiene al suo oggetto esattamente determinato come diritto. Essa vuole liberare cioè la scienza del diritto da tutti gli elementi che le sono estranei. Questo è il suo principio metodologico fondamentale e sembra

3

Porbus s'inclina respectueusement, il laissa entrer le jeune homme en le croyant amené par le vieillard et s'inquiéta d'autant moins de lui que le néophyte demeura sous le charme que doivent éprouver les peintres-nés à l'aspect du premier atelier qu'ils voient et où se révèlent quelques-uns des procédés matériels de l'art. Un vitrage ouvert dans la voûte éclairait l'atelier de maître Porbus. Concentré sur une toile accrochée au chevalet, et qui n'était encore touchée que de trois ou quatre traits blancs, le jour n'atteignait pas jusqu'aux noires profondeurs des angles de cette vaste pièce ; mais quelques reflets égarés allumaient dans cette ombre rousse une paillette argentée au ventre d'une cuirasse de reître suspendu à la muraille, rayaient d'un brusque sillon de lumière la corniche sculptée et cirée d'un antique dressoir chargé de vaisselles curieuses, où piquaient de points éclatants la tra-

4

Unfortunately, by the end of the great enclosing period the labourer had become more than a blot on a fair landscape ; he had become a menace. All the economic literature of that period reiterates the burden of the Everlasting Poor. How to get rid of the burden ! There was the bright idea of making up their wages to bare subsistence, so that the farmer could buy his labour dirtcheap ; but the difference had to come out of rates. You could demolish cottages to avoid the charge the inhabitants might be on parish. You could deport beggars to the next parish. You could hasten emigration to the towns and the colonies. You could transport those caught poaching to the other side of the world. But the system encouraged breeding, especially of the illegitimate kind, and eventually society hit on yet another plan. It was cheaper to feed the poor in mass and easier then to get work out of the chil-

5

La dottrina pura del diritto è una teoria del diritto positivo. Del diritto positivo semplicemente, non di un particolare ordinamento giuridico. È teoria generale del diritto, non interpretazione di norme giuridiche particolari, nazionali o internazionali. Essa, come teoria, vuole conoscere esclusivamente e unicamente il suo oggetto. Essa cerca di rispondere alla domanda : che cosa e come è il diritto, non pero alla domanda : come esso deve essere costituito. Essa è scienza, del diritto, non già politica del diritto. Se viene indicata come dottrina «pura» del diritto, cio accade per il fatto che vorrebbe assicurare una conoscenza rivolta soltanto al diritto, e vorrebbe eliminare da tale conoscenza tutto cio che non appartiene al suo oggetto esattamente determinato come diritto. Essa vuole liberare cioè la scienza del diritto da tutti gli elementi che le sono estranei. Questo è il suo principio

6

왼쪽 페이지: 국제화가 되면서 여러 언어에 사용해도
고유의 아름다움을 잃지 않는 활자체가 더욱 필요해졌다.
아드리안 프루티거[10]가 디자인한 메리디앙 Méridien은
어떤 언어도 아름답게 보이도록 고안된 활자체다.
대문자의 높이가 소문자의 어센더 높이보다 낮은데,
대문자가 자주 등장하는 독일어에서는 이것이 장점이 된다.
(그림 1-3)

아드리안 프루티거의 유니베르는 어떤 언어에도 적합하다.
엑스하이트[11]가 높고 어센더가 낮아서 대문자가
자주 사용되는 경우에도 조화를 이룬다. (그림 4-6)

오른쪽: 타자기 활자체는 모든 언어에 사용할 수 있다는
형태의 장점이 있다. 이것은 국제적인 특징을 갖춘 최초의
활자체라고 할 수 있다.

10
Adrian Frutiger (1928-2015). 스위스의 타입 디자이너.
1950년대 초부터 활동하며 타입 디자인에 큰 영향을
미쳤다. 대표적인 활자체로 Méridien, Univers,
Egyptienne F, Serifa, Frutiger, Avenir 등이 있다.

11
소문자 x의 높이를 말하며, a, n, o, s 등과 같이
어센더와 디센더가 없는 모든 소문자의 시각적 크기의
기반이다.

Porbus s'inclina respectueusement, il laissa entrer le jeune homme en le croyant amené par le vieillard et s'inquiéta d'autant moins de lui que le néophyte demeura sous le charme que doivent éprouver les peintres-nés à l'aspect du premier atelier qu'ils voient et oùse révèlent quelques-uns des procédés matériels de l'art. Un vitrage ouvert dans la voûte éclairait l'atelier de maitre Porbus. Concentré sur une toile accrochée au chevalet, et qui n'était encore touchée que de trois ou quatre traits blancs, le jour n'atteignait pas jusqu'aux noires profondeurs des angles de cette vaste pièce, mais quelqûes reflets égarés allumaient dans cette ombre rousse une paillette argentée au ventre d'une cuirasse de reitre suspendu à la muraille, rayaient d'une brusqu sillon de lumière la corniche sculptée et cirée d'un antique

Unfortunately, by the end of the great enclosing period the labourer had become more than a blot on a fair landscape, he had become a menace. All the economic literature of that period reiterates the burden of the Everlasting Poor. How to get rid of the burden. There was the bright idea of making up their wages to bare subsistence, so that the farmer could buy his labour dirtcheap, but the difference had to come out of rates. You could demolish cottages to avoid the charge the inhabitants be on parish. You could deport beggars to the next parish. You could hasten emigration to the towns and the colonies. You could transport those caught poaching to the other side of the world. But the system encouraged breeding, especially of the illegitimate kind, and eventually society hit on yet another

La dottrina pura del diritto è una teoria del diritto positivo. Del diritto positivo semplicemente, non di un particolare ordinamento giuridico. E teoria generale del diritto, non interpretazione di norme giuridiche particolari, nazionali o internazionali. Essa, come teoria, vuole conoscere esclusivamente e unicamente il suo oggetto. Essa cerca di rispondere alla domanda, che cosa e come è il diritto, non pero alla domanda, come esso dece essere costituito. Essa è scienza, del diritto, non già politica del diritto. Se vieni indicata come dottrina pura del diritto, cio accade per il fatto che vorrebbe assicurare uns conoscenza rivolta soltanto al diritto, e vorrebbe eliminare da tale conoscenza tutto cio che non appartiene al suo oggetto esattamente determinato come diritto. Essa vuole

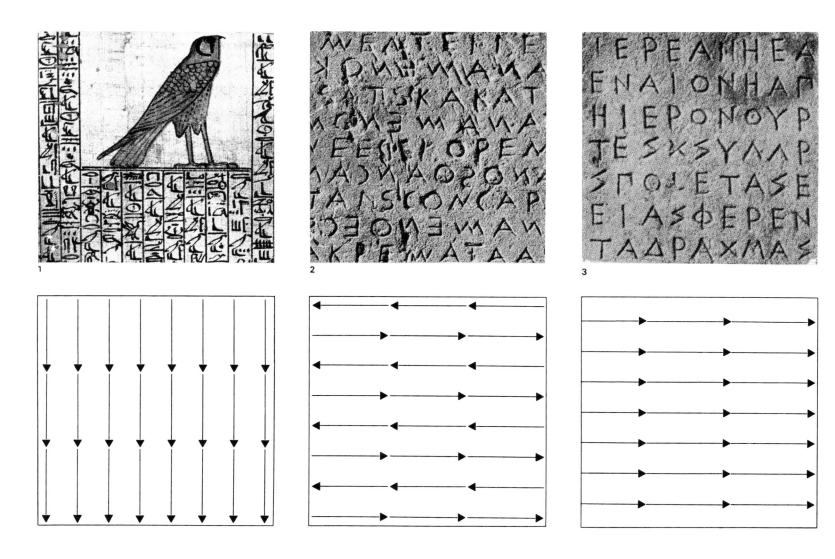

글줄의 형태와 배열은 읽는 방향에 따라 결정된다. 수천 년에
걸친 문자의 역사 속에는 생각할 수 있는 모든 종류의
읽기 방향이 존재했다. 즉, 위에서 아래로의 방향, 오른쪽에서
왼쪽으로의 방향, 혹은 왼쪽에서 오른쪽으로, 오른쪽에서
왼쪽으로 번갈아 바뀌는 방향, 그리고 우리가 지금 하고 있는
왼쪽에서 오른쪽으로의 방향이 있다.

1 위에서 아래로 읽는 이집트의 상형문자.
2 왼쪽에서 오른쪽으로, 오른쪽에서 왼쪽으로 번갈아 읽는
 방향이 바뀌는 초기 그리스의 비문.
3 우리가 읽는 방향과 같이 왼쪽에서 오른쪽으로 읽는
 그리스 비문 문자.
4 런던 「타임스」지 주식 시황란. 글자의 형태와 배열이
 두 개의 읽는 방향을 나타낸다. 먼저 왼쪽에서 오른쪽으로
 행이 읽히고, 위에서 아래로 각 글줄이 알파벳순으로
 나열돼 있다.

Column 1

Celanese of America, $43
Cellon (5/), 12/9 ; 5% Pref.,
15/‡
Cementation (5/), 12/1½‡Φ
/5¼Φ /3 /4½ /2¼ /1½
/3¾ ; 5½% Pref., 19/3
(7-7)
Cent. Line Sisal (10/), 7/4½
Cent. Wagon (10/), 22/9 /3
(6-7)
Ceramic (10/), 14/6 (5-7)
Cerebos (5/), 34/ 3/9 4/0¾
14/10½ /9¾ /8¼
Chamberlain (W.) (5/),
14/10½ /9¾ /8¼
Chambers Wharf (5/),
32/9Φ /6 1/9 2/9 /3 2/
Cheshire Salt (4/), 7/10Φ
/8¼
Cheswick and Wright (1/),
3/6 /4½
Chinese Eng. (Reg.), 7/3 ;
(Bearer), 8/6 /10½ (6-7)
Chivers, 49/ 9/ 40/ (6-7) ;
5½% Pref., 18/10½ /2
(5-7) 18/10½Φ ; 5% Deb.,
99 (4-7)
Chloride Elect. Storage A.,
76/ 7/9 ; B, 76/6
Christy Bros., 21/10½
(4-7) ; 5% Pref., 17/6
Chubb (4/), 19/6Φ 18/9Φ
Church (5/), 8/7½ (5-7)
Churchill (Charles) (2/),
14/4½Φ /6 /4½ (6-7)
Churchill Machine Tool
(5/), 32/3 /6 (6-7) 32/6Φ
Cinema-Television (/6),
5/0¾ /2¼ /1
Cinzano, 4/6 /8¼ (6-7) ;
5½% Pref., 14/6 (5-7)
Ciro Pearls (1/), 3/1½ /3
/1⅛ (7-7)
Civil Service Supply (5/),
8/9‡Φ 9/1½ 8/10½‡
Clapton Stad. (1/), 1/7Φ /7
Clarke (T.) (2/), 5/1½ (5-7)
Clarke (W. G.) 7½% Pref.,
14/6 (5-7)
Clayton Dewandre, 72/
(4-7)
Cleaver-Hume Press (2/),
2/11¼Φ 3/0¾
Clifford Motor (2/), 10/10½
11/ /1 10/7½ /9 ; New
(2/), 11/3¾Φ 11/ 10/7½
11/1½ 13/0 /9¾ (6-7)
Climax Drill (5/), 6/6 (6-7)
4½% Deb., xd., 84 (5-7)
Clover Dairies (5/), 7/9
(4-7)
Clover Paint (2/), xd., 6/
/3 /1½ /3
Clutsom and Kemp (5/),
10/6 /1½ /3
Clyde Crane (4/), 16/4½
(7-7)
Clydesdale Supply (1/),
6/7½ /9 /10½ /10¾ /6
6/8¼Φ 4½Φ ; 7½% Pref.,
18/10½
Coalite (2/), 4/6¼ /6 /7 /6½
/6¾
Coates Bros. (5/), 17/4½
Coats (J. and P.), 27/1½Φ
7/ 6/10½Φ /1½ 7/1½ (7-7)
6/ /4 Pref., 22/9 (7-7)
22/6‡ ; B, 22/4½
Cockshutt Farm Equipt.,
$13½ (5-7)
Cohen (A.) (4/), 16/3
Cohen and Wilks 7% Pref.,
xd., 13 (7-7)
Cohen (George) (5/), 14/0Φ
/0¾Φ /1½ /2¼ /1½ 14/ ;
New (5/), 14/0Φ /1½ (5-7)
Cohen Weenen 7% Ptpg.
Pref., 14/3
Cole (E. K.) (5/), 23/Φ xd.,
/5 /4½ /3 /6 /9 /10½
4/3 4/ /1½ /3 /0¾ /10½
Coley Metals (2/), 4/1½ /3
/0¾ (7-7) 3/6‡
Collett (5/), 7/6
Collins (William), 33/6 4/
(6-7)
Colthrop Board, xd., 6/3¼6
7
Coltness Iron (6/8), 13/4½
Comb. Eng. Mills 14/9¾Φ
/10½
Compressed Paper (5/),
3/4½
Compton and Webb (4/),
15/3Φ /3 1/1½
Concrete 6% Pref., 21/
(4-7)
Connaught Hotel (5/), 7/
(4-7)
Connaught Rooms (1/), 7/
(6-7)
Cons. Signal, £8/16/0 (5-7)
Cons. Sisal (10/), 10/8 /3
17/10½Φ /7 6/7½ (6-7)
Cons. Tin Smelters, 34/6
(7-7) ; 7% Pref., 20/9Φ /9
Constable, Hart, 27/6
Constructors (5/), 6/10½
7/6 (6-7)
Contactor Switchgear (5/),
16/10½

Column 2

Drayton Regulator (2/),
10/6 /9 (7-7) 10/4½‡
Dreyfus (4/), 3/11½ (5-7)
Driver (5/), 5/7½ /10½
Dryad (2/), xd., 5/11¼
Dubarry Perfumery (1/),
/1¼ (6-7) ; 7½% Pref., 18/
Dubilier Condenser (1/),
5/1½ 5/ ; 10% Pref. (10/),
14/10½ (5-7)
Duckworth (J.) (1/), 1/3 /4½
Dudley 5% Pref. (10/), 6/3
Dufay (2/), /8¼ /9½
Dumpton Greyhounds (2/),
1/10½ (6-7) 1/10½Φ
Duncan and Goodricke,
42/9 3/6 /3 (6-7)
Dunhill, 91/10½ (7-7)
Dunlop Cotton 6½% Pref.,
xd., 23/9Φ /7½ (5-7)
Dunlop Rubber (10/),
30/10½ 1/1½ /3 /4½ /1
30/9 1/ ; 5½% Pref.,
21/1½ 20/9 /3 /4½ ; 5%
Deb. 85¼ ; 4½% Deb.,
9¾ 7 ; (£50 pd.), 50¼ 50
Dunster (2/), 4/7½ (6-7)
Duple Motor (4/), 6/4½ /1½
/9/6Φ
Dussek (5/), 11/10½ (6-7)
E.N.V. Engrg. (5/), 16/ /1½
E.R.F. (Holdings) (5/), 16/3
Earls Court (5/), /9½ (7-7)
/6 ; Deb., 37½ 8/ /7
37¾Φ
Early 6% Pref., 17/ 16/9
(4-7)
E. African Sisal (10/), 13/3
Easterns (2/), 4/1½‡ /3
/2¼ ; 5% Pref., 11/9¾ (5-7)
Eastova (5/), 10/10½ /6 7½
Eastwoods, 78/6Φ /9 ; 7%
Pref., 26/ ; 5% Deb., 102
Ebonite Container (5/), 24/6
Eburite Containers (5/),
55/1½Φ 4/6 /9 5/ 4/3
Edmunds, Walker (5/), xd.,
/6 (6-7)
Edwards Vacuum (4/),
32/6 /3
Edworks A (5/), 14/3 (7-7)
Elect. and Musical Ind.
(10/), 32/4½Φ /2Φ 3/ 1/3‡
/2 1/10½ /9 ; 4½% Pref.,
/6 (6-7) ; 5½% Pref.,
18/4½
Elec. Construction, xd.,
34/9 6/3 ; 7% Pref., 23/9
(6-7)
Elec. Apparatus (5/), 24/
Elec. Components (5/),
19/6 (7-7) 19/7½Φ
Elephant Trading (5/), 15/3
Ellams Duplicator (1/), 4/6
Elliott (B.) (1/), 4/6
Elliott Bros. (5/), 57/3Φ /9
4/ /4 Pref., 20/3 (5-7)
Ellis (Richmond) (4/), 4/1
Elswick Hopper (5/), 4/6
Emsley (5/), 9/4½ ; 4½%
Pref. (6-7) ; 5½% Pref.,
18/4½
Emu Wine A (5/), 6/7½ ;
B (5/), 6/1½ (6-7) ; 4½%
Pref., 19/3
Emu Wool (5/), 8/1½ ; 5½%
Pref., 15/3 /1½ (5-7)
En-Tout-Cas Prfd. (4/), 4/9
Energen Foods (2/), 7/3
(6-7) ; A (2/), 6/9¾ (6-7)
Enfield Cables (2/), 20/9 /6
7/9 (7-7) ; A (5/), 15/3
(7-7) 15‡
Enfield Cycle (5/), 7/4½
Enfield Mills Stk. (5/), 75/6 ;
(£1), 34/7½Φ /6 /4½ ;
5/1½ /3 5/ 4/9 /9‡ pm.,
4/1½ Pref., 17/ /4½ (4-7)
Engrg. and Lighting Equip.
(2/), 6/ 5/11¼ /7 (7-7)
Engrg. Components (5/),
14/6Φ /1½ /3 /0¾
England (1/), 1/7½
Eng. Card Clothing (5/),
/6
Eng. China Clays, 83/6 /9
81/9Φ 80/6‡Φ 79/9‡Φ
80/9Φ /6 2/3 /2 /1½
Eng. Elec., 80/6‡Φ 79/9‡Φ
24/ ; 3¾%, xd., /4 /1½Φ
1/3 ; 7½% Pref., 13/6 ;
5½% Pref., 18/ (7-7) ; 3½%
Deb. 1951-68, 95 ; 1965-
85, 91 90 (7-7) ; 4½%, 97
(6-7) 97‡Φ
Eng. Sewing Cotton, 29/9
(6-7) ; 6/2¾Φ ; 5½%
Pref., 18/9 (7-7) ; 3½%
Deb., 90 (5-7)
Eng. Stockings (4/), /10⅜
Eng. Velvets, 19/6
Epsom Grand Stand
Assoc., 14/1½ /3 /6
Ericsson Telephones (5/),

Column 3

Godfrey's (1/), 2/9¾
Goldrei, Foucard (5/), xd.,
9/7½ /6 (6-7)
Goodacre, 26/10½ (4-7)
Goodlass Wall (10/),
38/4½Φ 7/9 /10½ 8/ /3 ;
7% Prfd. (10/), 11/7½ ;
7% Pref., 25/7½
Goodworths 5% Pref., 13/
/6 (7-7)
Goodyear Tyre 4% Pref.,
15/4½ (5-7)
Gordon Hotels, 6/11½ ; 5½%
Pref., 15/3
Gorringe, 40/3 (6-7) ; 5%
Ptpg. Pref., 19/6 (7-7)
Gossage (William) 6½%
Pref., 23/4½ (7-7)
Gossard (5/), 18/3Φ 17/11¼Φ
18/1½ 17/10½
Grainger and Smith (10/),
7/5¼Φ
Granada Theatres 4½%
Pref., 13/4½ (6-7)
Grand Hotel, Eastbourne
(5/), 42/6 (7-7)
Grand Hotel (S'ton Row)
(1/), /10½ /11¼ (6-7)
Grattan Warehouses (5/),
47/ /3 /6 9/ /10½ 7/ /1½
Graves Pfd. (5/), 9/6 (6-7)
9/6Φ
Gray's Carpets (5/), 6/6 ;
5% Pref., 9/9 (6-7)
Gt. Universal Stores (5/),
59/9 60/ 60/ 59/6 60/9
/6Φ /3Φ /11¼Φ 60/ 59/9‡
/6 9/6 7/4½ 6/10½ /11½
7/10½ /7½ /1½ 6/7½‡
/9 7/6 6/3 ; 5% Pref.,
17/4½ /10½ (5-7) ; 4½%
Pre-Pref., 16/7½ (6-7)
Greatermans Stores (5/),
13/9 14/1½ (6-7) ; A (5/),
11/4½Φ 12/ /3
Greeff-Chem. (5/), 18/Φ /9 /6
19/ 18/10½ (6-7)
Green (Harry) (1/), /7½ (7-7)
Green Hearn (2/), 6/9¾ /10½
/8½ (4-7)
Greengate Rubber (4/), 24/6
Greening (5/), 10/6 (6-7) ;
New (5/), 11/
Greyhound Racing (1/), 2/
/0¾ /2½ ; 8% Pref., 19/
9/8¼ /6¾ (7-7)
Griew (4/), 3/10½ (7-7) ; 6%
Pref. (10/), 7/4½ /1½ (5-7)
Griffith and Diggens (5/), 39/
/6
Griffiths Hughes, 16/9 ; 5½%
Pref., 16/1½ (7-7)
Griffiths (William) (10/),
11/6
Grosvenor Cons. (5/), 17/6
(4-7)
Grosvenor House (5/), xd.,
8/6 ; 3¾% Deb., 83 (5-7)
Guest Keen, 102/9 3/ /4 /3 /9
2/6‡ ; 5% 1st Pref., 29/6
8/10½ (5-7) 29/Φ ; 5% 2nd
Pref., 27/10½ /7½ (5-7) ;
4½% Pref., 17/10½
Gurner (1/), 1/4½ (7-7)
Guy Motors (1/), 2/2¼ /3
/3 Pref., 20/3 (5-7)
H.P. Sauce (5/), 23/1½Φ /3
/6 (6-7) ; Pref., 26/1½ (6-7)
5% Pref., 18/6 (5-7)
Hackbridge Cable (5/),
20/7½Φ 1/ /3 /6 /1½ /1½‡ ;
5% Pref., 18/6 (5-7)
Hackney Greyhounds (1/),
3/ 2/10½
Haggie, 58/9Φ
Haighton (1/), /3½
Hall and Hale (5/), xd., 14/
Hall and Co. 97/6 (5-7)
Hall and Earl (1/), 1/7½
Hall (Ben) (4/), 5/6 /4½ /3/6
(7-7)
Hall (J. P.) (5/), 11/6¾ (7-7)
Hall (L.) (4/), xd., 9/3 (6-7)
Hall (Matthew) (5/), 28/3 /9
/6
Hall Telephone (10/), 23/3Φ
2/6 /3
Halstead 5½% Pref., 9/9
(5-7)
Hammersmith Palais (1/), 3/6
(6-7) ; 6½% Pref. (15/6),
24/ (6-7)
Hampton (C. and J.) (5/),
24/ (6-7)
Hampton Timber (1/), /9
(7-7) ; 6½% Pref. (15/6),
24/ (6-7)
Handley Page (5/), 14/9 /7½
(6-7)
Hanson (Saml.) 25% Ptpg.
Prfd., 2/3Φ /3 ; 5½%
Pref., 9/3 (5-7)
Harbens (5/), 3/7 ; 6% Pref.,
15/3 (5-7)
Hardman and Holden (5/),
14/1½
Hardman (Thos.) (2/), 5/2¼
Harland Engrg. (5/), 13/
Harper Aircraft (1/), /5¼
/5¼
Harris (I.) (4/), 14/6Φ /10½

Column 4

Illingworth, Morris (4/),
xd., 6/1½ /3 (7-7) ; 6½%
2nd Pref., 17/3 (4-7)
Illovo Sugar, 16/1½ (6-7)
Illustrated News. (5/), 2/6¾
/6 (6-7) ; 5% Pref.
(Ptpg.), 13/10½ (6-7)
Imp. Chemical Ind.,
56/7½‡Φ /10½Φ /9 /10½
/6 /9¾ /7½ /4½ /3‡ /8¼
/3 /6¾ /6/ 7/ ; 5% Pref.,
20/7½ /4½‡ /6 /10½ ; 4½%
Ln., 96Φ 7 8¼
Imp. Cold Storage, 48/3
Imp. Paper 5% Pref. (10/),
10/6 8/9 (7-7)
Imp. Tobacco Canada ($5),
42Φ 3/1½ /3
Imp. Tobacco (G.B.), 64/3Φ
4/ /3 /1½ /3 5/10½ /9 /9 /9
/6‡ ; 5½% Pref., 21/1½
/2 /1 20/9‡ ; 6% Pref.,
xd., 23/Φ /3 ; 10% Pref.,
xd., 36/6 (7-7) ; 4% Ln.
1960-70, 90⅜Φ /9 90 ; 4%
90‡ ; 4% Ln. 1975-80,
91¼Φ 1 90½ ¼
Imp. Typewriter (10/),
27/1½ (6-7)
Inbucon (5/), xd., 13/
Incledon and Lamberts (5/),
12/3 /6 (7-7)
Independent Dairies (5/),
xd., 6/10½ 7/
Indestructible Paint (4/),
/3 (6-7)
Ingersoll (1/), 1/9
Initial Services (5/), xd.,
33/3 /9 /6‡ 4/6 4/ /1½ ;
3/11¼ ; 8% Pref., 28/9
(4-7)
Inns (4/), 27/9 8/3 /1½
Internatl. Combustion
(Holdings) (5/), 22/7½ /3
2/10½
Internatl. Nickel "Marking
Names," $134½Φ 3⅜ 2¼
2 2¼ 2 3½ ¼ ; Prfd. ($5),
xd., 49/9
Internatl. Paints (5/), xd.,
/9 (6-7) ; 6% Pref., 22/3
Internatl. Sleeping Car,
/1½ (7-7)
Internatl. Tea, 14/6Φ
/4½ /7½ /6 /4½ 3/Φ ; 5%
Pref., 13/ /3 /1½ ; 4½%
Pref., 23/3Φ
Internatl. Twist Drill (1/),
2/9½ (4-7) ; 7½% Pref.,
15/3 (6-7) ; 4¼% Pref.,
18/3 (6-7)
Inveresk Paper (4/), 19/ /1½
xd., 18/11¼ ; 6% 1st Pref.,
21/3 (6-7) 22/Φ ; 6% 2nd
Pref., 22/ ; 6% Pref., 18/6
88 (5-7)
Iris Mill 6% Pref. (4/), 2/6
Jacks (John) (2/), 2/8¼ (6-7)
Jacks (William) (5/), 12/10½
(6-7)
Jackson Bros. (4/), 5/
Jackson and Steeple (4/), 5/
Jacksons Millboard (1/),
xd., 24/9 /7½ 5/ 4/10½
Jacob (5/), 18/1½ /3 (6-7) ; B
(5/), 18/1½ /3 (6-7)
Jaguar Cars (5/), 26/ 5/
/6 ; A (5/), 18/ ; 6½%
Pref., 20/7½ (6-7)
Jamesons (4/), 5/10½ (5-7)
; A (4/), 5/11¼ (6-7)
Jays and Campbells 5½%
Pref., xd., 17/4½ ; 4½%
Pref., 14/10½ /11¼ (6-7)
15/4½‡ (6-7)
Jays 7½% Pref., 16/6 (5-7)
16/6Φ
Jenson and Nicholson (5/),
21/1½ /6 /3Φ 1/ ; 7%
Pref., 24/4½
Jentique (1/), 3/10½
Jerome (5/), 12/4½ /10½
/2¼
Jerome (S.) 6% Pref., 21/0¾
/2¼
Jesshope (1/), 1/3¾ (7-7)
Jeyes (5/), 12/6 ; New (5/),
15/10½ 16/
Johnson and Barnes (5/),
7/9 (7-7) 7/7½Φ /6Φ
Johnson and Phillips, 44/9
4/ ; 4½% Pref., xd., 16/7½
Johnson and Slater (4/), 7/6
(6-7)
Johnson Bros. (Dyers) A,
28/3 ; B, 28/3
Johnson (H. and R.) (10/),
xd., 33/9
Johnson, Matthey, xd., 54/3
5/6 4/6 /3 ; 4½% Pref., 18/
20/9
Johnson and Nephew, 46/9
5/ 47/6Φ
Jones and Shipman 7%
Pref., 21/3 (6-7)
Jones (R. E.) (5/), 12/6
/5¼
Jowett Cars (1d.), 2/Φ
1/11¼
Jury Holloware (1/), 2/9
Jute Ind. (10/), 21/9 /10½ ;
6% Pref., xd., 8/9¾ /9 4/

Column 5

Lovell (G. F.) (5/), 12/1½
/1½ (5-7)
Lovey's 6% Pref., 6/ (5-7)
Low and Bonar (10/),
23/10½ (6-7)
Lowe and Brydone (10/),
21/3
Loyds Retailers (5/),
10/3¼ ; A (5/), 10/ (6-7)
Lucas, 50/3 /1½ /6 50/ 49/9
/3 /6¾ /6‡ /7 ; 5% Pref.,
20/7½ /4½‡ /6 /10½ ; 4½%
Ln., 96Φ 7 8¼
Lyons, 100/6Φ 1/6 ; A,
100/3 1/ 100/6 /3‡ /7½ ;
6% Prfd., 21/9 (7-7) ; 5%
Pref., 21/3 20/9¾ ; 7%
Pref., 26/Φ 5/10½ 6/ 5/9‡ ;
8% Pref., 29/9 30/3 (5-7)
30/7½Φ ; 4% Deb., 93½Φ
McArd (1/), 2/11¼ (7-7)
McCarthy Rodway 5½%
Pref., 17/6 (5-7)
McCorquodale (5/), 5½%
20/9 /3 21/Φ
Macdonald (5/), 24/1½
McDougalls, 49/6 8/6 ; 5%
Ref., 19/4½
McIlroy (5/), 44/3
Mackintosh, 73/9Φ /4½ ;
A, 71/3 /10½ ; 4½% Pref.,
17/9 /4½ (5-7) ; 6½% Pref.,
22/3 (7-7)
Macleans 4% Pref., 16/‡
McMichael Radio (5/),
23/‡
Macnab (5/), 9/ (6-7)
Maconochie Foods (5/),
/3 /3 (7-7)
Macowards (4/), 12/6
Macpherson (5/), 14/7½ /6
(7-7)
Madame Tussaud's Dfd.
(1/), 3/3 (7-7)
Maden and Ireland (1/),
1/9¾ (7-7)
Magnet Joinery (1/), 4/ /1½
Maidenhead Brick (1/),
/6 (5-7) ; 10% Ptpg. Pref.
(2/), /2 /1½ /3¾
Major (2/), 11/9
Mallandain (2/), 6/4½ /5¼
/6 /3 /7½ /3¾
Mallinson (George) (5/),
21/Φ 20/7½ ; 5½% Pref.,
19/4½ /7½ (4-7)
Mallinson (William), 30/
(6-7)
Manbré and Garton (10/),
59/ ; 5% Pref., 18/6 (7-7)
Manchester Garages (1/),
21/3 (6-7) 22/Φ ; 6% 2nd
Pref., 22/ ; 6% Pref., 18/6
Manders (10/), 19/3 ; 5%
Pref., 16/3 (6-7) 16/3Φ
Mandleberg (10/), 6/6 (7-7)
Manfield (5/), 16/4½
Manganese Bronze (5/),
17/3
Mann and Overton (5/),
15/1½ (7-7)
Mansill-Booth (5/), 21/
/6¾/3½ (7-7) /7½Φ
Maple, 37/9Φ /7½Φ 4/ /3 /2¼
/9/3
Mappin and Webb (10/),
75/ ; 6% Pref., 18/ (6-7)
Marco Refrigerators (5/),
xd., 3/10½ (5-7) ; 5½%
Pref., 9/4½ (4-7)
Margate Estates (2/), 2/7½
Marks and Spencer (5/), 89/
8/9 ; A (5/), 72/9Φ 4/3 /9
/6 /9 4/ /3 ; 4½% Pref.,
7% Pref., 26/9 ; 3½% Deb.
88 (5-7)
Marley Tile (Holding) (5/),
/6 ; A (5/), /1½ 11/6‡
/9 /9¾
Marling and Evans (5/), 4/
Marriott (4/), 4/10½ 5/ (7-7)
Marryat and Scott (2/), 14/9
Marshall, Sons (5/), 12/4½
Marshall (Thomas) (5/), 9/6
Marshalls Food (5/), xd.,
1/9 (7-7)
Marston Brick (5/), 27/3
Martin Bros. (2/), 3/6 (7-7)
3/4‡Φ
Martin Walter (4/), 7/3 (7-7)
Mason and Burns (2/), 4/9
Mason (Frank), 14/9 (4-7) ;
7½% Ptpg. Pref., 16/3 (5-7)
Massey (B. and S.) (5/), xd.,
11/4½ /6 (5-7) 11/6Φ
Massey-Harris-Ferguson, 82
5⅛ /2
Masson, Scott (4/), 12/2¼
Mather and Platt, 69/6
Maxima Lubricants (1/),
xd., 33/9‡
May and Hassell (5/), xd.,
11/6¾ (6-7)
May (Joseph) Pref. (5/),
15/
Mayfair Products (1/), 2/3
(6-7) ; A (1/), 2/3
Maynards, 57/ (7-7) ; 16/3
Pref., 21/3 (6-7)
Maypole Dairy 20% Pfd.
(1/) 1 90½ ¼

Column 6

Odeon Props 4½% Pref.,
11/1½ (5-7) ; 3½% Deb.,
79 78½ (4-7)
Odeon Theatres (5/), 30/
29/10½Φ /9 /4½‡ /10½Φ
/6 30/ 29/4½ ; 6% Pref., 16/
4/6 /9 pm.
Odhams Press (10/), 40/1½
/9 /7½ /6 ; 6½% A Pref.,
23/7½ (6-7) ; 3½% Deb.,
87½ 2 (7-7) ; 5½% Unsec.
Ln., 100 99 (5-7)
Odhams Props. 5% Deb.,
100 99 /3
Olby (5/), 7/7½ /9 ; 6½%
Pref., 20/ (5-7)
Oldham and Son (1/), 4/ /3
Oldham Twist (5/), 18/6 (6-7)
Oliver Typewriter (2/), 3/9
Olives Paper (4/), 7/9 /4½‡
Olympia (2/6), xd., 3/9 (7-7)
Olympic Cement, 45/7½‡
(7-7)
Opperman Gears (1/), 1/9Φ
/10 /9 /9¾ /9½ /9½ ; 7½%
Pref., 21/9 (5-7)
Oppermann (2/), 3/7
Ottway (4/), xd., 3/6 (7-7)
Outram (2/), 5/11¼
Oxendale Prfd., 24/ (5-7)
Oxley Engrg. (5/), 12/3 (6-7)
Ozalid (5/), 32/3 (7-7) 31/9Φ ;
New (5/), 31/6 ; 6½%
Pref., 22/9 (5-7)
P.C.T. Construction 7%
Pref., 20/9 /6 (6-7)
Packer (5/), 4/1½ /3
Palestine Potash A, 5/9
Panda Shoes (2/), 6/1½ (7-7)
Parallel (1/), 5/3 (5-7) ; 6%
Ptpg. Pref. (10/), 8/9 (5-7)
Parker-Knoll (5/), 10/11¼
(5-7)
Parker (Ancoats) (1/), 2/5¼
(7-7)
Parkinson and Cowan, 22/9
(7-7) ; 7% Pref., 22/9
Parkinson (Doncaster) (2/),
8/6
Parkinson (Sir Lindsay),
29/9 (5-7) ; 7% Pref., xd.,
15/6 /1½ 15/ (6-7)
Parkland Mfg. (5/), xd., 18/
/3 ; A (5/), xd., 17/9
18/
Parnall (Yate) (5/), 11/1½Φ
11/ /2¼ /0¾ /4½ /3 /3 /1½
/6 (5-7) ; 10% Ptpg. Pref.
(2/), 2/3¾
Parsons (C. A.), 96/6Φ 6/Φ
/3 /6 ; 6% 5/3Φ 6/ 5/7½
(6-7)
Pascall (1/), 7/1½ ; 5%
Prefd. (18/), 14/3 (4-7) ;
5% Pref., 18/3 (5-7)
Paterson, Simons (5/), 7/
(5-7)
Patons and Baldwins, 33/6
(7-7) ; 6% Pref., 23/9
/6 ; 4% Pref., 14/7½Φ /6 ;
4% Deb., 93½ /4 (6-7)
Pawsons and Leafs (10/),
16/6
Payne (5/), 11/10½ (6-7)
Peek, Frean 8% A Pref.,
29/3
Peerless and Ericsson 5½%
Pref., 7/3 (4-7)
Peglers A (5/), 16/ /1½
15/10½ (5-7) 16/6Φ ; B
(5/), 15/9 /10½ 16/
Perfecta Motor (5/), 21/
Perkins (10/), 32/10½Φ /7½
/4½ /6 /9
Permanil (2/), 5/9Φ /9
Permanite (1/), 4/3 (6-7)
Permutit (5/), 19/10½Φ /9
Peters (G. D.), 25/
Peto-Scott (1/), 4/4½
Philips Lamp (Br.) (fl.10),
85/6Φ 5/ 4/3
Philips (J. and N.) 36/6
(7-7) ; New (5/), 19/6
(7-7) ; B Pref., 19/6
2/ (7-7)
Phillips (Chas.) (1/), 3/
Phillips Furnishing (2/),
8/1½ 8/ (4-7) ; A (2/), 8/
7/9‡
Phillips (Godfrey), 17/10½ ;
6% Pref., 17/7½ (7-7) 17/‡
Phillips Rubber, 61/ (7-7)
60/‡
Phoenix Timber (5/), 5/10½
Piccardo Tob. Pref. (6½%
Ptpg.) (Br.) ($M/N100),
32/6 (6-7)
Pickford, Holland (5/),
20/3
Pickles (Rt.) (1/), 2/8¼Φ
Pickles (Wm.) (2/), 1/8
Pinchin, Johnson (10/),
46/9‡Φ 5/7½ /9 (7-7) ;
2nd Pref. (4½%), 15/9 (7-7)
Pitman 5½% Pref., 18/1½
(7-7)
Plaster Prod. (5/), 7/6 /3
(6-7) ; 6% Pref., 15/3 (7-7)
Platers and Stampers (5/),

Column 7

Rotary Hoes (5/), 12/1½ /3
/9 /5¼ /8¼ /11½ ; A Ord.
(fully-pd.) (5/), 12/9‡ ; A
(5/), 4/3Φ /2¼Φ /3¾Φ
/7½ /6½ /11¼ /10½ /3 5/
/6 /9 pm.
Rotherham, 12/3 (7-7)
Rothmans 5½% Pref., 11/
(4-7)
Rothwell (2/), 8/7½ (7-7)
Rover (5/), 23/1½Φ
2/10½‡Φ 3/1½ /3 /9 /6
/6¾ /3 ; A (5/), /3 /9 /6
/6
Rowan and Boden (5/), 16/3
/6
Rowntree 6% Pref., 22/6
/1½ ; 7% Pref., 26/7½
Royal Sovereign Pencil
(5/), Pref., 14/ (6-7)
Royten Textile (5/), 4/6Φ
Rubber Improvement (5/),
39/3Φ /3 (7-7)
Rubber Regenerating (5/),
14/6¼Φ /9 /6
Rubens-Rembrandt Hotels
(8/), 8/7½ (6-7) 9/Φ
Ruberoid (5/), 17/9 ; 5½%
Pref., 20/6Φ /3
Rugby Portland Cement
(5/), 30/10½Φ /6 30/‡
/7½ /3 /9 /1½ /4½ /3 (6-7)
(7-7) ; 5% Pref., 23/9 (6-7)
4½% Ln., 96½
Russell (5/), xd., 10/3 (4-7)
Ruston and Hornsby, xd.,
61/9 2/ (7-7) 62/3Φ 1/6Φ
Rykneld Mills (1/), 4/3¾
(5-7)
Rylands 6% Ptpg. Pref.,
17/3 (6-7) 17/1½Φ
S.K.F. B (K10), £23¾ (4-7)
Sage (10/), 7/1½ (6-7)
St. Martin Preserving (4/),
/3 (7-7)
Ste. Madeleine Sugar, 33/6
(6-7)
Saker, Bartle (5/), 1/4½ /6
Salts (5/), 8/6Φ /7½ /5¼ ;
4½% Pref., 17/ (6-7) 16/9‡
Pref., 16/ (6-7) ; 9/9 (7-7)
Samnuggur Jute, 18/9 19/
Samuel (5/), 22/ (4-7) ; A
(5/), 21/
Sambra (1/), 2/5½Φ /3½ /5¼
/4½ /5¼ ; New (1/), 2/4½Φ
/4 /6 /3 /5¼ ; A Pref. (10/),
10/3 10/ (7-7)
Sandeman, 32/7½Φ /9Φ
2/3 ; 5% Pref., 18/ (7-7)
Sanderson Bros. and New-
bould (10/), 34/4½ (6-7)
Sanderson, Murray, xd., 14/
(6-7)
Sandown Park (10/), 11/9
(6-7)
Sangamo Weston (10/), 20/
(6-7) ; New (10/), 20/3
(6-7)
Sangers (5/), 16/3 16/ (5-7)
; 5½% Pref., 18/ (6-7)
"Sanitas" Co. 9% Pref.,
26/
"Sanitas" Trust (10/), xd.,
41/3 40/9 (7-7) ; 10% Pref.,
28/6
Sankey (4/), 15/3 (5-7)
Santa Rosa Milling (10/),
9/3
Sauce Holdings (2/6), 4/3 /7
17/6 (6-7)
Saunders (H. A.) 6% Pref.,
17/6 (6-7)
Saunders Valve (5/), xd.,
22/6Φ /7½ /2 ; New (5/),
22/6 /2 (4-7)
Savory and Moore 5½%
Pref., 17/7½ (7-7)
Savoy Hotel A (10/), 20/
(6-7) 20/1½Φ ; B (10/), 41/
/9 ; 7% Pref., 20/6
(6-7) ; 4% (Strand) Deb.,
90 (4-7)
Saxone Shoe (5/), 19/ 18/9 ;
6½% Pref., xd., 23/3 (5-7)
Scammell Lorries (10/), 50/
49/6 (6-7)
Schneiders (1/), 1/6¾ /6¼
(6-7) ; 6% Pref. (10/),
10/9 11 (6-7) ; 5% Ptpg.
Pref., 34/3 /9 (6-7)
Scot's Restaurant (2/6),
10/9 11 (6-7) ; 5% Ptpg.
Scribbans-Kemp, 42/9 /6 /3
/1½ ; A (5/), 19/ 18/10½Φ

Scot. Agricultural, 50/
(6-7) ; 4½% Pref., 17/10½
(7-7)
Scot. Cables (4/), 19/10½Φ
/10½ 20/3
Scot. Dyers (5/), xd., 19/10½
Scot. Greyhound Racing
(5/), 3/ (6-7)
Scot. Machine Tool (4/),
6/4½ (7-7)
Scot. Motor Traction (5/),

4

형태와 반(反)형태

흰 종이에 인쇄된 타이포그래피 기호들은 빛을 포착하고 활성화하며 조정한다.
기호의 형상은 인쇄되지 않은 영역과 함께 있을 때 비로소 인식된다. 즉, 인쇄된 부분과
인쇄되지 않은 영역이 합쳐져 전체의 형태가 결정되는 것이다. 인쇄되지 않은 부분은
의미 없는 빈 곳이 아니라 인쇄된 부분의 요소다.

글자의 속공간, 즉 흰 공간도 역시 글자 형태의 일부이며, 따라서 글자 디자이너는
형태와 반형태 사이의 균형에 항상 주의를 기울여야 한다. 글자의 조합으로 인한 시각 효과는
글자의 속공간과 글자 사이 공간의 상호작용에 의해 결정된다. 글자 사이를 좁히면
글자 사이의 흰색이 강해지는 동시에 글자 속공간의 흰색이 돋보인다. 글자 사이를
글자 속공간과 조화를 이룰 때까지 넓힐 수도 있다. 글자 사이 공간은 타이포그래퍼가
글자의 속공간을 강조하거나 약화시키는 수단이다.

글줄 사이를 너무 넓히면 흰 띠와 같은 효과가 생기고, 가독성에서 중요한 요소인
회색 글줄을 압도해 너무 강한 반형태가 된다. 즉, 가독성을 해친다. 좋은 조판에서는
면으로서의 글상자와 띠 형태의 글줄이 조화를 이루고, 인쇄된 부분과 인쇄되지 않은
부분의 균형이 유지된다.

인쇄되지 않은 영역의 범위와 밝기는 인쇄물 전체의 디자인 계획에 포함돼야 한다.
그렇지만 흰 공간의 효과를 위해 인쇄되지 않은 영역을 과하게 남기는 것은
피해야 한다. 현대 타이포그래피에서 여백은 문자나 기호를 위한 수동적인 배경이 아니다.
흰 공간과 타이포그래피 기호는 평면에서 동등한 작용을 한다. 기호 사이의 공간은
인쇄된 영역과 교차하거나 맞서는 보이지 않는 선의 역학이 작용하는 장이 된다.
타이포그래퍼는 인쇄되지 않은 공간에 숨어 있는 장식적인 힘을 파악해 그 기능을
충분히 활용해야 한다.

앙리 마티스는 『화가 노트』에서 다음과 같이 말했다. "나에게 표현이란 얼굴에 넘치는
열정이나 격렬한 몸짓으로 드러나는 것이 아니다. 그보다는 그림의 전체적인 배치 방식에
자리잡고 있다. 즉, 대상이 차지하는 면과 이를 둘러싼 여백의 공간, 그 사이의
비례와 균형에 있다."

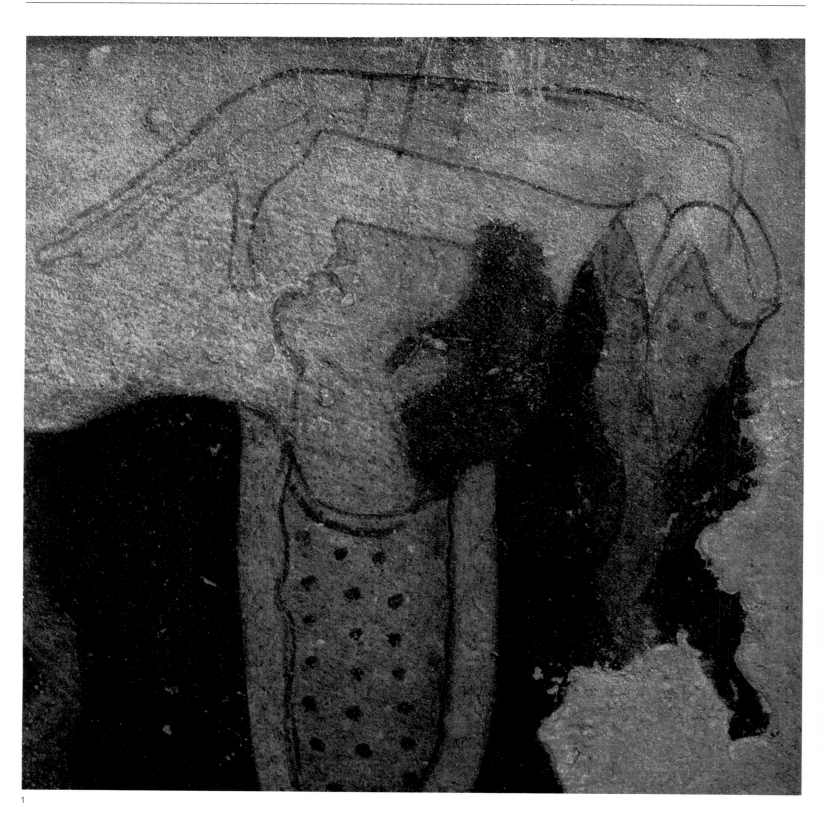

2

왼쪽 페이지 : 이 고대 에트루리아 그림에서는 여백이
디자인의 일부로 포함돼 있다. 팔과 머리 사이의 내부 형태는
우연한 것이 아니다.

1 타르퀴니아의 톰바 델 트리클리니오에서 발견된
 고대 에트루리아 그림, 기원전 480년경.
2 르 코르뷔지에가 설계한 롱샹 성당은 공간을 포용하는 특징이
 있는 입체적 구조물이다. 바로크 시대의 건축처럼 곡선을
 그리는 벽이 건축물과 맞닿은 공간으로 확장된다.
3 앙리 로랑스 「위대한 암피온」, 1952년.
 현대 조각은 텅 빈 공간을 형태의 일부로 끌어들이려 한다.
 구부린 양팔이 둘러싼 공간에서 그 예를 볼 수 있다.

3

MARCI TVLLII CICERONIS
OFFICIORVM LIBRI TRES,
CATO MAIOR, VEL DE SENECTVTE,
LÆLIVS, VEL DE AMICITIA,
PARADOXA STOICORVM SEX,
SOMNIVM SCIPIONIS
EX DIALOGIS DE REPVBLICA,
CATO ITEM, ET SOMNIVM GRÆCE,
OBSERVATIONES,
DE QVIBVS CAVTVM EST
SENATVS VENETI DECRETO.

M D XXXVIII.

이탈리아 르네상스에서 여백은 뒤로 물러나 물체를
둘러싸는 배경으로 여겨졌다. 레오나르도 다빈치의
「루크레치아 크리벨리의 초상화」(위쪽)를 보면 검은 공간이
그림의 중심을 둘러싸고 있다. 16세기 베네치아 인쇄물의
표제지(오른쪽)에서도 같은 처리가 보인다.

현대의 예술가들은 르네상스 시대의 예술가와 달리
여백을 디자인의 다른 요소와 동등하게 다룬다. 이 공간은
지면 언저리를 떠도는 대신에 긴장감을 불러일으킨다.
에리히 헤켈의 목판화(위쪽)에서는 흰색 면이 검은색으로
둘러싸여 있다. 그림 왼쪽의 흰 공간이 힘찬 검은색
곡선에 둘러싸여 확연히 눈에 띄듯 그림의 주변부도 중심부
못지않게 중요하다.

20세기의 타이포그래피는 피트 츠바르트가 제작한
'델프트 케이블 회사' 광고(오른쪽)에 나타난 것처럼 인쇄되지
않은 영역도 인쇄된 요소와 동등한 중요성이 부여되고
있다. 이 작품에서는 지배적인 직각 형태의 선이 흰 공간의
반형태를 만들고 있다.

Montag 24. September	Dienstag 25. September	Mittwoch 26. September	Donnerstag 27. September	Freitag 28. September

mdmdf

	10.30 Gutenberg-Museum Mainz	8.15 Farbenfabrik Gebr. Schmidt Frankfurt	9.00 Maschinenfabrik Wiesloch	9.30 Steinsalz- Bergwerk Friedrichshall- Kochendorf
14.00 Schnellpressenfabrik Frankenthal	14.00 Opel-Werke Rüsselsheim	14.15 Zellophanfabrik Kalle Wiesbaden	14.00 Maschinenfabrik Heidelberg	14.15 Glashütte Heilbronn
21.00 JH Worms	21.00 JH Frankfurt	21.00 JH Heidelberg	21.00 JH Hellbronn	21.00 JH Stuttgart

글자 사이를 좁히면 글자 내부의 흰 공간이 도드라진다.
각 요일별 머리글자를 크게 표시한 이 수학여행 일정표에서는
글자의 속공간이 다른 형태를 압도한다. 반형태가 인쇄된
영역보다 우세한 것이다.

위쪽: 해리 볼러의 '인시돈'(가이기 제약) 광고. 글자는
아래에서 위로 갈수록 굵고 그에 따라 글자 사이가
좁아진다. 맨 밑줄에서는 글자의 속공간이 거의 의식되지
않지만 위로 갈수록 커진다.

아래쪽: 아드리안 프루티거가 디자인한 메리디앙의
속공간 형태. 각 글자 내부의 형태를 모아보면
흰색 반형태들의 정교함과 디자인의 일관성이 드러난다.

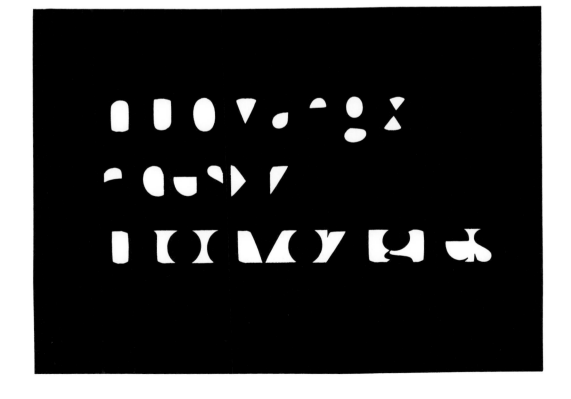

PRiNT
America's Graphic Design Magazine
September October 1966
PRiNT IXX:5

왼쪽 페이지:「프린트」지의 표지. 'PRINT'라는 글자가
속공간이라는 반형태로 압축돼 엄청난 양의
검은색으로 둘러싸여 있다. 이를 통해 흰색의 효과가 지각할
수 있는 한계까지 강조됐다.

위쪽: 타이포그래피 요소들로 이루어진 구성.
검은색에 둘러싸인 가는 흰색 선은 다양한 크기의 검은색
평면보다 오히려 영향력이 크다. 전체를 지배하는 것은
검은색 평면이 아니라 강력한 흰색의 선 패턴이다.

타이포그래피의 기법

형태를 만드는 도구와 형태를 드러내는 소재는 글자의 형태를 잡는 데 중요한
역할을 한다.

글자가 쓰인 형태를 보면 사용된 도구를 알 수 있다. 캘리그래피에는 펜이,
돌에 새겨진 글자에는 끌이, 긁어낸 글자에는 철필이, 동판 글자에는 조각칼이,
인쇄활자의 제작에는 두 가지 도구, 즉 펜과 활자 각인기가 사용된다.

활자는 주형에서 원하는 만큼 여러 번 주조할 수 있다. 그러므로 타이포그래피에서
사용되는 활자체는 개성에 더해 그 형태가 일관돼야 한다. 변하지 않는
활자의 형태야말로 타이포그래피의 아름다움이다. 타이포그래피의 본질은
활자와 인쇄 과정이 되풀이되는 데에 있다.

활자와 공목 12 은 직사각형의 글상자로만 짜인다. 조판 원칙 자체를 무시하지
않는 한 이는 피할 수 없다. 이 직사각형 글상자는 활자 형태의 반복과
마찬가지로 타이포그래피 구성의 본질적인 부분이다. 한편 최근 도입된 사진식자
기술에서는 직각뿐만 아니라 대각선 방향의 배열도 가능하다.

타이포그래피의 이미지는 사용되는 종이와 인쇄 방식에 결정적인 영향을
받는다. 넘김이 부드럽지만 표면이 거친 종이에 인쇄하면 형태가 번져
그 윤곽이 흐릿해지기 때문에 글자는 정확성을 잃고 원래 모양보다 굵게 보인다.
하지만 같은 활자를 표면이 매끄럽고 넘김이 빳빳한 광택지에 인쇄하면
그 형태가 날렵하고 정확하다. 15세기 요람기 인쇄본에 사용된 활자는
표면이 거친 수작업 종이에 맞춰 제작됐다. 이 활자를 광택지에 인쇄한다면
그 특징이 왜곡될 것이다.

타이포그래퍼는 작업 계획을 짤 때 인쇄의 방식과 과정도 고려해야 한다.
활판 윤전인쇄에 사용되는 활자는 먼저 틀을 만들고 거기에 납을 흘려 넣어 만든다.
이 두 과정을 거치면 활자가 변형되고 인쇄 품질이 거칠어지는 것을 피할 수 없다.
활자가 직접 종이에 강하게 눌리는 활판인쇄와 달리 옵셋인쇄는 잉크가
롤러를 거쳐 종이에 가볍게 닿아 인쇄되는 간접적 방식이다. 그러므로 글자가
다소 덜 명료하고 부정확해 보인다. 에칭된 동판을 이용한 그라비어인쇄도
글자의 정밀도는 활판인쇄보다 떨어진다. 반면 새로운 기술인 사진식자에서는
인쇄술의 역사를 통해 인쇄가들이 그렇게 얻고자 한 정확한 인쇄가 실현됐다.

타이포그래퍼는 자신의 분야에서의 현재 및 미래의 기술 발전에 대해
알아야 한다. 왜냐하면 기술의 발전이 형태의 변화를 가져올 수 있기 때문이다.
기술과 형태는 분리할 수 없다. 그 시대의 참다운 인쇄물이란 높은 기술적 수준과
형태적 수준을 함께 갖춘 것이다.

12
空目, blind material. 활자 조판에서 문자나
기호 이외의 공백 부분을 채우는 나무나 납 조각. 활자보다
조금 낮아서 인쇄되지 않는다.

stefan zweig
baumeister
der
welt
tolstoi
dickens
kleist
balzac
nietzsche
dostojewski
stendhal
hölderlin

활자 조판은 활자를 정해진 기술 규칙에 따라 직사각형
틀 안에 짜는 것이다. 활자를 짜 맞춰가는 작업이
그대로 조판 이미지로 이어지기 때문에 재료와 작업의 뗄 수
없는 관계는 형태를 결정하는 요인이 된다.

왼쪽 페이지는 책의 덧싸개. 오른쪽은 이 작품의 조판 구조.

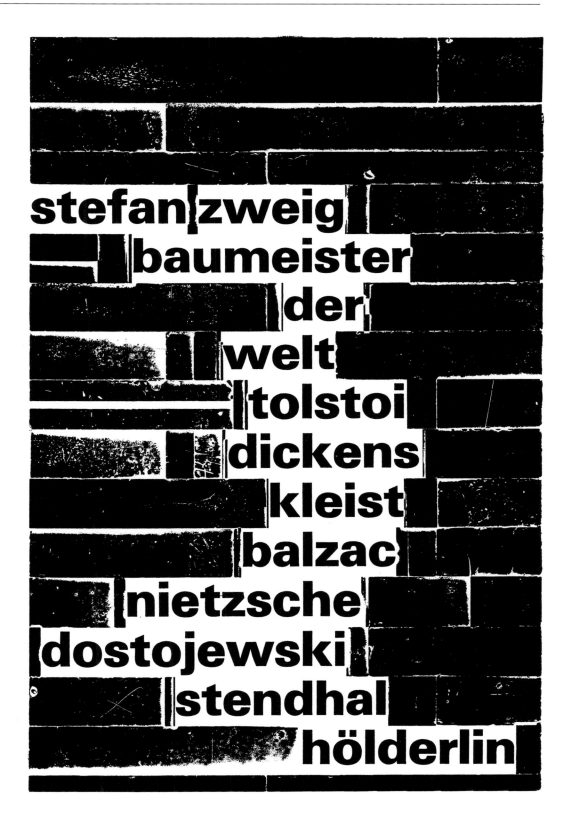

Mit wachsender Kultur mußten die Bedürfnisse mannigfaltiger werden und der Wert der Mittel ihrer Befriedigung umso mehr steigen, je weiter die moralische Gesinnung hinter allen diesen Erfindungen des Luxus, hinter allen Raffinements des Lebensgenusses und der Bequemlichkeit zurückgeblieben war. Die Sinnlichkeit hatte viel zu schnell ungeheures Feld gewonnen. In eben dem Verhältnisse, als die Menschen auf dieser Seite ihre Natur ausbildeten und sich in der vielfach sten Tätigkeit und dem behaglichsten Selbstgefühl verloren, mußte ihnen die andere Seite ganz unscheinbar, eng und fern vorkommen. Hier nun meinten sie den rechten Weg ihrer Bestimmung eingeschlagen zu haben, hierfür alle Kräfte verwenden zu müssen. So wurde grober Eigennutz zur Leidenschaft und zugleich seine Maxime zum Resultat des höchsten Verstandes ; und all dies machte die Leidenschaft gefährlich und unüberwindlich. Wie herrlich wäre es, wenn der jetzige König sich wahrhaftig überzeugte, daß man auf diesem Wege nur das flüchtige Glück eines Spielers machen könne, das von einer so veränderlichen Größe bestimmt wird als die Imbezillität und der Mangel an Routine und Finesse seiner Mitspieler. Durch Betrogenwerden lernt man betrügen, und wie bald ändert sich da nicht das Blatt, und der Meister wird Schüler seines Schülers ; ein dauerhaftes Glück macht nur der rechtliche Mann und der rechtliche Staat. Was helfen mir alle Reichtümer, wenn sie sich bei mir nur aufhalten, um frische Pferde zu nehmen und so nur schneller ihre Reise um die Welt zurückzulegen ?

Mit wachsender Kultur mußten die Bedürfnisse mannigfaltiger werden und der Wert der Mittel ihrer Befriedigung umso mehr steigen, je weiter die moralische Gesinnung hinter allen diesen Erfindungen des Luxus, hinter allen Raffinements des Lebensgenusses und der Bequemlichkeit zurückgeblieben war. Die Sinnlichkeit hatte viel zu schnell ungeheures Feld gewonnen. In eben dem Verhältnisse, als die Menschen auf dieser Seite ihre Natur ausbildeten und sich in der vielfachsten Tätigkeit und dem behaglichsten Selbstgefühl verloren, mußte ihnen die andere Seite ganz unscheinbar, eng und fern vorkommen. Hier nun meinten sie den rechten Weg ihrer Bestimmung eingeschlagen zu haben, hiefür alle Kräfte verwenden zu müssen. So wurde grober Eigennutz zur Leidenschaft und zugleich seine Maxime zum Resultat des höchsten Verstandes ; und all dies machte die Leidenschaft gefährlich und unüberwindlich. Wie herrlich wäre es, wenn der jetzige König sich wahrhaftig überzeugte, daß man auf diesem Wege nur das flüchtige Glück eines Spielers machen könne, das von einer so veränderlichen Größe bestimmt wird als die Imbezillität und der Mangel an Routine und Finesse seiner Mitspieler. Durch Betrogenwerden lernt man betrügen, und wie bald ändert sich da nicht das Blatt, und der Meister wird Schüler seines Schülers : ein dauerhaftes Glück macht nur der rechtliiche Mann und der rechtliche Staat. Was helfen mir alle Reichtümer, wenn sie sich bei mir nur aufhalten, um frische Pferde zu nehmen und so nur schneller ihre Reise um die Welt zurückzulegen ?

Mit wachsender Kultur mußten die Bedürfnisse mannigfaltiger werden und der Wert der Mittel ihrer Befriedigung umso mehr steigen, je weiter die moralische Gesinnung hinter allen diesen Erfindungen des Luxus, hinter allen Raffinements des Lebensgenusses und der Bequemlichkeit zurückgeblieben war. Die Sinnlichkeit hatte viel zu schnell ungeheures Feld gewonnen. In eben dem Verhältnisse, als die Menschen auf dieser Seite ihre Natur ausbildeten und sich in der vielfachsten Tätigkeit und dem behaglichsten Selbstgefühl verloren, mußte ihnen die andere Seite ganz unscheinbar, eng und fern vorkommen. Hier nun meinten sie den rechten Weg ihrer Bestimmung eingeschlagen zu haben, hierfür alle Kräfte verwenden zu müssen. So wurde grober Eigennutz zur Leidenschaft und zugleich seine Maxime zum Resultat des höchsten Verstandes ; und all dies machte die Leidenschaft gefährlich und unüberwindlich. Wie herrlich wäre es, wenn der jetzige König sich wahrhaftig überzeugte, daß man auf diesem Wege nur das flüchtige Glück eines Spielers machen könne, das von einer so veränderlichen Größe bestimmt wird als die Imbezillität und der Mangel an Routine und Finesse seiner Mitspieler. Durch Betrogenwerden lernt man betrügen, und wie bald ändert sich da nicht das Blatt, und der Meister wird Schüler seines Schülers ; ein dauerhaftes Glück macht nur der rechtliche Mann und der rechtliche Staat. Was helfen mir alle Reichtümer, wenn sie sich bei mir nur aufhalten, um frische Pferde zu nehmen und so nur schneller ihre Reise um die Welt zurückzulegen ?

Mit wachsender Kultur mußten die Bedürfnisse mannigfaltiger werden und der Wert der Mittel ihrer Befriedigung umso mehr steigen, je weiter die moralische Gesinnung hinter allen diesen Erfindungen des Luxus, hinter allen Raffinements des Lebensgenusses und der Bequemlichkeit zurückgeblieben war. Die Sinnlichkeit hatte viel zu schnell ungeheures Feld gewonnen. In eben dem Verhältnisse, als die Menschen auf dieser Seite ihre Natur ausbildeten und sich in der vielfachsten Tätigkeit und dem behaglichsten Selbstgefühl verloren, mußte ihnen die andere Seite ganz unscheinbar, eng und fern vorkommen. Hier nun meinten sie den rechten Weg ihrer Bestimmung eingeschlagen zu haben, hierfür alle Kräfte verwenden zu müssen. So wurde grober Eigennutz zur Leidenschaft und zugleich seine Maxime zum Resultat des höchsten Verstandes; und all dies machte die Leidenschaft gefährlich und unüberwindlich. Wie herrlich wäre es, wenn der jetzige König sich wahrhaftig überzeugte, daß man auf diesem Wege nur das flüchtige Glück eines Spielers machen könne, das von einer so veränderlichen Größe bestimmt wird als die Imbezillität und der Mangel an Routine und Finesse seiner Mitspieler. Durch Betrogenwerden lernt man betrügen, und wie bald ändert sich da nicht das Blatt, und der Meister wird Schüler seines Schülers; ein dauerhaftes Glück macht nur der rechtliche Mann und der rechtliche Staat. Was helfen mir alle Reichtümer, wenn sie sich bei mir nur aufhalten, um frische Pferde zu nehmen und so nur schneller ihre Reise um die Welt zurückzulegen?

Mit wachsender Kultur mußten die Bedürfnisse mannigfaltiger werden und der Wert der Mittel ihrer Befriedigung umso mehr steigen, je weiter die moralische Gesinnung hinter allen diesen Erfindungen des Luxus, hinter allen Raffinements des Lebensgenusses und der Bequemlichkeit zurückgeblieben war. Die Sinnlichkeit hatte viel zu schnell ungeheures Feld gewonnen. In eben dem Verhältnisse, als die Menschen auf dieser Seite ihre Natur ausbildeten und sich in der vielfachsten Tätigkeit und dem behaglichsten Selbstgefühl verloren, mußte ihnen die andere Seite ganz unscheinbar, eng und fern vorkommen. Hier nun meinten sie den rechten Weg ihrer Bestimmung eingeschlagen zu haben, hierfür alle Kräfte verwenden zu müssen. So wurde grober Eigennutz zur Leidenschaft und zugleich seine Maxime zum Resultat des höchsten Verstandes; und all dies machte die Leidenschaft gefährlich und unüberwindlich. Wie herrlich wäre es, wenn der jetzige König sich wahrhaftig überzeugte, daß man auf diesem Wege nur das flüchtige Glück eines Spielers machen könne, das von einer so veränderlichen Größe bestimmt wird als die Imbezillität und der Mangel an Routine und Finesse seiner Mitspieler. Durch Betrogenwerden lernt man betrügen, und wie bald ändert sich da nicht das Blatt, und der Meister wird Schüler seines Schülers; ein dauerhaftes Glück macht nur der rechtliche Mann und der rechtliche Staat. Was helfen mir alle Reichtümer, wenn sie sich bei mir nur aufhalten, um frische Pferde zu nehmen und so nur schneller ihre Reise um die Welt zurückzulegen?

Mit wachsender Kultur mußten die Bedürfnisse mannigfaltiger werden und der Wert der Mittel ihrer Befriedigung umso mehr steigen, je weiter die moralische Gesinnung hinter allen diesen Erfindungen des Luxus, hinter allen Raffinements des Lebensgenusses und der Bequemlichkeit zurückgeblieben war. Die Sinnlichkeit hatte viel zu schnell ungeheures Feld gewonnen. In eben dem Verhältnisse, als die Menschen auf dieser Seite ihre Natur ausbildeten und sich in der vielfachsten Tätigkeit und dem behaglichsten Selbstgefühl verloren, mußte ihnen die andere Seite ganz unscheinbar, eng und fern vorkommen. Hier nun meinten sie den rechten Weg ihrer Bestimmung eingeschlagen zu haben, hiefür alle Kräfte verwenden zu müssen. So wurde grober Eigennutz zur Leidenschaft und zugleich seine Maxime zum Resultat des höchsten Verstandes; und all dies machte die Leidenschaft gefährlich und unüberwindlich. Wie herrlich wäre es, wenn der jetzige König sich wahrhaftig überzeugte, daß man auf diesem Wege nur das flüchtige Glück eines Spielers machen könne, das von einer so veränderlichen Größe bestimmt wird als die Imbezillität und der Mangel an Routine und Finesse seiner Mitspieler. Durch Betrogenwerden lernt man betrügen, und wie bald ändert sich da nicht das Blatt, und der Meister wird Schüler seines Schülers: ein dauerhaftes Glück macht nur der rechtliche Mann und der rechtliche Staat. Was helfen mir alle Reichtümer, wenn sie sich bei mir nur aufhalten, um frische Pferde zu nehmen und so nur schneller ihre Reise um die Welt zurückzulegen?

타이포그래피에서 글줄 사이는 원하는 대로 조정이 가능하다. 여기에서 든 예는 글줄 사이가 넓은 것부터 아주 좁은 것, 즉 물리적인 글줄 사이가 전혀 없는 것까지 각각의 단계를 차례로 나타낸 것이다. 형태적 관점에서는 회색도가 밝은 데서부터 어두운 것으로, 선의 집합에서 글줄이 합쳐져 면처럼 보이는 단계로 진행된다. 글줄 사이가 너무 넓으면 글줄이 선으로 너무 도드라져 읽기 어렵고, 글줄 사이가 너무 좁으면 가독성에 중요한 글줄의 흐름이 평면 속으로 묻혀버린다. 가장 읽기 쉬운 조판은 선과 면의 효과가 알맞게 어우러진 것이다.

오른쪽 페이지: 모든 활자는 좌우 양쪽에 공간이 필요하며, 이 여백이 글줄을 짤 때 글자 사이 공간을 결정한다. 고전 세리프체는 주조된 활자 양옆의 세리프에 남겨진 공간이 있어 이 문제가 자연스럽게 해결된다[13](오른쪽 페이지의 오른쪽 절반). 하지만 산세리프체는 활자 사이가 너무 붙어 보이지 않게 양옆의 공간을 조정하는 데 주의해야 한다. 양옆의 여백이 너무 좁으면 얼룩덜룩해 보이기 때문이다.

p.72-73:
왼쪽 페이지는 조판했을 때 글자 양옆의 공간이 크게 남아 조판하기 어려운 글자(k, t, y, v, w, f, r, z)를 포함한 낱말의 예다. 오른쪽 페이지는 글자의 양옆 공간에 문제가 없는 글자(l, i, g, n, c, h, b)로 된 낱말의 예다. 하지만 적절하게 마무리된 활자로 조판했다면 좌우 양쪽의 회색도는 같을 것이다. 이 펼침면의 예시를 제대로 판단하려면 페이지를 조금 멀리서 보면 좋다. 글자 사이가 너무 좁으면 왼쪽 페이지에서는 너무 밝은 부분이, 오른쪽 페이지에서는 너무 어두운 부분이 생긴다.

13
활자가 주조되면 마무리 단계에서 글자 양옆의 폭을 재서 깎고 다듬는데, 이는 활자 사이의 공간을 결정한다. 글자 양옆의 공간을 사이드 베어링이라고 한다.

lal	aaa	oao
lbl	aba	obo
lcl	aca	oco
ldl	ada	odo
lel	aea	oeo
lkl	aka	oko
lll	ala	olo
lol	aoa	ooo

lal	aaa	oao
lbl	aba	obo
lcl	aca	oco
ldl	ada	odo
lel	aea	oeo
lkl	aka	oko
lll	ala	olo
lol	aoa	ooo

vertrag	crainte	screw
verwalter	croyant	science
verzicht	fratricide	sketchy
vorrede	frivolité	story
yankee	instruction	take
zwetschge	lyre	treaty
zypresse	navette	tricycle
fraktur	nocturne	typograph
kraft	pervertir	vanity
raffeln	presto	victory
reaktion	prévoyant	vivacity
rekord	priorité	wayward
revolte	proscrire	efficiency
tritt	raviver	without
trotzkopf	tactilité	through
tyrann	arrêt	known

bibel	malhabile	modo
biegen	peuple	punibile
blind	qualifier	quindi
damals	quelle	dinamica
china	quelque	analiso
schaden	salomon	macchina
schein	sellier	secondo
lager	sommier	singolo
legion	unique	possibile
mime	unanime	unico
mohn	usuel	legge
nagel	abonner	unione
puder	agir	punizione
quälen	aiglon	dunque
huldigen	allégir	quando
geduld	alliance	uomini

타이포그래피에서 문자의 형상은 활자의 주조 기술에 의해
결정된다. 한 틀에서는 같은 형태의 활자를 거의 무한히
주조할 수 있다. 이렇듯 변하지 않는 활자의 형태는
타이포그래피의 본질이며, 그 본질은 형태를 조금씩 바꾼
대체 활자 등으로 훼손돼서는 안 된다. 활자를 변형한다는
것은 인쇄활자를 각 글자마다 모양이 다른 손 글씨처럼
만드는 꼴이다. 하지만 손 글씨의 원리와 인쇄활자의 원리는
완전히 다르기 때문에 이 둘을 닮게 만드는 것은 전혀
바람직하지 않다.

```
eeeeeeeeeeeeeeeeeeeeeeeeeeeeeeeeeeeeeeeeeeeeeeeeeeeeeeeeeeeeeeeeeeeeeeeeeeeeeeeeeeeeeeeeeeeee
eeeeeeeeeeeeeeeeeeeeeeeeeeeeeeeeeeeeeeeeeeeeeeeeeeeeeeeeeeeeeeeeeeeeeeeeeeeeeeeeeeeeeeeeeeeeee
eeeeeeeeeeeeeeeeeeeeeeeeeeeeeeeeeeeeeeeeeeeeeeeeeeeeeeeeeeeeeeeeeeeeeeeeeeeeeeeeeeeeeeaeeeee
eeeeeeeeeeeeeeeeeeeeeeeeeeeeeeeeeeeeeeeeeeeeeeeeeeeeeeeeeeeeeeeeeeeeeeeeeeeeeeeeeeeeeeeeeeeeee
eeeeeeeeeeeeeeeeeeeeeeeeeeeeeeeeeeeeeeeeeeeeeeeeseeeeeeeeeeeeeeeeeeeeeeeeeeeeeeeeeeeeeeeeeeee
eeeeeeeeeeeeeeeeeeeeeeeeeeeeeeeeeeeeeeeeeeeeeeeeeeeeeeeeeeeeeeeeeeeeeeeeeeeeeeeeeeeeeeeeeeeeee
eeeeeeeeeeeeeeeeeeeeeeeeeeeeeeeeeeeeeeeeeeeeeeeeeeeeeeeeeeeeeeeeeeeeeeeeeeeeeeeeeeeeeeeeeeeeee
eeeeeeeeeeeeeeeeeeeeeeeeeeeeeeeeeeeeeeeeeeeeeeeeeeeeeeeeeeeeeeeeeeeeeeeeeeeeeeeeeeeeeeeeeeeeee
eeeeeeeeeeeeeeeeeeeeeeeeeeeeeeeeeeeeeeeeeeeeeeeeeeeeeeeeeeeeeeeeeeeeeeeeeeeeeeeeeeeeeeeeeeeeee
eeeeeeeeeeeeeeeeeeeeeeeeeeeeeeeeeeeeeeeeeeeeeeeeeeeeeeeeeeeeeeeeeeeeeeeeeeeeeeeeeeeeeeeeeeeeee
eeeeeeeeeeeeeeeeeeeeeeeeeeeeeeeeeeeeeeeeeeeeeeeeeeeeeeeeeeeeeeeeeeeeeeeeeeeeeeeeeeeeeeeeeeeeee
eeeeeeeeeeeeeeeeeeeeeeeeeeeeeeeeeeeeeeeeeeeeeeeceeeeeeeeeeeeeeeeeeeeeeeeeeeeeeeeeeeeeeeeeeeee
eeeeeeeeeeeeeeeeeeeeeeeeeeeeeeeeeeeeeeeeeeeeeeeeeeeeeeeeeeeeeeeeeeeeeeeeeeeeeeeeeeeeeeeeeeeeee
eeeeeeeeeeeeeeeeeeeeeeeeeeeeeeeeeeeeeeeeeeeeeeeeeeeeeeeeeeeeeeeeeeeeeeeeeeeeeeeeeeeeeeeeeeeeee
eeeeeeeeeeeeeeeeeeeeeeeeeeeeeeeeeeeeeeeeeeeeeeeeeeeeeeeeeeeeeeeeeeeeeeeeeeeeeeeeeeeeeeeeeeeeee
eeeeeeeeeeeeeeeeeeeeeeeeeeeeeeeeeeeeeeeeeeeeeeeeeeeeeeeeeeeeeeeeeeeeeeeeeeeeeeeeeeeeeeeeeeeeee
eeeeeeeeeeeeeeeeeeeeeeeeeeeeeeeeeeeeeeeeeeeeeeeeeeeeeeeeeeeeeeeeeeeeeeeeeeeeeeeeeeeeeeeeeeeeee
eeeeeeeeeeeeeeeeeeeeeeeeeeeeeeeeeeeeeeeeeeeeeeeeeeeeeeeeeeeeeeeeeeeeeeeeeeeeeeeeeeeeeeeeeeeeee
eeeeeeeeeeeeeeeeeeeeeeeeeeeeeeeeeeeeeeeeeeeeeeeeeeeeeeeeeeeeeeeeeeeeeeeeeeeeeeeeeeeeeeeeeeeeee
eeeeeeeeeeeeeeeeeeeeeeeeeeeeeeeeeeeeeeeeeeeeeeeeeeeeeeeeeeeeeeeeeeeeeeeeeeeeeeeeeeeeeeeaeeeee
eeeeeeeeeeeeeeeeeeeeeeeeeeeeeeeeeeeeeeeeeeeeeeeeeeeeeeeeeeeeeeeeeeeeeeeeeeeeeeeeeeeeeeeeeeeeee
eeeeeeeeeeeeeeeeeeeeeeeeeeeeeeeeeeeeeeeeeeeeeeseeeeeeeeeeeeeeeeeeeeeeeeeeeeeeeeeeeeeeeeeeeeee
eeeeeeeeeeeeeeeeeeeeeeeeeeeeeeeeeeeeeeeeeeeeeeeeeeeeeeeeeeeeeeeeeeeeeeeeeeeeeeeeeeeeeeeeeeeeee
eeeeeeeeeeeeeeeeeeeeeeeeeeeeeeeeeeeeeeeeeeeeeeeeeeeeeeeeeeeeeeeeeeeeeeeeeeeeeeeeeeeeeeeeeeeeee
eeeeeeeeeeeeeeeeeeeeeeeeeeeeeeeeeeeeeeeeeeeeeeeeeeeeeeeeeeeeeeeeeeeeeeeeeeeeeeeeeeeeeeeeeeeeee
eeeeeeeeeeeeeeeeeeeeeeeeeeeeeeeeeeeeeeeeeeeeeeeeeeeeeeeeeeeeeeeeeeeeeeeeeeeeeeeeeeeeeeeeeeeeee
eeeeeeeeeeeeeeeeeeeeeeeeeeeeeeeeeeeeeeeeeeeeeeeceeeeeeeeeeeeeeeeeeeeeeeeeeeeeeeeeeeeeeeeeeeee
eeeeeeeeeeeeeeeeeeeeeeeeeeeeeeeeeeeeeeeeeeeeeeeeeeeeeeeeeeeeeeeeeeeeeeeeeeeeeeeeeeeeeeeeeeeeee
eeeeeeeeeeeeeeeeeeeeeeeeeeeeeeeeeeeeeeeeeeeeeeeeeeeeeeeeeeeeeeeeeeeeeeeeeeeeeeeeeeeeeeeeeeeeee
eeeeeeeeeeeeeeeeeeeeeeeeeeeeeeeeeeeeeeeeeeeeeeeeeeeeeeeeeeeeeeeeeeeeeeeeeeeeeeeeeeeeeeeeeeeeee
eeeeeeeeeeeeeeeeeeeeeeeeeeeeeeeeeeeeeeeeeeeeeeeeeeeeeeeeeeeeeeeeeeeeeeeeeeeeeeeeeeeeeeeeeeeeee
eeeeeeeeeeeeeeeeeeeeeeeeeeeeeeeeeeeeeeeeeeeeeeeeeeeeeeeeeeeeeeeeeeeeeeeeeeeeeeeeeeeeeeeeeeeeee
eeeeeeeeeeeeeeeeeeeeeeeeeeeeeeeeeeeeeeeeeeeeeeeeeeeeeeeeeeeeeeeeeeeeeeeeeeeeeeeeeeeeeeeaeeeee
eeeeeeeeeeeeeeeeeeeeeeeeeeeeeeeeeeeeeeeeeeeeeeeeeeeeeeeeeeeeeeeeeeeeeeeeeeeeeeeeeeeeeeeeeeeeee
eeeeeeeeeeeeeeeeeeeeeeeeeeeeeeeeeeeeeeeeeeeeeeseeeeeeeeeeeeeeeeeeeeeeeeeeeeeeeeeeeeeeeeeeeeee
eeeeeeeeeeeeeeeeeeeeeeeeeeeeeeeeeeeeeeeeeeeeeeeeeeeeeeeeeeeeeeeeeeeeeeeeeeeeeeeeeeeeeeeeeeeeee
eeeeeeeeeeeeeeeeeeeeeeeeeeeeeeeeeeeeeeeeeeeeeeeeeeeeeeeeeeeeeeeeeeeeeeeeeeeeeeeeeeeeeeeeeeeeee
eeeeeeeeeeeeeeeeeeeeeeeeeeeeeeeeeeeeeeeeeeeeeeeeeeeeeeeeeeeeeeeeeeeeeeeeeeeeeeeeeeeeeeeeeeeeee
eeeeeeeeeeeeeeeeeeeeeeeeeeeeeeeeeeeeeeeeeeeeeeeeeeeeeeeeeeeeeeeeeeeeeeeeeeeeeeeeeeeeeeeeeeeeee
eeeeeeeeeeeeeeeeeeeeeeeeeeeeeeeeeeeeeeeeeeeeeeeceeeeeeeeeeeeeeeeeeeeeeeeeeeeeeeeeeeeeeeeeeeee
eeeeeeeeeeeeeeeeeeeeeeeeeeeeeeeeeeeeeeeeeeeeeeeeeeeeeeeeeeeeeeeeeeeeeeeeeeeeeeeeeeeeeeeeeeeeee
```

mit dem Buch in die Ferien
das Buch ein treuer Freund
auch das Buch ist unentbehrlich
das Buch zeigt die Welt
nur das gute Buch enttäuscht nie
das billige Buch für jedermann
das Buch weitet die Grenzen
das schöne Buch ein Kunstwerk
nie ohne Buch
durch das Buch Erkenntnis
das Buch erbaut
kein Buch keine Bildung
das schöne Buch auch billig
or allem ein Buch für die Jugend

darum ein Buch

Wähle Deinen Beruf

nachMass

Wähle Deinen Beruf

nach Mass

Wähle Deinen Beruf

nach Mass

Wähle Deinen Beruf

nach Mass

Wähle Deinen Beruf

nach Mass

Wähle Deinen Beruf

nach Mass

Wähle Deinen Beruf

nach Mass

Wähle Deinen Beruf

nach Mass

nach Mass

타이포그래피에서 디자이너는 여러 가지 크기의 활자를
마음대로 사용할 수 있다. 그러나 크기뿐만 아니라
다양한 회색도와 공간의 깊이 차이도 활용해야 함을 잊지
않아야 한다.

**Ovomaltine
stärkt**

**auch
Sie**

**Ovomaltine
stärkt**

**auch
Sie**

**Ovomaltine
stärkt**

**auch
Sie**

**Ovomaltine
stärkt**

**auch
Sie**

**Ovomaltine
stärkt**

**auch
Sie**

**Ovomaltine
stärkt**

**auch
Sie**

1

2

Es gibt h
Man kau
haben, el
der Frau
viel meh
als «Katz
später in

3

Sagne, éta
y faire ses
son train,
d'une mais
sieur qui
dule, se ta
nière. Furi

4

cessa de p
ferma dan
toujours,
que jamai
vaux utile
faire le bi
vrait de p

5

종이의 질감과 인쇄 방식에 따라 인쇄물의 최종 형태는
크게 좌우된다. 요람기 인쇄본에 사용된 활자체는
수작업으로 만든 표면이 거칠고 습한 종이에 인쇄되는 것을
감안해 고안됐다. 이 활자를 (표면이 매끄러운 종이인)
아트지에 옵셋이나 활판으로 인쇄한다면 완전히 같은
활자체로는 보이지 않을 것이다. 활자 주조 역사에서 제지와
인쇄 기술의 발전이 활자 디자인에 미치는 영향은 크다.

1 베네치아 인쇄물, 1594년.
2 아트지에 활판인쇄.
3 신문지에 활판 윤전인쇄.
4 펄프지에 그라비어인쇄. 활자가 망점으로 처리됐다.
5 활판인쇄, 파리, 1854년.

구조화

오늘날 우리는 방대한 인쇄물에 둘러싸여 있어 각 인쇄물의 가치는 형편없이
떨어지고 있다. 현대인들이 쏟아져 나오는 모든 인쇄물을 읽는 것은 불가능하기
때문이다. 타이포그래퍼의 임무는 이 많은 인쇄물을 나누고, 정리하고, 설명해
독자가 자신의 관심사를 쉽게 찾을 수 있게 하는 것이다.

신문이 처음부터 마지막 줄까지 모조리 읽히는 경우는 거의 없다. 여백, 선, 색,
굵고 큰 활자를 통해 중요한 문장이 강조되며 내용에 맞는 특별한 표제나 구성으로
구조화된다.

분량이 수백 쪽에 달하는 책의 경우 타이포그래퍼는 독자가 어려움 없이
긴 글을 읽을 수 있도록 내용을 낱쪽에 적절하게 분배해야 한다. 독자가 편안하게
읽을 수 있는 낱쪽당 글의 양은 한정돼 있다. 글의 양이 너무 많으면 쉽게 지치고,
너무 적으면 책장을 넘기는 빈도가 잦아 읽는 흐름이 끊긴다. 문단 첫머리의
들여쓰기와 문단 마지막 글줄을 짧게 남기는 것은 글의 구조를 분명히 하여 가독성을
높이는 효과적인 방법이다. 이런 장치가 없는 단조로운 판면은 타이포그래퍼의
전문성이 부족함을 드러내며 기능과 아름다움 모두가 결여된 것이다.
모든 좋은 타이포그래피의 목적은 읽기 쉽게 하는 것이며 형태는 그 다음 문제다.

형태의 법칙에는 내용을 체계적으로 정리하고 구조화하는 가능한 모든 방법이
포함된다. 디자인을 하는 타이포그래퍼라면 이런 방법에 정통하고 그 활용법을 알고
있어야 한다. 그러기 위해서는 날마다 활자의 홍수에 시달리는 독자의 입장(물론
타이포그래퍼 자신도 그중 한 사람이지만)에서 생각해 봐야 한다. 그래야 기능과
형태 모두가 높은 수준인 인쇄물을 만들 수 있다.

오른쪽의 그림은 글을 구조화하는 방법의 예다.

1 구조가 나뉘지 않은 글.
 리듬과 유연성이 없어서 읽기 어렵다.
2 색을 이용한 것.
3 활자체의 굵기 변화를 이용한 것.
4 활자체의 크기 변화를 이용한 것.
5 선을 이용한 것.
6 빈 글줄을 이용한 것.
7 짧게 남은 글줄을 이용한 것.

edededededededededed
edededededededededed
edededededededededed
edededededededededed
edededededededededed
edededededededededed
edededededededededed
edededededededededed
edededededededededed
edededededededededed
edededededededededed

1

ledededededededed
ledededededededed
ledededededededed
ledededededededed
edededededededededed
edededededededededed
edededededededededed
edededededededededed
edededededededededed
edededededededededed
edededededededededed

2

ledededededededed
ledededededededed
ledededededededed
ledededededededed
edededededededededed
edededededededededed
edededededededededed
edededededededededed
edededededededededed
edededededededededed
edededededededededed

3

edededededed
edededededed
edededededededededed
edededededededededed
edededededededededed
edededededededededed
edededededededededed
edededededededededed
edededededededededed

4

edededededededededed
edededededededededed
edededededededededed
edededededededededed

edededededededededed
edededededededededed
edededededededededed
edededededededededed
edededededededededed
edededededededededed
edededededededededed

5

edededededededededed
edededededededededed
edededededededededed
edededededededededed

edededededededededed
edededededededededed
edededededededededed
edededededededededed
edededededededededed
edededededededededed
edededededededededed

6

edededededededededed
edededededededededed
edededededededededed
edededededededededed
edededededede
edededededededededed
edededededededededed
edededededededededed
edededededededededed
edededededededededed
edededededededededed
edededededededededed

7

Wieviel Freude
was für eine schöne Tätigkeit für Sie,
Ihr neues Heim einrichten zu können !
Natürlich wissen Sie, daß damit auch viel
Arbeit, ein verantwortungsvolles
Suchen und ein sorgfältiges Wählen
verbunden sind.
Dürfen wir Ihnen dabei helfen ?
Wir beschäftigen uns seit Jahr und
Tag mit dem Verkauf all der Geräte,
die man in Küche und Haus braucht,
und wir glauben darum, Ihnen allerhand
Wissenswertes über diese Dinge
sagen zu können.
Richten Sie Ihre Küche vor allem so
ein, daß sie Ihnen dient : einfach,
praktisch, mit neuzeitlichen Hilfsmitteln
ausgestattet. Wenn Sie sparen wollen,
so können Sie sich den Kauf von
Hausapparaten nicht gestatten, die nur
billig sind, aber intensiven Gebrauch
nicht aushalten.
Beim Fachmann können Sie aus der
Vielfalt der Möglichkeiten das aus-
suchen, was für Sie dienlich ist und
Ihnen in Qualität und Preislage zusagt.
Wir wissen Bescheid auch über die
Neuheiten der Branche und orientieren
Sie gern über die neuesten Apparate
und Verbesserungen, die Ihnen die
strengen Haushaltpflichten zur Freude
machen.
Blaser am Marktplatz

Wieviel Freude

was für eine schöne Tätigkeit für Sie,
Ihr neues Heim einrichten zu können !

Natürlich wissen Sie, daß damit auch viel
Arbeit, ein verantwortungsvolles
Suchen und ein sorgfältiges Wählen
verbunden sind.

Dürfen wir Ihnen dabei helfen ?
Wir beschäftigen uns seit Jahr und
Tag mit dem Verkauf all der Geräte,
die man in Küche und Haus braucht,
und wir glauben darum, Ihnen allerhand
Wissenswertes über diese Dinge
sagen zu können.

Richten Sie Ihre Küche vor allem so
ein, daß sie Ihnen dient : einfach,
praktisch, mit neuzeitlichen Hilfsmitteln
ausgestattet. Wenn Sie sparen wollen,
so können Sie sich den Kauf von
Hausapparaten nicht gestatten, die nur
billig sind, aber intensiven Gebrauch
nicht aushalten.

Beim Fachmann können Sie aus der
Vielfalt der Möglichkeiten das aus-
suchen, was für Sie dienlich ist und
Ihnen in Qualität und Preislage zusagt.
Wir wissen Bescheid auch über die
Neuheiten der Branche und orientieren
Sie gern über die neuesten Apparate
und Verbesserungen, die Ihnen die
strengen Haushaltpflichten zur Freude
machen.

Blaser am Marktplatz

Wieviel Freude

was für eine schöne Tätigkeit für Sie,
Ihr neues Heim einrichten zu können !

Natürlich wissen Sie, daß damit auch viel
Arbeit, ein verantwortungsvolles
Suchen und ein sorgfältiges Wählen
verbunden sind.

Dürfen wir Ihnen dabei helfen ?
Wir beschäftigen uns seit Jahr und
Tag mit dem Verkauf all der Geräte,
die man in Küche und Haus braucht,
und wir glauben darum, Ihnen allerhand
Wissenswertes über diese Dinge
sagen zu können.

Richten Sie Ihre Küche vor allem so
ein, daß sie Ihnen dient : einfach,
praktisch, mit neuzeitlichen Hilfsmitteln
ausgestattet. Wenn Sie sparen wollen,
so können Sie sich den Kauf von
Hausapparaten nicht gestatten, die nur
billig sind, aber intensiven Gebrauch
nicht aushalten.

Beim Fachmann können Sie aus der
Vielfalt der Möglichkeiten das aus-
suchen, was für Sie dienlich ist und
Ihnen in Qualität und Preislage zusagt.
Wir wissen Bescheid auch über die
Neuheiten der Branche und orientieren
Sie gern über die neuesten Apparate
und Verbesserungen, die Ihnen die
strengen Haushaltpflichten zur Freude
machen.

Blaser am Marktplatz

Wieviel Freude

Wieviel Freude

**was für eine schöne Tätigkeit für Sie,
Ihr neues Heim einrichten zu können!**

Natürlich wissen Sie, daß damit auch viel
Arbeit, ein verantwortungsvolles
Suchen und ein sorgfältiges Wählen
verbunden sind.

Dürfen wir Ihnen dabei helfen?
Wir beschäftigen uns seit Jahr und
Tag mit dem Verkauf all der Geräte,
die man in Küche und Haus braucht,
und wir glauben darum, Ihnen allerhand
Wissenswertes über diese Dinge
sagen zu können.

Richten Sie Ihre Küche vor allem so
ein, daß sie Ihnen dient: einfach,
praktisch, mit neuzeitlichen Hilfsmitteln
ausgestattet. Wenn Sie sparen wollen,
so können Sie sich den Kauf von
Hausapparaten nicht gestatten, die nur
billig sind, aber intensiven Gebrauch
nicht aushalten.

Beim Fachmann können Sie aus der
Vielfalt der Möglichkeiten das aus-
suchen, was für Sie dienlich ist und
Ihnen in Qualität und Preislage zusagt.
Wir wissen Bescheid auch über die
Neuheiten der Branche und orientieren
Sie gern über die neuesten Apparate
und Verbesserungen, die Ihnen die
strengen Haushaltpflichten zur Freude
machen.

Blaser am Marktplatz

Wieviel Freude

**was für eine schöne Tätigkeit für Sie,
Ihr neues Heim einrichten zu können!**

Natürlich wissen Sie, daß damit auch viel
Arbeit, ein verantwortungsvolles
Suchen und ein sorgfältiges Wählen
verbunden sind.

Dürfen wir Ihnen dabei helfen?
Wir beschäftigen uns seit Jahr und
Tag mit dem Verkauf all der Geräte,
die man in Küche und Haus braucht,
und wir glauben darum, Ihnen allerhand
Wissenswertes über diese Dinge
sagen zu können.

Richten Sie Ihre Küche vor allem so
ein, daß sie Ihnen dient: einfach,
praktisch, mit neuzeitlichen Hilfsmitteln
ausgestattet. Wenn Sie sparen wollen,
so können Sie sich den Kauf von
Hausapparaten nicht gestatten, die nur
billig sind, aber intensiven Gebrauch
nicht aushalten.

Beim Fachmann können Sie aus der
Vielfalt der Möglichkeiten das aus-
suchen, was für Sie dienlich ist und
Ihnen in Qualität und Preislage zusagt.
Wir wissen Bescheid auch über die
Neuheiten der Branche und orientieren
Sie gern über die neuesten Apparate
und Verbesserungen, die Ihnen die
strengen Haushaltpflichten zur Freude
machen.

Blaser am Marktplatz

Wieviel Freude

**was für eine schöne Tätigkeit für Sie,
Ihr neues Heim einrichten zu können!**

Natürlich wissen Sie, daß damit auch viel
Arbeit, ein verantwortungsvolles
Suchen und ein sorgfältiges Wählen
verbunden sind.

Dürfen wir Ihnen dabei helfen?
Wir beschäftigen uns seit Jahr und
Tag mit dem Verkauf all der Geräte,
die man in Küche und Haus braucht,
und wir glauben darum, Ihnen allerhand
Wissenswertes über diese Dinge
sagen zu können.

Richten Sie Ihre Küche vor allem so
ein, daß sie Ihnen dient: einfach,
praktisch, mit neuzeitlichen Hilfsmitteln
ausgestattet. Wenn Sie sparen wollen,
so können Sie sich den Kauf von
Hausapparaten nicht gestatten, die nur
billig sind, aber intensiven Gebrauch
nicht aushalten.

Beim Fachmann können Sie aus der
Vielfalt der Möglichkeiten das aus-
suchen, was für Sie dienlich ist und
Ihnen in Qualität und Preislage zusagt.
Wir wissen Bescheid auch über die
Neuheiten der Branche und orientieren
Sie gern über die neuesten Apparate
und Verbesserungen, die Ihnen die
strengen Haushaltpflichten zur Freude
machen.

Blaser am Marktplatz

가장 왼쪽의 그림은 구조에 아무 변화가 없는 광고문이다.
같은 내용에 각각 여백, 선, 굵은 꼴, 큰 활자, 색을 이용해
변화를 주었다. 이렇게 구조를 정리하는 방법은 서로 조합해
사용할 수도 있으며, 가독성을 높일 뿐만 아니라 형태도
개선된다.

프리드리히 뒤렌마트[14]가 쓴 방송극 대본의 낱쪽.
각본에서는 인물 간의 대사와 지문을 명료하게 구분하고,
여기에서는 주로 흰 공간을 이용해 정리했다.
등장인물의 이름은 대사와 떼어놓았고 지문은 대괄호
안에 넣었다.

Der Besucher: Kann ich mir denken. Iselhöhebad ist teuer. Für mich kata-strophal. Dabei wohne ich höchst bescheiden in der Pension Seeblick. [Er seufzt.] In Adelboden war's billiger.

Der Autor: In Adelboden?

Der Besucher: In Adelboden.

Der Autor: War ebenfalls in Adelboden.

Der Besucher: Sie im Grandhotel Wildstrubel, ich im Erholungsheim Pro Senectute. Wir begegneten uns einige Male. So bei der Drahtseilbahn auf die Engstligenalp und auf der Kur-terrasse in Baden-Baden.

Der Autor: In Baden-Baden waren Sie auch?

Der Besucher: Auch.

Der Autor: Während ich dort weilte?

Der Besucher: Im christlichen Heim Siloah.

Der Autor [ungeduldig]: Meine Zeit ist spärlich bemessen. Ich habe wie ein Sklave zu arbeiten, Herr...

Der Besucher: Fürchtegott Hofer.

Der Autor: Herr Fürchtegott Hofer. Mein Lebenswandel verschlingt Hunderttausende. Ich kann nur eine Viertelstunde für Sie auf-wenden. Fassen Sie sich kurz, sagen Sie mir, was Sie wünschen.

Der Besucher: Ich komme mit einer ganz bestimmten Absicht.
[Der Autor steht auf.]

Der Autor: Sie wollen Geld? Ich habe keines für irgendjemanden übrig. Es gibt eine so ungeheure Anzahl von Menschen, die keine Schriftsteller sind und die man anpumpen kann, daß man Leute von meiner Profession gefälligst in Ruhe lassen soll. Und im übrigen ist der Nobelpreis verjubelt. Darf ich Sie nun verabschieden?
[Der Besucher erhebt sich.]

Der Besucher: Verehrter Meister...

Der Autor: Korbes.

Der Besucher: Verehrter Herr Korbes...

Der Autor: Hinaus!

Der Besucher [verzweifelt]: Sie mißverstehen mich. Ich bin nicht aus finanziellen Gründen zu Ihnen gekommen, sondern, weil – [entschlossen] – weil ich mich seit meiner Pensionierung als Detektiv betätige.

Der Autor [atmet auf]: Ach so. Das ist etwas anderes. Setzen wir uns wieder. Da kann ich ja erleichtert aufatmen. Sie sind also jetzt bei der Polizei angestellt?

Der Besucher: Nein, verehrter...

II

14
Friedrich Dürrenmatt (1921–1990). 전후 스위스를
대표하는 극작가. 풍자적인 희극으로 알려져 있다.

국제판 크기15의 정치 포스터. 연관된 내용이 같이 묶이도록 문장의 구조를 구분하고 위에서 아래로 흐름에 맞게 배치했다. "바젤 지역의 / 통합과 활력과 사회정책을 / 위하여 / 공정한 헌법을 보장하는 / 정당 (래디칼레 리스테 1)에 투표를."

für
einen geeinten
starken
sozialen
Kanton
Basel
Garanten
für eine gute
Verfassung: Radikale
Liste
1

15

Weltformat. 1914년 도입된 스위스 포스터 표준 규격 (89.5×128 cm).

Das Schweigen

Ingmar Bergmans
gewagtester Film

mit
Gunnel Lindblom
Ingrid Thulin
Birger Malmsten
Hakan Jahnberg
Jörgen Lindström

‹Der Schock,
die Provokation,
der Skandal
dieses Films
rütteln wach,
auch den,
der vielleicht
aus falscher
Spekulation
ins Kino gerät›
film-dienst

Cinema Royal
Basel
Telefon 25 44 21

세 개의 다른 해석으로 구조화한 영화 광고. 첫 번째
버전은 영화 제목만 크게 왼쪽 위에 배치하고
가장 큰 흰 여백에 제목인 '침묵[das Schweigen]'이라는
단어를 상징화했다. 두 번째 버전은 출연 배우를 강조하고
있다. 세 번째는 신문의 영화평이 주요 요소이다.

‹Der Schock,
die Provokation,
der Skandal
dieses Films
rütteln wach,
auch den,
der vielleicht
aus falscher
Spekulation
ins Kino gerät›
film-dienst

Ingmar Bergmans
gewagtester Film

Das Schweigen

mit
Gunnel Lindblom
Ingrid Thulin
Birger Malmsten
Hakan Jahnberg
Jörgen Lindström

Cinema Royal
Basel
Telefon 25 44 21

Gunnel Lindblom
Ingrid Thulin
Birger Malmsten
Hakan Jahnberg
Jörgen Lindström

in Ingmar Bergmans
gewagtestem Film

Das Schweigen

‹Der Schock,
die Provokation,
der Skandal
dieses Films
rütteln wach,
auch den,
der vielleicht
aus falscher
Spekulation
ins Kino gerät›
film-dienst

Cinema Royal
Basel
Telefon 25 44 21

기하학적, 시각적, 유기적 측면

시각과 직관에 의한 우리의 감각은 기하학적 구성보다 우선한다.
검은색과 흰색의 균형을 결정할 때 따라야 할 것은 다름 아닌 이 감각이다.

구성주의의 대표자인 두스뷔르흐[16]는 1930년의 「구체 예술 선언」에서
다음과 같이 밝힌다. "구성은 배치(장식)나 취향에 따른 조합과는 완전히 다르다.
직선을 손으로 그릴 수 없다면 자를 이용하면 된다. 원을 그리기 어렵다면
컴퍼스를 쓰면 된다. 더 완벽한 것을 얻기 위해서 인간이 지혜롭게 발전시켜 온
모든 도구의 사용이 권장된다."

파울 클레는 1928년 『바우하우스』저널에서 구성에 대한 회의를 드러냈다.
"우리는 구성하고 또 구성하지만 직관은 여전히 훌륭한 것이다. 직관 없이도
할 수 있는 것이 많지만 전부는 아니다."

인간의 감각 기관인 눈에 '적절하게' 보이는 활자는 구성으로 만들 수 없다.
눈은 가로 방향의 크기를 확장해서, 세로 방향은 줄어들게 인식하는
경향이 있다. 착시는 단순한 환상 정도로 여겨져서는 안 된다. 창조적인 일을
하는 사람은 착시로 인해 발생하는 문제들을 알아야 한다.

1 기하학적인 정사각형은 우리 눈에는 높이보다 너비가
더 길어 보인다. 따라서 시각적으로 적절한 정사각형으로
만들려면 높이를 조금 더 길게 만들어야 한다.

2 기하학적 정사각형을 2등분하면 아래쪽의 절반이 위쪽의
절반보다 더 작아 보인다.

3 두꺼운 수평 막대는 같은 굵기의 수직 막대보다 두껍게
보인다. 중력의 방향으로 형태가 확장돼 보이기 때문이다.

4 수직으로 세워진 굵은 막대는 중력 방향으로 인해
실제보다 가늘게 보인다.

5-10 검은색 정사각형이 점점 작아지면 둥근 점처럼 보인다.

11 기하학적 원은 높이보다 폭이 더 넓어 보인다.

12 반원 두 개를 붙여서 'S'자 형태를 만들어도 전체적으로
유기적인 선의 흐름은 얻을 수 없다. 두 곡선의
움직임이 결합부에서 끊어지므로 시각적으로 원활한
흐름이 되도록 보정해야 한다.

13 원의 움직임이 두 개의 직선으로 흘러 들어간다. 반원을
둥글게 닫으려는 흐름이 두 줄의 선에 의해 방해된다.
이전과 마찬가지로 여기서도 곡선이 직선으로 변하는
지점에서 선의 흐름이 정지한다. 'U'자는 기하학적 구성으로
만들 수 없다.

14-15 같은 검은색 원이라도 평면상 어디에 있는지에 따라
다르게 보인다. 평면 위쪽에 있으면 원은 풍선처럼
떠 있는 듯 보인다. 반면 아래쪽에 붙었을 때는 무겁게
가라앉은 것처럼 보인다.

16-17 같은 삼각형이라도 피라미드처럼 놓으면 안정적으로
보이지만 위아래를 거꾸로 놓으면 불안정해 보인다.

18-19 두꺼운 막대가 수평과 수직으로 놓여 있다. 수평으로
놓였을 때는 안정되고 무거워 보이지만 수직으로 놓였을
때는 가볍고 움직일 것처럼 보인다.

20-21 같은 크기의 흰색과 검은색 정사각형. 흰색 정사각형은
검은 배경 너머로 퍼져나가며, 흰색을 배경으로 한
같은 크기의 검은색 정사각형보다 분명히 커 보인다.

22-23 수평선과 수직선이 정사각형을 같은 간격으로 나누고
있다. 수평선으로 나뉜 정사각형은 세로로 더 길어 보이고,
수직선으로 나뉜 정사각형은 가로로 더 길게 보인다.

24-25 두 개의 수평선으로 표시한 정사각형과 두 개의
수직선으로 표시한 정사각형 평면. 수평선은 정사각형의
면을 가로로 길게 보여준다. 반면 수직선은 같은 면을 세로로
길어 보이게 한다.

16
Theo van Doesburg(1883-1931). 네덜란드 화가,
건축가, 예술학자. 1917년 몬드리안 등과
예술 그룹 '데 스테일'을 결성해 건축, 디자인 등에서
활약했다.

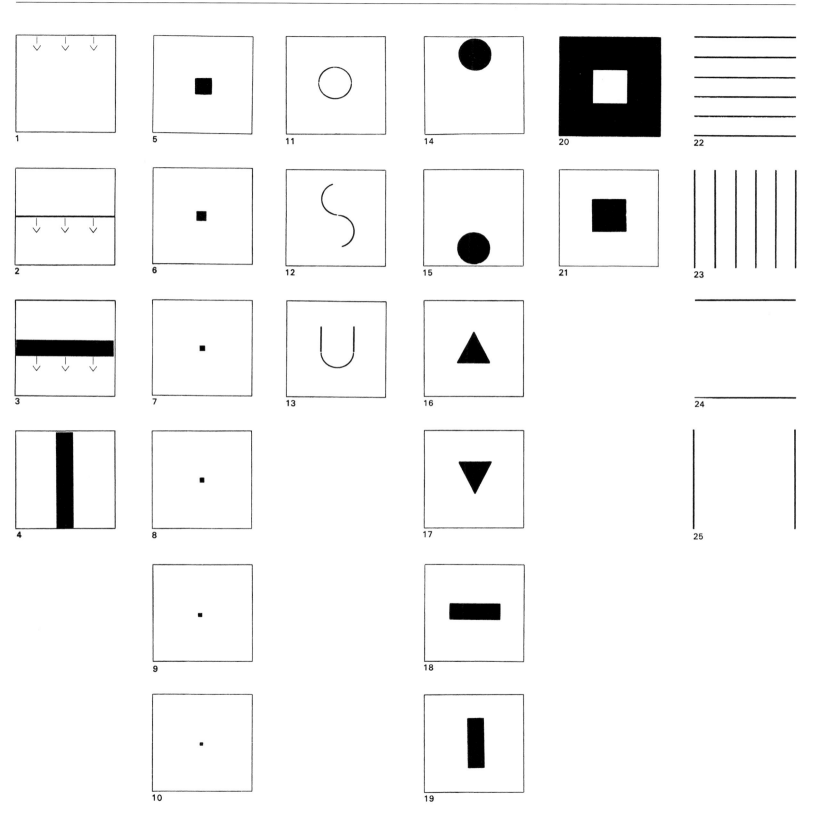

기하학적인 방법만으로 좋은 형태의 글자를 그릴 수 없다.
세로획의 양 바깥쪽 돌기는 바깥쪽에서 컴퍼스로 덧붙이는
것이 아니기 때문이다. 세로획의 돌기는 안에서 밖으로
형성되며, 위의 돌기는 획의 지지대가 되는 아래의 돌기보다
작아야 한다. 곡선에서 직선으로 이어지는 부분도 모두
다시 부드럽게 다듬어야 한다.

오른쪽 페이지 : 아드리안 프루티거의 유니베르 원도.
바깥쪽의 기하학적 원은 글자 형태와의 차이를 보여주기 위해
더한 것이다. 원도의 글자 폭은 높이보다 좁고 위아래
수평 부분은 가늘다.

Helbing & Lichtenhahn

왼쪽 페이지: 밀랍판에 긁어서 쓴 로마 쿠르시브(필기체)[17]. 즉흥적이고 유기적인 손 글씨의 특성이 모두 드러난다. 이런 유기적 모습의 일부가 인쇄활자에서는 사라지는데, 틀을 만들고 주조한다는 활자 제작의 원리상 어쩔 수 없다.

위쪽: 어느 서점의 타이포그래피 상표에 그려진 '&(et)' 기호. 기하학적 구성으로는 만들 수 없는 유기적 형태의 특징을 보여준다.

17
Kursiv. '연속하다'는 뜻의 라틴어가 어원이다. 흔히 이탤릭이라고 부르는 기울인 꼴의 정확한 표현.

구조적 형태와 유기적 형태. 시카고에 있는
미스 반데어로에가 설계한 아파트의 정면 부분. 기술 공학과
구조에 의한 아름다움이 유감없이 드러난다. 강철제
골조의 효과는 구조의 원리에 의한 것이며, 유기적 관점과는
거리가 멀다.

오른쪽 페이지: 잎의 실루엣이 보여주는 유기적 형태에는
말로 표현할 수 없는 매력이 있다.

구조적 형태와 유기적 형태의 상호작용.

오른쪽: 수학여행 프로그램. 문자의 유기적 선과 팽팽한
타이포그래피의 선이 좋은 대조를 이룬다.

오른쪽 페이지: 미스 반데어로에가 설계한「폭스 리버
하우스」. 건축 기술에 따른 구조적 형태가
바깥 자연의 유기적인 형태와 효과적인 대조를 이룬다.

		Buchdruck-Fachklasse Basel Studienreise 16. bis 21. September 1963
Montag		Strasbourg Besichtigung des Münsters
	14.15	Holweg Anilindruckmaschinen
		Jugendherberge Heidelberg
Dienstag	8.15	Schnellpressenfabriken Wiesloch und Heidelberg
		Jugendherberge Frankfurt
Mittwoch	8.15	Offenbach Roland Offsetdruckmaschinen Faber & Schleicher
	14.00	Frankfurt Bauer'sche Schriftgiesserei
		Jugendherberge Wiesbaden
Donnerstag	8.15	Kalle Zellophanfabrik Wiesbade
	14.00	Opel-Werke Rüsselsheim
		Jugendherberge Mainz
Freitag		Vormittag: Mainz Besuch des Gutenbergmuseum Besichtigung des Doms Nachmittag: Worms
		Jugendherberge Speyer
Samstag		Besichtigung von Speyer und Heimfahrt nach Basel

l'œil

Directeur technique: Robert Delpire
Lausanne
Avenue de la gare 33
Téléphone 021 34 28 12

Rédaction: 67 rue des Saints-Pères, Paris
Direction: Georges et Rosamond Bernier
Secrétaire générale:
Monique Schneider-Mannoury

Abonnements 12 numéros par la poste
Pour la France 22 NF
Pour la Suisse Fr. 27.—
Pour la Belgique fr. b. 375.—

인쇄활자의 구조적 형태와 유기적 형태.

위쪽: 예술 잡지 「로에일」 광고. 'l'과 'i'의 팽팽한 기하학적
형태가 이음자 'œ'의 유기적 형태와 대비를 이룬다.

오른쪽 페이지: 스위스 복권 광고. 구조적 형태와 유기적
형태 사이의 대비가 이 타이포그래피의 간결한 매력을
돋보이게 한다. 기하학적으로 구성된 'T'와 'F'는 세로로
나란히 반복되면서 효과가 한층 강조된다. 이와 균형을
이루는 유기적 형태는 주로 숫자 '0'의 반복으로 드러난다.

1 Treffer zu Fr. 50000
1 Treffer zu Fr. 10000
2 Treffer zu Fr. 5000
3 Treffer zu Fr. 3000
5 Treffer zu Fr. 2000
50 Treffer zu Fr. 1000
100 Treffer zu Fr. 500

Inter
kantonale
Landes
lotterie

비례

창조적인 인간이 활용하는 모든 수단에는 그 나름의 가치와 확장성이 있다. 건축의
요소 중에는 공간을 둘러싼 표면과 그 면에 둘러싸인 공간의 부피가 있다. 타이포그래피는
2차원의 평면에 한정돼 있다. 그러나 하나의 특성에 한정돼 있어도 거기에는
여전히 비례의 문제가 발생한다. 각각 길이, 너비, 깊이의 관계가 정립돼야 하기 때문이다.
또한 요소들이 서로 조합되면 이들을 분명한 비례관계 속에 정리하는 비율의 문제를
해결해야 한다.

중세의 수(數) 신비주의에서 르네상스 비례론, 르코르뷔지에의 모뒬로르 인체비례론에
이르기까지 인간은 다양한 크기와 면적, 부피를 가진 것을 일정한 규칙과 수리 체계로
정의하기 위해 노력했다. 이런 노력은 두 가지 결과를 가져왔다. 우선 감정과 직관으로
창작된 작품이 이후 수리 체계에 기반한 작품으로 잘못 받아들여지게 됐다. 하지만 이보다
더 심각한 또 하나는 수리에 근거한 비례 체계가 오히려 창조적 작업을 가로막게 된
것이다. 비율 체계는 무능한 이가 기대는 목발이나 다름없다. 르코르뷔지에의 모뒬로르는
풍부한 경험과 통찰력이 깃든 긴 창조적 삶의 결과로 나온 것이다. 그러나 건축을 공부하는
젊은 학생에게는 이 모뒬로르가 오히려 방해가 될뿐더러 위험하기까지 하다. 모든 색을
수치화해 '바른' 체계로 정리하려던 오스트발트의 엄청난 노력도 실질적인 색채 문화에는
기여를 하지 못했다.

비율 체계는 그것이 아무리 정교한 체계일지라도 타이포그래퍼를 대신해 하나의 수치를
다른 것과 어떻게 연관시킬지 결정해 줄 수 없다. 타이포그래퍼는 수치로 작업하기에 앞서
우선 각 요소의 특성을 분명히 알아야 한다. 그리고 비율의 타당성을 판단할 수 있도록
비례 감각을 끊임없이 훈련해야 한다. 또한 요소 간의 긴장 관계가 강해져 조화가 깨지는
위험한 순간이 언제인지 감지할 수 있어야 한다.

동시에 단조로운 비율 때문에 긴장감 없는 상태를 피하는 방법도 알아야 한다.
타이포그래퍼는 문제의 성격과 종류에 따라 긴장감을 강하게 할지 또는 약하게 할지 스스로
판단을 내려야 한다. '3:5:8:13'으로 이어지는 황금비와 같은 엄격한 수리 법칙도
이런 관점에서는 달리 봐야 한다. 어떤 작업에는 훌륭히 적용할 수 있지만 다른 작업에는
그렇지 않을 수도 있기 때문이다.

타이포그래피 디자인은 조판 과정에서 드러나는 여러 효과를 충분히 파악하고 이들을
다음과 같은 관점에서 분석할 것을 요구한다. 즉, 하나의 값과 다른 값은 어떤 비율을 이루는가.
주어진 글자 크기는 두 번째, 세 번째 글자 크기와 어떤 관련이 있는가. 인쇄된 요소와
인쇄되지 않은 요소 사이의 관계는 어떤가. 색의 밝기와 성질이 조판된 글의 회색도와
어떤 관계가 있는가. 다양한 회색도의 차이는 어떤가. 이런 고민들에 대해 적정한 결론을
내리는 것이 인쇄물의 아름다움과 그 형태적, 기능적인 특성을 결정한다.

오른쪽 페이지는 비례 감각을 교육하는 기초 연습의 예다.
똑같은 크기의 정사각형을 가로, 세로로 분할해 다채로운
비율을 만든다.

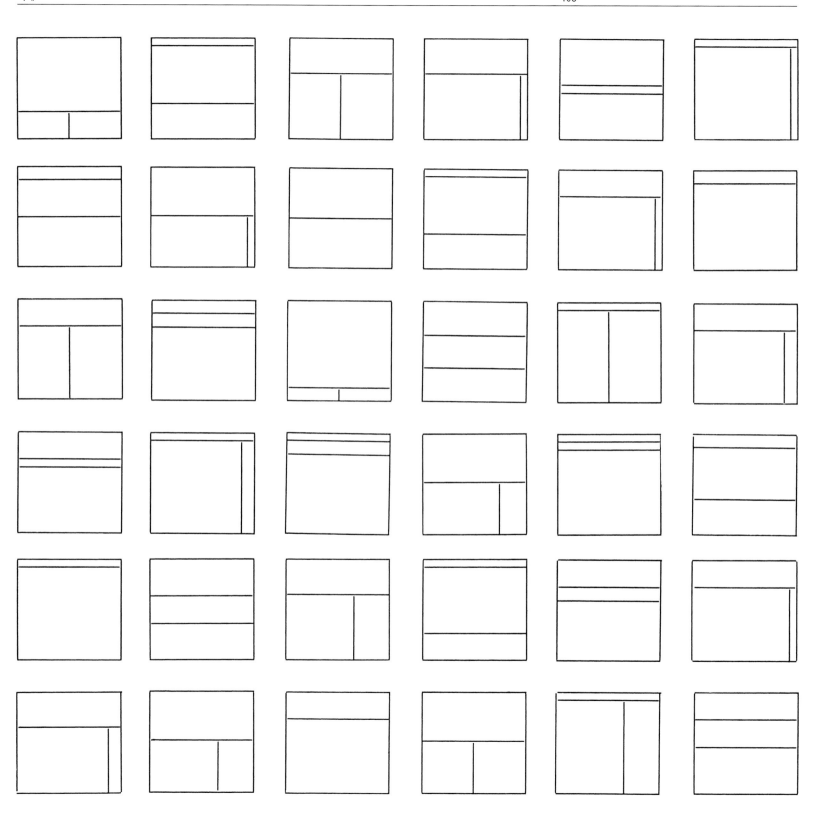

아크로폴리스에 세워진 파르테논 신전에서는 고대
그리스인들의 비례 감각을 볼 수 있다. 기단, 기둥, 지붕의
세 요소가 완벽하게 맞춰져 있는데 이 가운데 한 요소가
조금만 변해도 조화가 깨질 것이다. 파르테논 신전은 인체를
척도로 한 고대인의 비례 감각을 표현하고 있다.

오른쪽: 어느 시대에나 그 시대의 고유한 특성이나 표현이
있듯이 오늘날에도 특유의 비례 감각이 있다.
르코르뷔지에가 건축한 롱샹 성당은 대비와 역동성을
바탕으로 한 비례 감각을 드러낸다. 이는 균형감이 있고
정적인 고대인의 감각과는 대조적이다.

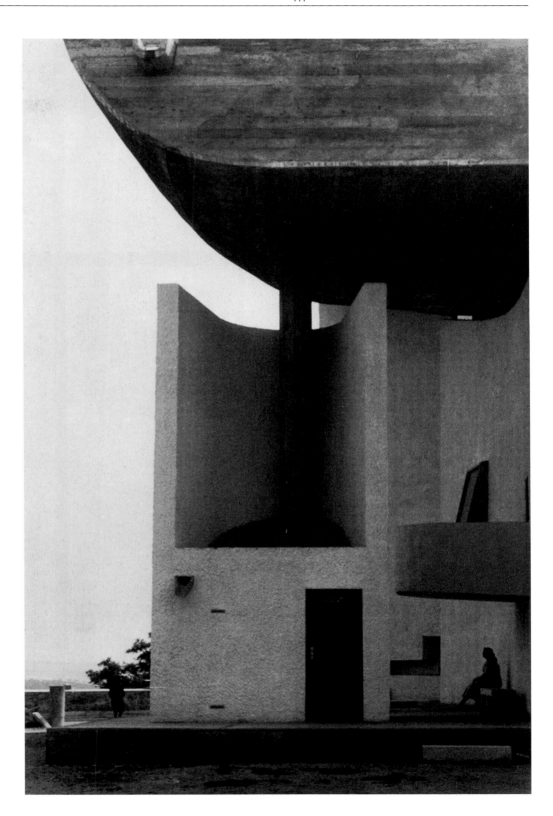

피트 몬드리안「파랑, 노랑, 흰색 구성」, 1936년.
바젤미술관 소장. 몬드리안의 구도는 역동적 리듬을 피하고
정적인 비례로 이루어져 있다. 수직, 수평적 요소는
면을 세심한 비율로 나눠서 비대칭의 균형을 이루도록
구성됐다. 몬드리안이 현대 타이포그래피, 회화, 건축에 미친
영향력은 엄청나다.

강연회 안내장. 인쇄된 영역과 인쇄되지 않은 영역의
비례가 조심스럽게 균형을 이루고 있다. 다소 평범해
보이기 쉬운 디자인이 평면을 여러 비율로 나눈 것만으로
다채로워 보인다.

p.114–115:
출판사 소책자의 펼침면. 사진, 글자, 여백이 분명하게
배치돼 다양한 요소들이 긴장감 넘치는 매력적인 비율로
조합됐다.

Ein herrliches Bilderwerk über
das aufregendste, folgenreichste Werk
moderner kirchlicher Baukunst

Ein Tag

mit
Ronchamp

Fünfzig Aufnahmen von
Paul und Esther Merkle
Deutende Texte von Robert Th. Stoll

Format 25/25 cm
steifbroschiert und gelumbeckt
Fr./DM ca. 17.-

Wir erleben die Kirche in der Land-
schaft, als Bau im Ganzen
und in den Einzelheiten,
als heilige Stätte der Wallfahrt
und der Sammlung, als ein Werk,
das in Le Corbusiers Meinung
ein Denkmal der Freude und des
Friedens bedeutet.

Johannes-Verlag Einsiedeln

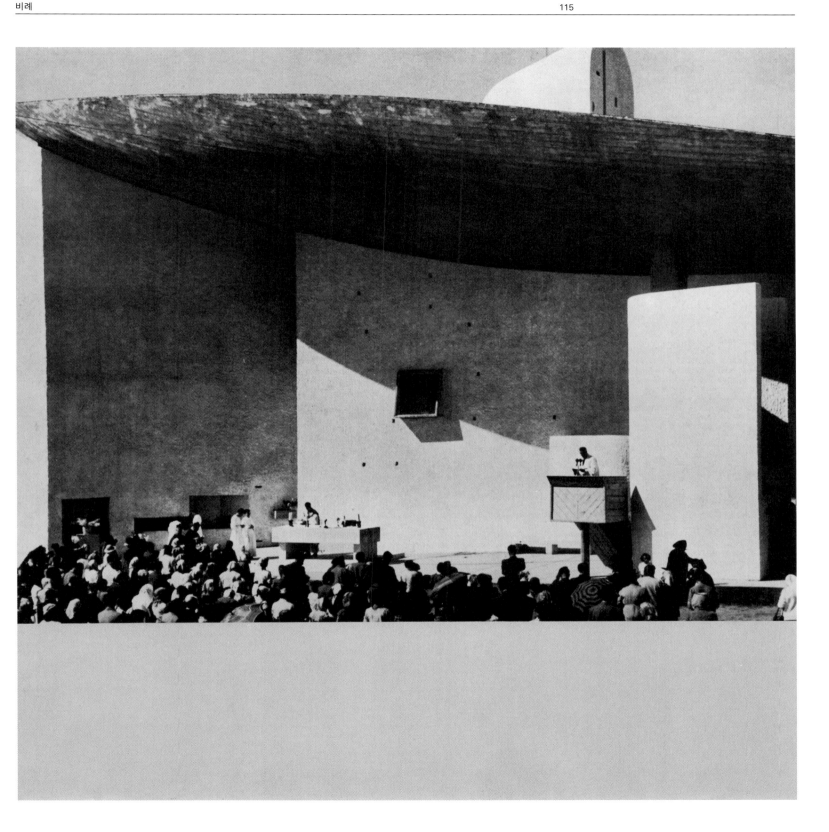

점, 선, 면

클레와 칸딘스키는 선은 점에서 시작한다고 말한다. 클레는 이렇게 말했다.
"나는 회화적 형태가 생겨나는 곳에서 시작한다. 바로 움직이기 시작하는 점이다."
모든 것은 운동이다. 점이 움직임으로써 선이 생기고, 그 선이 움직여 면이 생긴다.
또 면이 모여 입체가 만들어진다.

1 움직이지 않는 점.

2 점이 움직여 선이 생긴다.

3 수직선은 팽팽하며 중력의 방향으로 긴장한다.

4 수평선은 중력의 영향을 받지 않고 좌우로 팽팽하게 당기는
　　에너지에 의존한다. 만약 이 긴장을 없애면 선은 둥글게
　　뭉쳐 차분한 상태가 될 것이다.

5 여기서는 수평선이 시작되는 위치가 보인다. 선은 왼쪽에서
　　오른쪽으로 움직인다. 즉 선은 운동의 방향을 가진다.

6 두 가지 가능성 : 선이 왼쪽 어딘가에서 시작해
　　오른쪽 정해진 곳에서 멈춘다. 또는 읽기 방향과 반대로 선이
　　오른쪽에서 시작해 왼쪽으로 향한다.

7 방향이 정해지지 않은 선. 운동성을 잃고 오른쪽으로도
　　왼쪽으로도 움직일 수 있다.

8 왼쪽에 점이 있는 방향이 정해지지 않은 선. 선이 왼쪽의
　　부름에 따라 왼쪽 방향으로 움직인다.

　　가상의 선 :

9 두 점 사이의 면이 긴장감의 선으로 단절된다. 이 선은
　　시각적 상상력이 그려내는 가상의 선이다.

10 점의 연속에 의해 생기는 가상의 선.

11 두 개의 선 사이에 생기는 가상의 선.

12 선의 연속으로 생기는 가상의 선.

13 세로줄이 연속하면서 폭이 있는 띠 모양의 선을 만든다.

14 글줄이 만든 선. 한 자 한 자가 연이어 연결되면서 가상의
　　선을 형성한다.

　　선에서 면으로 :

15 순수한 직선의 효과.

16 두 개의 선이 직각을 이루며 만나면 희미한 면의 효과가
　　생긴다.

17 세 개의 선이 되면 면의 효과가 더욱 뚜렷해진다.

18 닫힌 형태. 면의 효과가 주를 이루며, 선의 효과는
　　그다음이다.

　　선과 면의 대비 :

19 1개의 선과 여러 개의 선으로 이루어진 면의 대립.

20 1개의 선과 순수한 면의 대립. 두 요소가 모두 강조된다.

21 팽팽한 선과 원형의 면은 선과 면의 대비뿐 아니라
　　형태의 대비도 이룬다.

　　인쇄활자에서의 선 및 면의 성향 :

22 'L'은 거의 순수에 가까운 선의 효과를 보인다. 직각 부분에서
　　살짝 면의 효과가 보인다.

23 닫힌 글자의 형태. 면의 효과가 우선이고 선의 효과는
　　그다음이다.

24 굵은 글자와 가는 글자의 조합에서 보이는 면과 선.
　　굵은 꼴과 반 굵은 꼴의 조합과 같이 두 체계를 뒤섞는
　　것은 피한다.

25 두 개의 굵은 글자체에서의 면과 선. 글자 사이의 흰 공간이
　　선의 효과를 만든다.

1

2

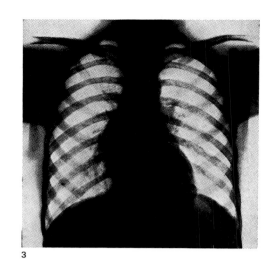

3

4

1 나뭇가지의 선은 겨울에 도드라진다. 잎이 피는 시기에는
　그 구조가 감춰진다.
2 벽으로 덮이기 전 건물의 뼈대는 선의 형태다.
3 인체는 뼈에 의한 선형 구조로 이루어져 있다.
4 (파울 클레에 따르면) 잎의 방사형 선형은 면으로서의
　잎의 형태를 결정한다.

오른쪽 페이지 :
모든 상태와 인체의 특징은 선으로 표현할 수 있다.
1 초기 그리스의 항아리 그림에 그려진 팽팽한 선.
2 일본 기타가와 우타마로의 채색 목판화에서 볼 수 있는
　우아한 선.
3 그리스의 '브리고스의 화가'가 접시에 그린 디오니소스의
　무녀 메나드. 열정과 생생한 움직임을 드러내는 선.
4 에드바르 뭉크의「절규」. 절망을 표현하는 선.

5 파울 클레의「유혹」. 관능을 나타내는 선.
6 알프레드 쿠빈의「분쟁」. 음산하고 타락한 느낌의 선.
7 앙리 드 툴루즈로트레크의「라 굴뤼와 뼈 없는 발랑탱」.
　이 석판화의 선은 정신적 흥분과 말초신경의 자극을 말해준다.
8 파울 클레「놀이터」. 자유롭게 끄적거린 선.
9 게오르크 그로스의「처형」. 면도날처럼 날렵하고 잔혹한 선.

1

2

3

4

5

6

7

8

9

4.28	4.37	Karlsruhe Hbf
4.56	4.58	Baden-oos
5.21	5.30	Offenburg
6.05	6.10	Freiburg (Brsg.) Hbf
6.27	6.28	Müllheim (Baden)
6.52	7.10	Basel Bad Bf
7.16	7.56	Basel SBB
8.26	8.28	Olten
9.21	9.33	Bern HB
9.56	9.58	Thun
10.07	10.16	Spiez
10.32	10.34	Interlaken Ost

2

1

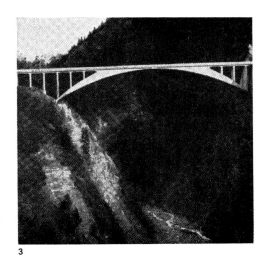

3

4

5

속도, 즉 우리 시대를 지배하는 이 특징은 선에 의해서만
표현된다. 도로와 항공로를 포함하는 교통망은 평면 위를
지나는 선으로 구성돼 있다.

1 철도 시간표의 타이포그래피 디자인.

2 스위스 철도망의 일부.

3 로베르 마이야르가 설계한 살지나토벨 다리.

4 발 트레몰라의 고타르트 고개에 있는 굽이친 도로.

5 스위스 중부 평야의 콘크리트 도로.

1

긴장감이 없는 자유로운 선은 타이포그래피의 선과
대척점에 있다. 타이포그래피의 선은 우연한 움직임이
전혀 없다.

오른쪽 페이지의 그림은 타이포그래피 선을 줄지어 배열한
것이다. 선이 조밀할수록 선으로서의 성질을 잃고 면의
성질에 가까워진다. 반면, 선의 간격이 넓어질수록
선으로서의 성질이 강조된다. 여기에 든 네 가지 구성 예시
모두에서 직선의 팽팽하고 기술적인 특징을 볼 수 있다.

2

3

4

5

gewerbe museum basel erhaltenswerte basler bauten

**ausstellung
vom 18. april bis 24. mai
täglich geöffnet
10–12 und 14–18 uhr
samstags und sonntags
10–12 und 14–17 uhr
eintritt frei**

BERLIN

왼쪽 페이지: 바젤산업미술관 포스터. 선의 형태가 도드라진다. 가늘고 직선적인 글자와 오른쪽 위에서 왼쪽 아래로 향하는 대각선 방향의 움직임이 강조됐다.

위쪽: 선의 성질과 면의 성질의 대비를 강조한 'BERLIN'의 배치. 굵은 글자가 면의 성질을 낳고 글자 사이의 흰 공간은 선으로 보인다. 동시에 그 선의 흰색 효과가 강조되고 있다.

Gewerbemuseum Basel, Spalenvorstadt 2
Einladung
Wir beehren uns, Sie auf Samstag, 8. September 1956, 17 Uhr, zur Eröffnung der Ausstellung
verborgene Schätze des Gewerbemuseums
freundlich einzuladen.
Die Direktion.

Die Ausstellung enthält kostbare Stücke
aus den grossen Sammlungen des Gewerbemuseums,
die sonst in Depoträumen und Kellern verborgen sind.
Sie dauert vom 8. September bis 11. November.

간단한 타이포그래피 작품 2점. 글자를 낱말, 글줄, 면으로
단순하게 배열함으로써 선과 면의 효과를 내고 있다.
각각의 글 묶음은 면을 이루고 선의 효과를 내는 글줄에 의해
구분된다. 활자만을 이용해 기능적으로나 형태적으로
적절히 질서를 잡았다.

Ich träume von den vier Elementen, Erde, Wasser, Feuer, Luft.
Ich träume von Gut und Böse.
Und Erde, Wasser, Feuer, Luft, Gut und Böse verweben sich zum Wesentlichen.

Aus einem wogenden Himmelsvließ steigt ein Blatt empor.
Das Blatt verwandelt sich in einen Torso.
Der Torso verwandelt sich in eine Vase.
Ein gewaltiger Nabel erscheint.
Er wächst,
er wird größer und größer.
Das wogende Himmelsvließ löst sich in ihm auf.
Der Nabel ist zu einer Sonne geworden,
zu einer maßlosen Quelle,
zur Urquelle der Welt.
Sie strahlt.
Sie ist zu Licht geworden.
Sie ist zum Wesentlichen geworden.

Mit Mühe kann ich mich an den Unterschied zwischen einem Palast und einem Nest erinnern.
Ein Nest und ein Palast sind von gleicher Pracht.
In der Blume glüht schon der Stern.
Dieses Vermengen, Verweben, Auflösen, dieses Aufheben der Grenzen ist der Weg, der zum Wesentlichen führt.

Wie Wolken treiben die Gestalten der Welt ineinander.
Je inniger sie sich vereinigen,
um so näher sind sie dem Wesen der Welt.
Wenn das Körperliche vergeht,
erstrahlt das Wesentliche.

Ich träume von dem fliegenden Schädel,
von dem Nabeltor und den zwei Vögeln, die das Tor bilden,
von einem Blatt, das sich in einen Torso verwandelt,
von gelben Kugeln, von gelben Flächen,
von gelber, von grüner, von weißer Zeit,
von der wesentlichen Uhr ohne Zeiger und Zifferblatt.
Ich träume von innen und außen, von oben und unten, von hier und dort, von heute und morgen.
Und innen, außen, oben, unten, hier, dort, heute, morgen vermengen sich, verweben sich, lösen sich auf.
Dieses Aufheben der Grenzen ist der Weg, der zum Wesentlichen führt.

Hans Arp: Elemente

대비

대비의 법칙에 따라 두 특성을 조합하면 양쪽 특성이 서로에게 영향을 주거나
효과가 커진다. 꼭대기가 둥근 나무는 주변에 각진 건물이 있으면 더 둥글게 보이고,
탑은 평야에 서 있으면 더 높아 보이며, 따뜻한 색은 차가운 색과 함께 있으면
더 따뜻해 보인다. 활자의 가독성과 아름다움은 둥긂과 곧음, 좁고 넓음,
크고 작음, 가늘고 굵음 등 대조적인 형태의 조합에 달려 있다. 인쇄된 부분과
인쇄되지 않은 부분 사이에는 긴장감이 있어야 하는데, 그것은 대비에 의해 생겨난다.
서로 같은 특성을 조합하면 단조롭고 지루해진다.

대비의 관점에서 생각하는 것은 복잡한 것이 아니다. 상반된 것이라도 조화로운
전체로 조합될 수 있기 때문이다. '아래'가 있기 때문에 '위'가 있고,
'수직'이기 때문에 '수평'이 있듯이 대립을 통해서 비로소 성립하는 개념이 있다.
우리 시대의 사람들은 대비를 통해 생각한다. 우리에겐 평면과 공간, 멂과 가까움,
안과 밖은 더 이상 서로 어울릴 수 없는 것들이 아니다. '이것 아니면 저것' 외에도
'이것뿐만 아니라 저것도'가 있을 수 있다.

대조적인 요소를 조합할 때는 전체적인 일관성을 해치지 않도록 주의해야 한다.
밝은 것과 극단적으로 어두운 것, 큰 것과 극단적으로 작은 것처럼 대비가 지나치게
강하면 한쪽 요소가 너무 지배적이어서 대비의 균형이 무너지거나 전혀 공존하지
못할 수도 있다.

오른쪽 페이지: 인쇄활자의 대비에 의한 여러 효과.

1 어두움과 밝음, 굵은 획과 가는 획, 면과 선의 대비.
2 수직과 수평, 능동과 수동의 대비. 타이포그래피의 기법에
 가장 잘 부합한다.
3 직선과 사선, 정적인 것과 동적인 것, 기하학적 형태와
 유기적 형태, 대칭과 비대칭의 대비. 사선은 손 글씨에 맞고
 직선보다 유기적이고 역동적으로 보인다.
4 큰 것과 작은 것, 어두움과 밝음, 선과 점의 대비.
5 어두움과 밝음, 굵은 획과 가는 획, 면과 선의 대비.
6 선과 점, 움직임과 정지의 대비.
7 비대칭과 대칭, 움직임과 정지의 대비.
8 둥긂과 곧음, 부드러움과 단단함, 무한과 유한의 대비.
9 정확함과 부정확함, 단단함과 부드러움, 어두움과
 밝음의 대비.
10 불안정과 안정의 대비. 정점을 아래로 한 삼각형은
 극히 불안정해 보이지만, 정점을 위로 하면 매우 안정적으로
 보인다.
11 면과 점, 큼과 작음, 어두움과 밝음의 대비.
12 흔들림과 고요함, 어두움과 밝음, 면과 선의 대비.
13 넓음과 좁음, 퍼짐과 모임의 대비.
14 모임과 퍼짐, 닫힘과 열림의 대비.
15 대문자와 소문자, 정적인 것과 동적인 것의 대비.

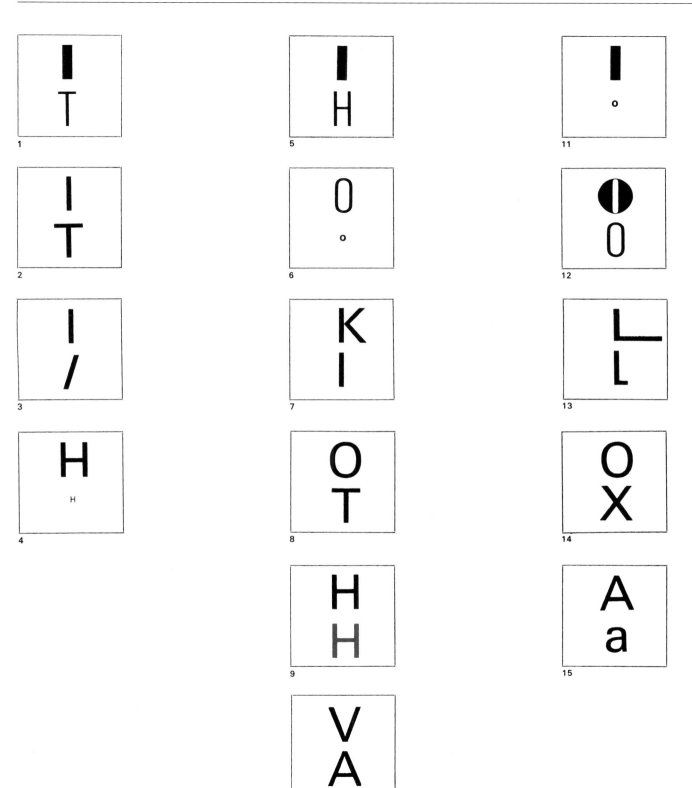

장례식 모습을 그린 고대 그리스의 항아리 그림.
디필론에서 발견된 암포라[양쪽 손잡이가 달린 항아리]에
장식된 기하학적 문양의 일부를 확대. 장면이 수직과
수평의 대비로 단순화됐다. 삶은 수직(서 있는 모습)을,
죽음은 수평(누운 모습)을 뜻한다. 몇 안 되는 기호로 많은
관념을 표현하고 있다.

'u'로 설명된 유니베르의 체계(브루노 패플리,
아틀리에 프루티거, 파리). 유니베르는 하나의 활자체 안에서
가늚과 굵음, 선과 면, 좁음과 넓음, 밝음과 어두움,
보통과 기울임, 정적인 것과 동적인 것 등, 다양한 대비를
실현할 수 있는 활자체이다.

유니베르는 숫자로 각 활자꼴을 구분한다. 십의 자리는
획의 굵기, 일의 자리는 활자 폭과 기울기 변화를 의미한다.
짝수는 기울인 꼴이다. 1행부터 Univers 39 / 45, 46,
47, 48, 49 / 53, 55, 56, 57, 58, 59 / 63, 65, 66, 67, 68 /
73, 75, 76 / 83.

국제판 크기의 미술전 포스터. 다수의 의도적인 대비로
구성했다. 압도적 크기의 숫자 '10'은 직선과 곡선, 단단함과
부드러움, 유한과 무한의 대비에 의해 활기를 띠고 있다.
이 숫자의 커다란 형태를 한층 돋보이게 하는 것은 작은 활자
덩어리다. 숫자 '1'과 그 아래 작은 글자들이 만드는 힘찬
수직선이 'zuercher maler(취리히의 화가)'의 수평선에
의해 끊긴다.

오른쪽 페이지: 쿠튀르 '뤼시앵 를롱'의 포장지. 교대로
놓인 보통 꼴과 기울인 꼴의 반복에 의한 간단한 대비 효과.
기울인 꼴의 생동감과 보통 꼴의 정적인 모습이 평면에
활기를 불어넣고 있다.

lucien *lelong* lucien *lelong* lucien *lelong*
lelong lucien *lelong* lucien *lelong* lucien
lucien *lelong* lucien *lelong* lucien *lelong*
lelong lucien *lelong* lucien *lelong* lucien
lucien *lelong* lucien *lelong* lucien *lelong*
lelong lucien *lelong* lucien *lelong* lucien
lucien *lelong* lucien *lelong* lucien *lelong*
lelong lucien *lelong* lucien *lelong* lucien
lucien *lelong* lucien *lelong* lucien *lelong*
lelong lucien *lelong* lucien *lelong* lucien
lucien *lelong* lucien *lelong* lucien *lelong*
lelong lucien *lelong* lucien *lelong* lucien
lucien *lelong* lucien *lelong* lucien *lelong*
lelong lucien *lelong* lucien *lelong* lucien
lucien *lelong* lucien *lelong* lucien *lelong*

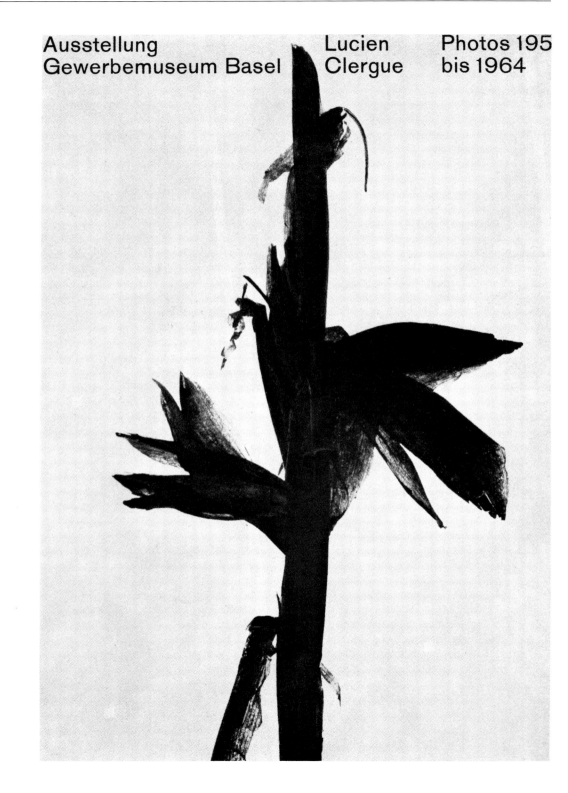

Ausstellung Gewerbemuseum Basel
Lucien Clergue
Photos 195 bis 1964

rosmarie und rolf lötscher-tschudin　　　　**allmendstraße 20 luzern**　　　　rolf　10. november 1958

왼쪽 페이지: 사진가 뤼시앵 클레르그의 전시회 포스터.
국제판 크기. 작은 활자와 커다란 사진이 대비를 이루며
서로 돋보인다. 가로로 놓인 글자와 그 읽기 방향이 사진의
강한 수직 축과 대비를 이룬다.

위쪽: 출생 통지 카드. 큼과 작음, 어두움과 밝음의 대비가
한계치에 이르렀다. 대비는 상대하는 요소가 서로를 더욱
드러날 수 있게 해야 한다. 이 예시에서는 크고 어두운
형태가 작고 밝은 쪽을 훼손하는 경향이 보인다. 수직으로 선
큰 형태가 가로로 탁 트인 넓은 판형을 끊어버렸다.

Albert	Albert	*Albert*
Bernard	Bernard	*Bernard*
Claude	Claude	*Claude*
Denis	Denis	*Denis*
Eugène	Eugène	*Eugène*
Félix	Félix	*Félix*
Georges	Georges	*Georges*
Henri	Henri	*Henri*
Isidore	Isidore	*Isidore*
Jean	Jean	*Jean*
Kléber	Kléber	*Kléber*
Louis	Louis	*Louis*
Maurice	Maurice	*Maurice*
Noël	Noël	*Noël*
Oscar	Oscar	*Oscar*
Paul	Paul	*Paul*
Quiberon	Quiberon	*Quiberon*
Roland	Roland	*Roland*
Simon	Simon	*Simon*
Théo	Théo	*Théo*
Ursule	Ursule	*Ursule*
Valentin	Valentin	*Valentin*
Wagram	Wagram	*Wagram*

Eine Anthologie
dadaistischer
Dichtungen in
englischer,
französischer,
spanischer
und deutscher
Sprache
Herausgegeben
von
Eugen Schläfer
im
Arche-Verlag
Zürich-Stuttgart

dada
new-york
berlin
madrid
paris
genève
zürich

왼쪽 페이지: 유니베르 광고. 수직선과 사선의 대비를
강조했다. 기울인 꼴의 글줄이 사선을 향하면서 역동적
느낌이 한층 더 도드라진다.

위쪽: 다다이스트의 앤솔러지 시집 표지. 보기에
무질서하고 잡다한 대비는 다다이즘 시를 시각적으로
해석하려는 시도다.

회색도

타이포그래퍼에게는 문자를 회색도로 파악하고 순수하게 아름답고 장식적인
관점에서 조판하고픈 유혹이 따른다. 회색 면이나 회색 효과를 디자인의 주제로 하고
거기에 타이포그래피를 짜 맞추는 것은 타이포그래퍼가 미숙하다는 증거다.
훌륭하고 단정한 회색도의 인쇄물이라 해도 심각한 기능적, 형태적 잘못이 얼마든지
있을 수 있다. 타이포그래퍼는 회색 효과를 신경 쓰기 전에 조판이 기능적으로
올바른지 먼저 확인해야 한다.

디자이너는 이 필요가 충족된 다음에야 비로소 선, 장식적 요소, 활자체를 이용해
회색 효과를 만드는 다양한 방법을 생각할 수 있다. 오른쪽 페이지는 짙은 검은색부터
옅은 회색까지 다양한 회색도를 나타냈지만 거의 무한한 방법 가운데 극히 일부를
추린 것이다. 여기서 우리는 착시의 영역에 들어서게 된다. 여기의 도형과 기호는
모두 같은 농도의 검은색으로 인쇄돼 있다. 그러나 가느다란 선이나 그것이 모인 면은
회색으로 보인다. 같은 크기의 활자라도 자간이나 행간의 설정에 따라 다른 밝기로
보인다.

검은색은 우리 눈에 다양한 밝기의 회색으로 보인다. 그러나 검은색은 타이포그래퍼가
반드시 알아야 하는 또 다른 효과도 만든다. 검은색은 아무리 적은 양이라도
흰색을 삼키는 것이다. 검은색은 흰색을 지워버리고, 흰색 면보다 더 깊이 자리한다.
오른쪽 페이지의 검은색 사각형은 평면상에 구멍을 만들며 그 깊이는 회색이나
검은색의 밀도에 따라 다르다. 회색의 단계만큼 깊이의 단계가 있다. 흰색 평면은
깨지고 다양한 깊이에 대한 착각이 일어난다.

타이포그래퍼는 회색도와 깊이를 다룰 때 확실한 의도를 바탕으로 조심스럽게
사용해야 한다. 다음은 두 가지의 회색도를 이용한 것부터 다채로운 회색의 전개에
이르는 것까지 여러 가지 작업 예시다. 책이나 잡지 또는 신문 등 정보를
명료하게 전달해야 하는 타이포그래피는 하나의 회색도로만 작업이 가능하다.
예외라면 특정 낱말의 자간을 살짝 띄어 밝게 한다든지 반 굵은 꼴로 강조해 어둡게
하는 정도다. 그러나 광고 인쇄물에서는 다양한 회색도를 활용하는 것이
적절하고 바람직하다. 이는 풍부하게 조화를 이루는 활자체(예를 들면 21종류의
꼴이 있는 유니베르)을 이용하면 가능하다. 다양한 회색도는 정보의 양이 많은
인쇄물에서 정보 구조의 구별에 도움이 되고, 인쇄물에 눈길을 끄는 효과, 역동적인
효과를 주고 싶을 때 유용한 형태적 수단이 되기도 한다.

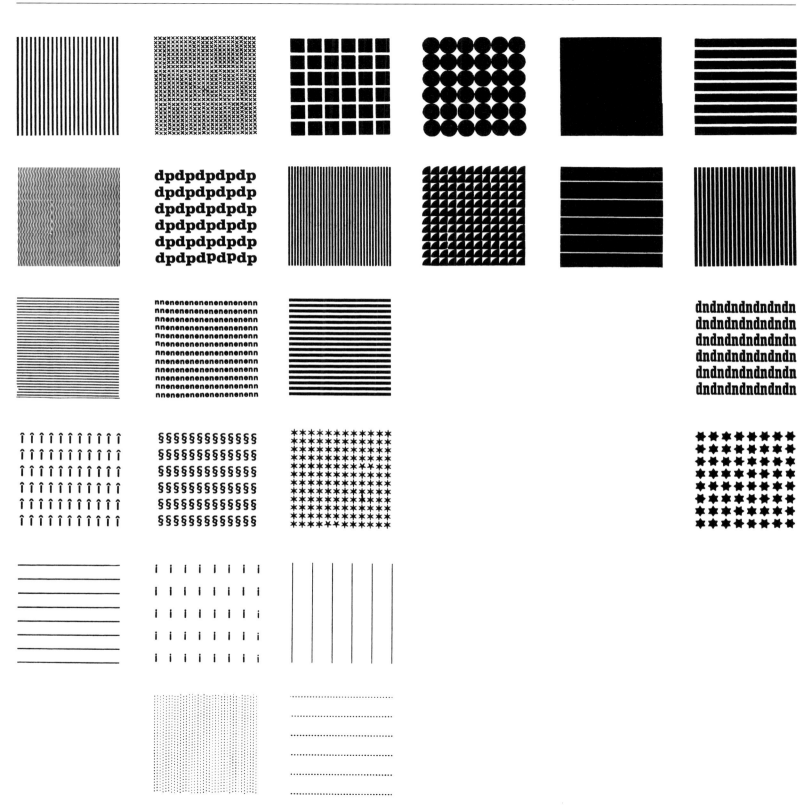

1

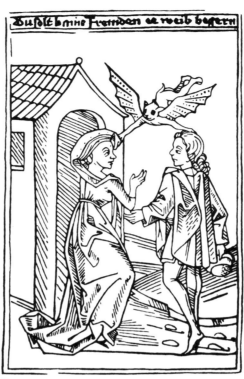

2

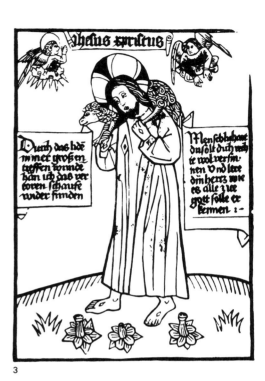

3

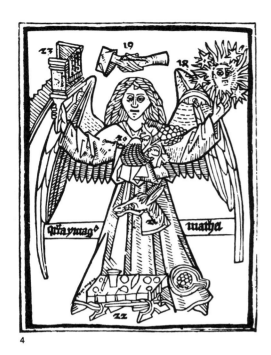

4

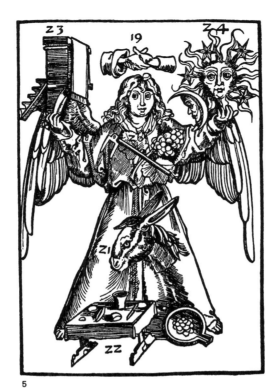

5

6

p.146-147: 목판화의 역사는 회색도의 효과가 점차
풍부해진 모습을 보여준다. (채색을 전제로 한) 선화에서
시작해 풍부한 회색도의 표현력을 갖춘 르네상스의
목판화로 발전한다.

1 트럼프 카드, 독일, 1400년경.

2 『영혼의 목자』 중에서 「십계」, 아우크스부르크, 1478년.

3 「양치기 그리스도」, 1450년경.

4 『아르스 메모란디 Ars memorandi』, 목판본, 15세기 초.

5 4와 같은 책, 1510년 간행본에서.

6 『샤츠베할터 Schatzbehalter』 중에서 「최후의 만찬」,
 뉘른베르크, 1491년.

7

p.148: 목판화 기술로 다양한 단계의 회색도를
표현하기에 이르렀다. 이로부터 망점 인쇄에 의한 회색
단계까지는 한 걸음이다.

7 토머스 뷰익, 『칠링햄의 들소』, 1789년.

오른쪽 페이지: 한 번의 인쇄 공정으로 얻을 수 있는
타이포그래피 회색조 표현.

1 같은 굵기의 선을 다른 간격으로 배열한다.
2 다른 굵기의 선을 같은 간격으로 배열한다.
3 망점 스크린.
4 활자 크기에 따른 단계.
5 산세리프체의 가는 꼴, 반 굵은 꼴, 굵은 꼴.
6 행간에 변화를 준 조판.

1

2

3

4

abcdefghiklmnopqrstuvwxyzabcdefghiklmnopqrstuvwxyzabcdefghiklmnopqrstuvwxyzabcdefghiklmnopq

abcdefghiklmnopqrstuvwxyzabcdefghiklmnopqrstuvwxyzabcdefghiklmnopqrstuvw

abcdefghiklmnopqrstuvwxyzabcdefghiklmnopqrstuvwxyzabcdefghiklmnopqrstuvw

abcdefghiklmnopqrstuvwxyzabcdefghiklmnopqrstuvwxyzabcdefghiklmn

abcdefghiklmnopqrstuvwxyzabcdefghiklmnopqrstuvwxyzabcdefghiklmn

abcdefghiklmnopqrstuvwxyz abcdefghiklmnopqrstuvwxyzabcd

abcdefghiklmnopqrstuvwxyz abcdefghiklmnopqrstuvwxyzabcd

abcdefghiklmnopqrstuvwxyzabcdef ghiklmnopqrst

abcdefghiklmnopqrstuvwxyzabcdef ghiklmnopqrst

abcdefghiklmnopqrstuvwxyz abcdefg hiklmno

abcdefghiklmnopqrstuvwxyz abcdefghiklmno

abcdefghijklmnopqrstuvwxyz abcdefg

abcdefghijklmnopqrstuvwxyzabcdefg

abcdefghiklmnopqrstuvxyz

5

Das Formschaffen unserer Zeit steht im Zeichen der Darstellung des Grundsätzlichen, des Wesentlichen und Zweckhaften. Es ist stark gedanklich orientiert und zeigt als hauptsächlichen Grundzug ein Streben nach Verwirklichung des sachlich Notwendigen unter Zurückgehen auf möglichst einfache Mittel und Ausdrucksweisen. Das seit einigen Jahren den Städten Mittel-

Das Formschaffen unserer Zeit steht im Zeichen der Darstellung des Grundsätzlichen, des Wesentlichen und Zweckhaften. Es ist stark gedanklich orientiert und zeigt als hauptsächlichen Grundzug ein Streben nach Verwirklichung des sachlich Notwendigen unter Zurückgehen auf möglichst einfache Mittel und Ausdrucksweisen. Das seit einigen Jahren den

Das Formschaffen unserer Zeit steht im Zeichen der Darstellung des Grundsätzlichen, des Wesentlichen und Zweckhaften. Es ist stark gedanklich orientiert und zeigt als hauptsächlichen Grundzug ein Streben nach Verwirklichung des sachlich Notwendigen unter Zurückgehen auf möglichst einfache Mittel und Ausdrucksweisen. Das seit einigen Jahren den Städ-

6

stellt die sinnfälligsten Zeichen der heutigem Gestalten zu Grunde liegenden Gesinnung und Formanschauung. Wie dieser neue Formwille, auf einheitlichen Ausdruck ausgehend, sich in sämtlichen Erzeugnissen, die für Einrichtung und Ausstattung der Bauten in Betracht kommen, bis in alle Einzelheiten hinein formändernd auswirken mußte - seien es nun Möbel, Tapeten, Teppiche, Beleuchtungskörper, Dekorationsstoffe usw. -, so bemächtigte er sich auch der Schrift. Ein letztes Wort wurde auf diesem Gebiet durchaus nicht gesprochen, und so hielten wir es als eine mit ihrem Schriftschaffen auf die Erfordernisse der Zeit eingestellte Schriftgießerei für geboten, an der Lösung des Groteskproblems mitzuwirken. Was wir damals ins Auge faßten, war die Herausgabe einer auf Grund klassischer Schriftformen einfach, aber formschön und in klaren Verhältnissen gestalteten konstruktiven Grotesk, welche nicht nur den Bestrebungen der Gegenwart dienlich, sondern ein die Zeitströmungen überdauernder

typographischemonatsblättertypographischemonatsblättertypographischemonatsblättertypographischemonatsblättertypographischemonatsblättertypographischemonat
typographischemonatsblättertypographischemonatsblättertypographischemonatsblättertypographischemonatsblättertypographischemonatsblättertypographischemonat
typographischemonatsblättertypographischemonatsblättertypographischemonatsblättertypographischemonatsblättertypographischemonatsblättertypographischemonat
typographischemonatsblättertypographischemonatsblättertypographischemonatsblättertypographischemonatsblättertypographischemonatsblättertypographischemonat
typographischemonatsblättertypographischemonatsblättertypographischemonatsblättertypographischemonatsblättertypographischemonatsblättertypographischemonat
typographischemonatsblättertypographischemonatsblättertypographischemonatsblättertypographischemonatsblättertypographischemonatsblättertypographischemonat
typographischemonatsblättertypographischemonatsblättertypographischemonatsblättertypographischemonatsblättertypographischemonatsblättertypographischemonat
typographischemonatsblättertypographischemonatsblättertypographischemonatsblättertypographischemonatsblättertypographischemonatsblättertypographischemonat
typographischemonatsblättertypographischemonatsblättertypographischemonatsblättertypographischemonatsblättertypographischemonatsblättertypographischemonat
typographischemonatsblättertypographischemonatsblättertypographischemonatsblättertypographischemonatsblättertypographischemonatsblättertypographischemonat
typographischemonatsblättertypographischemonatsblättertypographischemonatsblättertypographischemonatsblättertypographischemonatsblättertypographischemonat
typographischemonatsblättertypographischemonatsblättertypographischemonatsblättertypographischemonatsblättertypographischemonatsblättertypographischemonat
typographischemonatsblättertypographischemonatsblättertypographischemonatsblättertypographischemonatsblättertypographischemonatsblättertypographischemonat
typographischemonatsblättertypographischemonatsblättertypographischemonatsblättertypographischemonatsblättertypographischemonatsblättertypographischemonat
typographischemonatsblättertypographischemonatsblättertypographischemonatsblättertypographischemonatsblättertypographischemonatsblättertypographischemonat
typographischemonatsblättertypographischemonatsblättertypographischemonatsblättertypographischemonatsblättertypographischemonatsblättertypographischemonat
typographischemonatsblättertypographischemonatsblättertypographischemonatsblättertypographischemonatsblättertypographischemonatsblättertypographischemonat
typographischemonatsblättertypographischemonatsblättertypographischemonatsblättertypographischemonatsblättertypographischemonatsblättertypographischemonat
typographischemonatsblättertypographischemonatsblättertypographischemonatsblättertypographischemonatsblättertypographischemonatsblättertypographischemonat
typographischemonatsblättertypographischemonatsblättertypographischemonatsblättertypographischemonatsblättertypographischemonatsblättertypographischemonat
typographischemonatsblättertypographischemonatsblättertypographischemonatsblättertypographischemonatsblättertypographischemonatsblättertypographischemonat
typographischemonatsblättertypographischemonatsblättertypographischemonatsblättertypographischemonatsblättertypographischemonatsblättertypogr
typographischemonatsblättertypographischemonatsblättertypographischemonatsblättertypographischemonatsblättertypographischemonatsblättertypogr
typographischemonatsblättertypographischemonatsblättertypographischemonatsblättertypographischemonatsblättertypographischemonatsblättertypogr
typographischemonatsblättertypographischemonatsblättertypographischemonatsblättertypographischemonatsblättertypographischemonatsblättertypogr
typographischemonatsblättertypographischemonatsblättertypographischemonatsblättertypographischemonatsblättertypographischemonatsblättertypogr
typographischemonatsblättertypographischemonatsblättertypographischemonatsblättertypographischemonatsblättertypographischemonatsblättertypogr
typographischemonatsblättertypographischemonatsblättertypographischemonatsblättertypographischemonatsblättertypographischemonatsblättertypogr
typographischemonatsblättertypographischemonatsblättertypographischemonatsblättertypographischemonatsblättertypographischemonatsblättertypogr
typographischemonatsblättertypographischemonatsblättertypographischemonatsblättertypographischemonatsblättertypographischemona
typographischemonatsblättertypographischemonatsblättertypographischemonatsblättertypographischemonatsblättertypographischemona
typographischemonatsblättertypographischemonatsblättertypographischemonatsblättertypographischemonatsblättertypographischemona
typographischemonatsblättertypographischemonatsblättertypographischemonatsblättertypographischemonatsblättertypographischemona
typographischemonatsblättertypographischemonatsblättertypographischemonatsblättertypographischemonatsblättertypographischemona
typographischemonatsblättertypographischemonatsblättertypographischemonatsblättertypographischemonatsblättertypographischemona
typographischemonatsblättertypographischemonatsblättertypographischemonatsblättertypographischemonatsblättertypographischemona
typographischemonatsblättertypographischemonatsblättertypographischemonatsblättertypographischemonatsblättertypographischemona
typographischemonatsblättertypographischemonatsblättertypographischemonatsblättertypographischemonatsblättertypogrrttypographischemonatsblättertypographischemonat
typographischemonatsblättertypographischemonatsblättertypographischemonatsblättertypographischemonatsblättertypogrrttypographischemonatsblättertypographischemonat
typographischemonatsblättertypographischemonatsblättertypographischemonatsblättertypographischemonatsblättertypogrrttypographischemonatsblättertypographischemonat
typographischemonatsblättertypographischemonatsblättertypographischemonatsblättertypographischemonatsblättertypogrrttypographischemonatsblättertypographischemonat
typographischemonatsblättertypographischemonatsblättertypographischemonatsblättertypographischemonatsblättertypogrrttypographischemonatsblättertypographischemonat
typographischemonatsblättertypographischemonatsblättertypographischemonatsblättertypographischemonatsblättertypogrrttypographischemonatsblättertypographischemonat
typographischemonatsblättertypographischemonatsblättertypographischemonatsblättertypographischemonatsblättertypogrrttypographischemonatsblättertypographischemonat
typographischemonatsblättertypographischemonatsblättertypographischemonatsblättertypographischemonatchemonatsblättertypographischemonatsblättertypographischemonat
typographischemonatsblättertypographischemonatsblättertypographischemonatsblättertypographischemonatchemonatsblättertypographischemonatsblättertypographischemonat
typographischemonatsblättertypographischemonatsblättertypographischemonatsblättertypographischemonatchemonatsblättertypographischemonatsblättertypographischemonat
typographischemonatsblättertypographischemonatsblättertypographischemonatsblättertypographischemonatchemonatsblättertypographischemonatsblättertypographischemonat
typographischemonatsblättertypographischemonatsblättertypographischemonatsblättertypographischemonatchemonatsblättertypographischemonatsblättertypographischemonat
typographischemonatsblättertypographischemonatsblättertypographischemonatsblättertypographischemonatchemonatsblättertypographischemonatsblättertypographischemonat
typographischemonatsblättertypographischemonatsblättertypographischemonatsblättertypographischemonatchemonatsblättertypographischemonatsblättertypographischemonat
typographischemonatsblättertypographischemonatsblättertypographischemonatsblättertypographischemonatsblättertypogsblättertypographischemonatsblättertypographischemonat
typographischemonatsblättertypographischemonatsblättertypographischemonatsblättertypographischemonatsblättertypogsblättertypographischemonatsblättertypographischemonat
typographischemonatsblättertypographischemonatsblättertypographischemonatsblättertypographischemonatsblättertypogsblättertypographischemonatsblättertypographischemonat
typographischemonatsblättertypographischemonatsblättertypographischemonatsblättertypographischemonatsblättertypogsblättertypographischemonatsblättertypographischemonat
typographischemonatsblättertypographischemonatsblättertypographischemonatsblättertypographischemonatsblättertypogsblättertypographischemonatsblättertypographischemonat
typographischemonatsblättertypographischemonatsblättertypographischemonatsblättertypographischemonatsblättertypogsblättertypographischemonatsblättertypographischemonat
typographischemonatsblättertypographischemonatsblättertypographischemonatsblättertypographischemonatsblättertypogsblättertypographischemonatsblättertypographischemonat
typographischemonatsblättertypographischemonatsblättertypographischemonatsblättertypogsblättertypographischemonatsblättertypographischemonatsblättertypographischemonat

typographischemonatsblättertypographischemonatsb
typographischemonatsblättertypographischemonatsb
typographischemonatsblättertypographischemonatsb
typographischemonatsblättertypographischemonatsb
typographischemonatsblättertypographischemonatsb
typographischemonatsblättertypographischemonatsb
typographischemonatsblättertypographischemonatsb
typographischemonatsblättertypographischemonatsb
typographischemonatsblättertypogr
typographischemonatsblättertypogr
typographischemonatsblättertypogr
typographischemonatsblättertypogr
typographischemonatsblättertypogr
typographischemonatsblättertypogr
typographischemonatsblättertypographischemonatsblättertypogr
typographischem
typographischem
typographischem
typographischem
typographischem
typographischem
typographischem
typographischem

chemonatsblättertypographischemonatsblättertypographischemonat
chemonatsblättertypographischemonatsblättertypographischemonat
chemonatsblättertypographischemonatsblättertypographischemonat
chemonatsblättertypographischemonatsblättertypographischemonat
chemonatsblättertypographischemonatsblättertypographischemonat
chemonatsblättertypographischemonatsblättertypographischemonat
chemonatsblättertypographischemonatsblättertypographischemonat
chemonatsblättertypographischemonatsblättertypographischemonat
rtypographischemonatsblättertypographischemonat
rtypographischemonatsblättertypographischemonat
rtypographischemonatsblättertypographischemonat
rtypographischemonatsblättertypographischemonat
rtypographischemonatsblättertypographischemonat
rtypographischemonatsblättertypographischemonat
rtypographischemonatsblättertypographischemonat
monatsblättertypographischemonat
monatsblättertypographischemonat
monatsblättertypographischemonat
monatsblättertypographischemonat
monatsblättertypographischemonat
monatsblättertypographischemonat
monatsblättertypographischemonat
monatsblättertypographischemonat
monatsblättertypographischemonat

olivettiivreaolivettiivreaolivettiivreaolivettiivrea
olivettiivreaolivettiivreaolivettiivreaolivettiivrea
olivettiivreaolivettiivreaolivettiivreaolivettiivrea
olivettiivreaolivettiivreaolivettiivreaolivettiivrea
olivettiivreaolivettiivreaolivettiivreaolivettiivrea
olivettiivreaolivettiivreaolivettiivreaolivettiivrea
olivettiivreaolivettiivreaolivettiivreaolivettiivrea
olivettiivreaolivettiivreaolivettiivreaolivettiivrea
olivettiivreaolivettiivreaolivettiivreaolivettiivrea
olivettiivreaolivettiivreaolivettiivreaolivettiivrea
olivettiivreaolivettiivreaolivettiivreaolivettiivrea
olivettiivreaolivettiivreaolivettiivreaolivettiivrea
olivettiivreaolivettiivreaolivettiivreaolivettiivrea
olivettiivreaolivettiivreaolivettiivreaolivettiivrea
olivettiivreaolivettiivreaolivettiivreaolivettiivrea
olivettiivreaolivettiivreaolivettiivreaolivettiivrea

JazzJazz**Jazz**Jazz**Jazz***Jazz*Jazz*Jazz**Jazz**

JazzJazz**Jazz**Jazz**Jazz***Jazz*Jazz*Jazz**Jazz**

JazzJazz**Jazz**Jazz**Jazz***Jazz*Jazz*Jazz**Jazz**

JazzJazz**Jazz**Jazz**Jazz***Jazz*Jazz*Jazz**Jazz**

JazzJazz**Jazz**Jazz**Jazz***Jazz*Jazz*Jazz**Jazz**

JazzJazz**Jazz**Jazz**Jazz***Jazz*Jazz*Jazz**Jazz**

JazzJazz**Jazz**Jazz**Jazz***Jazz*Jazz*Jazz**Jazz**

JazzJazz**Jazz**Jazz**Jazz***Jazz*Jazz*Jazz**Jazz**

JazzJazz**Jazz**Jazz**Jazz***Jazz*Jazz*Jazz**Jazz**

JazzJazz**Jazz**Jazz**Jazz***Jazz*Jazz*Jazz**Jazz**

JazzJazz**Jazz**Jazz**Jazz***Jazz*Jazz*Jazz**Jazz**

JazzJazz**Jazz**Jazz**Jazz***Jazz*Jazz*Jazz**Jazz**

JazzJazz**Jazz**Jazz**Jazz***Jazz*Jazz*Jazz**Jazz**

JazzJazz**Jazz**Jazz**Jazz***Jazz*Jazz*Jazz**Jazz**

JazzJazz**Jazz**Jazz**Jazz***Jazz*Jazz*Jazz**Jazz**

JazzJazz**Jazz**Jazz**Jazz***Jazz*Jazz*Jazz**Jazz**

JazzJazz**Jazz**Jazz**Jazz***Jazz*Jazz*Jazz**Jazz**

JazzJazz**Jazz**Jazz**Jazz***Jazz*Jazz*Jazz**Jazz**

JazzJazz**Jazz**Jazz**Jazz***Jazz*Jazz*Jazz**Jazz**

JazzJazz**Jazz**Jazz**Jazz***Jazz*Jazz*Jazz**Jazz**

JazzJazz**Jazz**Jazz**Jazz***Jazz*Jazz*Jazz**Jazz**

JazzJazz**Jazz**Jazz**Jazz***Jazz*Jazz*Jazz**Jazz**

JazzJazz**Jazz**Jazz**Jazz***Jazz*Jazz*Jazz**Jazz**

JazzJazz**Jazz**Jazz**Jazz***Jazz*Jazz*Jazz**Jazz**

JazzJazz**Jazz**Jazz**Jazz***Jazz*Jazz*Jazz**Jazz**

JazzJazz**Jazz**Jazz**Jazz***Jazz*Jazz*Jazz**Jazz**

JazzJazz**Jazz**Jazz**Jazz***Jazz*Jazz*Jazz**Jazz**

JazzJazz**Jazz**Jazz**Jazz***Jazz*Jazz*Jazz**Jazz**

JazzJazz**Jazz**Jazz**Jazz***Jazz*Jazz*Jazz**Jazz**

ovomaltineovomaltineovomaltineovomaltineovomaltineovomaltineovomaltineovomaltineovomaltineovomaltineovomaltine
ovomaltineovomaltineovomaltineovomaltineovomaltineovomaltineovomaltineovomaltineovomaltineovomaltineovomaltine
ovomaltineovomaltineovomaltineovomaltineovomaltineovomaltineovomaltineovomaltineovomaltineovomaltineovomaltine
ovomaltineovomaltineovomaltineovomaltineovomaltineovomaltineovomaltineovomaltineovomaltineovomaltineovomaltine
ovomaltineovomaltineovomaltineovomaltineovomaltineovomaltineovomaltineovomaltineovomaltineovomaltineovomaltine
ovomaltineovomaltineovomaltineovomaltineovomaltineovomaltineovomaltineovomaltineovomaltineovomaltineovomaltine
ovomaltineovomaltineovomaltineovomaltineovomaltineovomaltineovomaltineovomaltineovomaltineovomaltineovomaltine
ovomaltineovomaltineovomaltineovomaltineovomaltineovomaltineovomaltineovomaltineovomaltineovomaltineovomaltine
ovomaltineovomaltineovomaltineovomaltineovomaltineovomaltineovomaltineovomaltineovomaltineovomaltineovomaltine
ovomaltineovomaltineovomaltineovomaltineovomaltineovomaltineovomaltineovomaltineovomaltineovomaltineovomaltine
ovomaltineovomaltineovomaltineovomaltineovomaltineovomaltineovomaltineovomaltineovomaltineovomaltineovomaltine
ovomaltineovomaltineovomaltineovomaltineovomaltineovomaltineovomaltineovomaltineovomaltineovomaltineovomaltine
ovomaltineovomaltineovomaltineovomaltineovomaltineovomaltineovomaltineovomaltineovomaltineovomaltineovomaltine
ovomaltineovomaltineovomaltineovomaltineovomaltineovomaltineovomaltineovomaltineovomaltineovomaltineovomaltine
ovomaltineovomaltineovomaltineovomaltineovomaltineovomaltineovomaltineovomaltineovomaltineovomaltineovomaltine
ovomaltineovomaltineovomaltineovomaltineovomaltineovomaltineovomaltineovomaltineovomaltineovomaltineovomaltine
ovomaltineovomaltineovomaltineovomaltineovomaltineovomaltineovomaltineovomaltineovomaltineovomaltineovomaltine
ovomaltineovomaltineovomaltineovomaltineovomaltineovomaltineovomaltineovomaltineovomaltineovomaltineovomaltine
ovomaltineovomaltineovomaltineovomaltineovomaltineovomaltineovomaltineovomaltineovomaltineovomaltineovomaltine
ovomaltineovomaltineovomaltineovomaltineovomaltineovomaltineovomaltineovomaltineovomaltineovomaltineovomaltine
ovomaltineovomaltineovomaltineovomaltineovomaltineovomaltineovomaltineovomaltineovomaltineovomaltineovomaltine
ovomaltineovomaltineovomaltineovomaltineovomaltineovomaltineovomaltineovomaltineovomaltineovomaltineovomaltine
ovomaltineovomaltineovomaltineovomaltineovomaltineovomaltineovomaltineovomaltineovomaltineovomaltineovomaltine
ovomaltineovomaltineovomaltineovomaltineovomaltineovomaltineovomaltineovomaltineovomaltineovomaltineovomaltine
ovomaltineovomaltineovomaltineovomaltineovomaltineovomaltineovomaltineovomaltineovomaltineovomaltineovomaltine
ovomaltineovomaltineovomaltineovomaltineovomaltineovomaltineovomaltineovomaltineovomaltineovomaltineovomaltine
ovomaltineovomaltineovomaltineovomaltineovomaltineovomaltineovomaltineovomaltineovomaltineovomaltineovomaltine
ovomaltineovomaltineovomaltineovomaltineovomaltineovomaltineovomaltineovomaltineovomaltineovomaltineovomaltine
ovomaltineovomaltineovomaltineovomaltineovomaltineovomaltineovomaltineovomaltineovomaltineovomaltineovomaltine
ovomaltineovomaltineovomaltineovomaltineovomaltineovomaltineovomaltineovomaltineovomaltineovomaltineovomaltine
ovomaltineovomaltineovomaltineovomaltineovomaltineovomaltineovomaltineovomaltineovomaltineovomaltineovomaltine
ovomaltineovomaltineovomaltineovomaltineovomaltineovomaltineovomaltineovomaltineovomaltineovomaltineovomaltine
ovomaltineovomaltineovomaltineovomaltineovomaltineovomaltineovomaltineovomaltineovomaltineovomaltineovomaltine
ovomaltineovomaltineovomaltineovomaltineovomaltineovomaltineovomaltineovomaltineovomaltineovomaltineovomaltine
ovomaltineovomaltineovomaltineovomaltineovomaltineovomaltineovomaltineovomaltineovomaltineovomaltineovomaltine
ovomaltineovomaltineovomaltineovomaltineovomaltineovomaltineovomaltineovomaltineovomaltineovomaltineovomaltine
ovomaltineovomaltineovomaltineovomaltineovomaltineovomaltineovomaltineovomaltineovomaltineovomaltineovomaltine
ovomaltineovomaltineovomaltineovomaltineovomaltineovomaltineovomaltineovomaltineovomaltineovomaltineovomaltine

a u s

b il d

u n g

Univers

색

타이포그래피의 재료인 활자, 선, 장식은 색과 함께 다루기 어렵다. 검은색은
타이포그래피의 본질적인 색이며, 여러 가지 활자 크기와 굵기, 활자와 글줄 사이의 다양한
공간은 풍부한 회색의 단계를 만들어낸다. 이 검은색은 밝게 돋보이는 색을 함께
조합할 수 있는데 특히 빨간색이 효과적이다. 그것은 탁하거나 푸르스름한 것이 아닌
환하고 노란빛이 도는 선명한 빨간색이다. 이 빨간색은 요람기 인쇄본의 머리글자나
단락부호에 한정적으로 사용됐으며 글줄이 만드는 다량의 검은색 또는 회색과 대비를 이룬다.
색은 크고 굵은 활자에 썼을 때 분명한 효과를 발휘한다. 작고 가는 활자에서는
색의 효과가 억제돼 빨간색은 분홍색처럼 흐릿해지고 노란색은 하얀 지면으로 흡수되며
파란색은 검은색과 구별이 어려워진다. 빨간색은 수 세기에 걸쳐 타이포그래피에서
꾸준히 사용된 색이다. 다음은 빨간색이 사용된 예다. 빨간색의 사용량은 절대 우연에
맡겨서는 안 된다.

타이포그래피의 모든 분야와 마찬가지로 색을 쓸 때도 명확한 비율에 유의해야 한다.
밝은색과 검은색 사이에는 긴장이 있어야 하며, 이 긴장은 인쇄물의 최초 시안에서부터
확실하게 나타나야 한다. 빨간색은 지배적일 수 있는 색이다. 많은 양의 빨간색이
적은 양의 검은색과 어울릴 수 있다. 이는 빨간색의 내재된 성향, 즉 다른 색에 종속되기보다
지배하려는 성향 때문이다. 그러면서도 적은 양의 빨간색이 아주 많은 양의 검은색 옆에,
그것도 아주 가까이 오게 되면 그 화려함과 선명함이 빛을 발한다. 아우구스토 자코메티의
말처럼 "빨간색은 회색으로 된 평일의 연속에서 일요일, 즉 축제다." 하지만, 같은 양의
빨강과 검정을 조합하는 일은 피해야 한다. 두 색이 불편하게 맞서기 때문이다. 둘 사이 역학
관계가 분명하지 않다 보니 우리 눈은 어떤 쪽이 주된 색인지 인식할 수 없게 된다.

오른쪽 예시

1–5 적은 양의 빨강에서 지배적인 양의 빨강으로 변화하는
 단계적 과정을 나타낸다.
1 검정과 빨강의 긴장 관계가 적절하다. 적은 양의 빨강이
 사용되면서 그 가치가 돋보인다.
2 검정과 빨강의 관계가 이미 약간 불분명하다. 빨강의 양이
 검정보다 적지만 그 영역 이상의 효과를 발휘한다.
3 검정과 빨강의 양은 같지만 빨강의 적극성이 이를 살짝
 방해하고 있다. 이 두 색의 겨룸은 시각적으로 불안정해
 보인다.
4 2와 반대 비율로 놓았다. 하지만 빨강의 확장하는
 성향 때문에 긴장 관계가 분명해졌다.
5 빨강의 지배가 뚜렷하다.
6 검정도 빨강도 그 영역과 효과가 분명하다.
7 검정의 효과는 선형 구조로 인해 약해지고 빨강의 효과는
 검정에 둘러싸여 강하게 보인다.
8–11 검정과 빨강의 분산 정도에 따라 색의 효과가
 흐려지는 효과를 나타낸다.
8 두 색의 효과가 분명하다.
9 빨강과 검정의 효과가 조금 약해지기 시작한다.
10 빨강과 검정이 더 나뉜다.
11 더 나뉘면 색을 명확하게 구별할 수 없다. 우리 눈은
 빨강과 검정을 섞어 갈색 계열로 보기 시작한다.
12 빨강의 양이 너무 적어 그 효과가 위태롭다. 많은 양의
 검정이 빨강을 질식시키는 듯하다.
13 빨강의 효과가 강해졌다.
14 검정과 빨강의 긴장 관계가 좋다. 빨강은 더 지배적인
 검정을 상대로 효과를 잘 유지하고 있다.
15–16 빨강은 14와 같은 양이지만 흩어지면서 효과가
 약해졌다. 빨강이 방해를 받으면서 검정의 효과도 약간
 약해진다.
17 지배하는 빨강과 명료한 검정의 효과가 맞서고 있다.
18 17과 같은 양의 검정이 흩어지면서 명료했던 효과가
 사라진다.
19 지배하는 빨강과 적은 양의 검정. 검정은 빨강을 상대로
 간신히 효과를 유지하고 있다.
20 19와 같은 양의 검정을 선형으로 배열하면 그 효과가
 약해진다.
21 검정이 흩어지면 그 효과는 더욱 약해진다.

1

```
ausstellung
dänische werkkunst der gegenwart
kunsthalle basel
23. august
bis 4. september 1962
geöffnet
werktags und sonntags
eintritt fr. 1.-
führungen
werden in der presse
bekanntgegeben
bahnbillette
mit ausstellungsstempel
gelten einfach für
retour
militär und schulen zahlen
halbe preise
```

2

```
ausstellung
dänische werkkunst der gegenwart
kunsthalle basel
23. august
bis 4. september 1962
geöffnet
werktags und sonntags
eintritt fr. 1.-
führungen
werden in der presse
bekanntgegeben
bahnbillette
mit ausstellungsstempel
gelten einfach für
retour
militär und schulen zahlen
halbe preise
```

3

```
ausstellung
dänische werkkunst der gegenwart
kunsthalle basel
23. august
bis 4. september 1962
geöffnet
werktags und sonntags
eintritt fr. 1.-
führungen
werden in der presse
bekanntgegeben
bahnbillette
mit ausstellungsstempel
gelten einfach für
retour
militär und schulen zahlen
halbe preise
```

7

```
ausstellung
dänische werkkunst der gegenwart
kunsthalle basel
23. august
bis 4. september 1962
geöffnet
werktags und sonntags
eintritt fr. 1.-
führungen
werden in der presse
bekanntgegeben
bahnbillette
mit ausstellungsstempel
gelten einfach für
retour
militär und schulen zahlen
halbe preise
```

8

```
ausstellung
dänische werkkunst der gegenwart
kunsthalle basel
23. august
bis 4. september 1962
geöffnet
werktags und sonntags
eintritt fr. 1.-
führungen
werden in der presse
bekanntgegeben
bahnbillette
mit ausstellungsstempel
gelten einfach für
retour
militär und schulen zahlen
halbe preise
```

9

```
ausstellung
dänische werkkunst der gegenwart
kunsthalle basel
23. august
bis 4. september 1962
geöffnet
werktags und sonntags
eintritt fr. 1.-
führungen
werden in der presse
bekanntgegeben
bahnbillette
mit ausstellungsstempel
gelten einfach für
retour
militär und schulen zahlen
halbe preise
```

1–6 단색으로 두 가지 회색도를 만든 예다.

1 한 가지 회색도로만 이루어진 작업. 가는 글자에서는 검정이 제대로 된 효과를 내지 못한다.

2 검정이 들어왔다. 하지만 검정의 양은 회색의 양에 비해 너무 적다.

3 검정과 회색의 대비가 분명하게 나타나기 시작한다.

4 회색 전체에 비해 검정의 효과가 확실하다.

5 검정과 회색의 관계가 모호해지기 시작한다.

6 검정과 회색이 균형점에 이르렀다. 그러나 회색 위에 겹겹이 쌓인 검정이 회색을 밀어내고 있다. 힘의 균형이 분명하지 않다.

7–12 두 가지 회색도에 빨강을 추가한 작업의 예다.

7 가는 획 때문에 빨강이 분홍색처럼 옅어진다. 빨강의 효과가 너무 약하다.

8 굵은 꼴을 써 빨강의 효과가 분명하지만 그 양이 너무 적다. 빨강과 회색, 이 두 색만이 조합됐고, 빨간색을 돋보이게 할 검정이 빠졌다.

9 빨강, 검정, 회색의 효과가 명확하지만 빨강과 검정의 양이 너무 적다.

10 검은색과 회색에 맞서는 빨강의 효과가 긴장을 일으킨다. 하지만, 검정의 양이 너무 적다.

11 빨강, 검정, 회색의 효과가 분명하고 좋은 비율을 이루고 있다.

12 검정과 회색의 양이 거의 균형을 이루고 있지만 그 비율이 불분명하다.

ausstellung
dänische werkkunst der gegenwart
kunsthalle basel
23. august
bis 4. september 1962
geöffnet
werktags und sonntags
eintritt fr. 1.-
führungen
werden in der presse
bekanntgegeben
bahnbillette
mit ausstellungsstempel
gelten einfach für
retour
militär und schulen zahlen
halbe preise

4

ausstellung
dänische werkkunst der gegenwart
kunsthalle basel
23. august
bis 4. september 1962
geöffnet
werktags und sonntags
eintritt fr. 1.-
führungen
werden in der presse
bekanntgegeben
bahnbillette
mit ausstellungsstempel
gelten einfach für
retour
militär und schulen zahlen
halbe preise

5

ausstellung
dänische werkkunst der gegenwart
kunsthalle basel
23. august
bis 4. september 1962
geöffnet
werktags und sonntags
eintritt fr. 1.-
führungen
werden in der presse
bekanntgegeben
bahnbillette
mit ausstellungsstempel
gelten einfach für
retour
militär und schulen zahlen
halbe preise

6

ausstellung
dänische werkkunst der gegenwart
kunsthalle basel
23. august
bis 4. september 1962
geöffnet
werktags und sonntags
eintritt fr. 1.-
führungen
werden in der presse
bekanntgegeben
bahnbillette
mit ausstellungsstempel
gelten einfach für
retour
militär und schulen zahlen
halbe preise

10

ausstellung
dänische werkkunst der gegenwart
kunsthalle basel
23. august
bis 4. september 1962
geöffnet
werktags und sonntags
eintritt fr. 1.-
führungen
werden in der presse
bekanntgegeben
bahnbillette
mit ausstellungsstempel
gelten einfach für
retour
militär und schulen zahlen
halbe preise

11

ausstellung
dänische werkkunst der gegenwart
kunsthalle basel
23. august
bis 4. september 1962
geöffnet
werktags und sonntags
eintritt fr. 1.-
führungen
werden in der presse
bekanntgegeben
bahnbillette
mit ausstellungsstempel
gelten einfach für
retour
militär und schulen zahlen
halbe preise

12

tm
typographische
monatsblätter
sgm
schweizer
graphische
mitteilungen
rsi
revue suisse
de l'imprimerie
nr. 3 1966

왼쪽 페이지: 「튀포그라피셰 모나츠블래터(월간
타이포그래피)」 표지. 넓고 선명한 빨간색이 면을 덮으며
지배하고 있다. 굵은 활자체의 글 묶음을 붉은 평면 옆에
두어 그 검은색이 빨간색을 더 돋보이게 했다.
이 글자 부분을 가려 보면 빨간색의 효과가 떨어지는 것을
확인할 수 있다.

오른쪽: 출판사 아르투어 니끌리의 청구서. 최소량의
빨간색을 검은색의 바로 옆에 썼다. 이 작은 빨강은 빛을
발하며 그만큼 가치 있어 보인다. 빨강, 검정, 회색이 확실한
균형을 이룬다.

n 'li

Verlag Arthur Niggli AG, 9053 Teufen

Rechnung

abcdefghiklmnopqrstu
a e i o u

오른쪽 페이지 : 색을 섞거나 기본색 위에 다른
기본색을 겹치면 새로운 색을 만들 수 있다.[18] 예를 들어,
노란색과 파란색을 섞으면 초록색이 나온다. 하지만
노란색과 파란색 영역을 겹치지 않게 아슬아슬하게
근접시키거나 노란색과 파란색 선을 교차시키면 눈의 망막
위에서 두 가지 색이 섞이면서 초록색이 아른거리게 된다.
이런 시각 혼합에서는 보는 사람이 색의 혼합 과정에
능동적으로 참여하게 된다.

18
위의 5개 모음에서 a는 시안, e는 마젠타와 옐로 혼합,
i는 옐로, o는 (검정처럼 보이지만) 시안, 마젠타, 옐로의
혼합, u는 시안과 옐로를 섞은 색이다.

글과 형태의 일치

타이포그래퍼가 일의 다양한 요구에 맞게 활용하는 수단 중에 실제로 필요한 것은
활자체의 가짓수라기보다 활자꼴 하나하나의 좋은 품질이다. 각각의 본문 내용에 맞게
활자체를 바꿀 필요는 없다. 예를 들어 기술 책에는 산세리프체, 문학 책에는 세리프체,
역사 책에는 프락투어체 같은 생각을 할 필요가 없다. 인쇄술의 초창기에는
종교적인 책도 세속적인 책도 하나의 활자체, 즉 그 시대의 활자체로 인쇄됐다.
이탈리아 르네상스 시대의 모든 인쇄물을 꽃피우는 데는 고전 소문자[19]로 충분했다.

오늘날 타이포그래퍼는 수많은 활자체를 사용할 수 있는데, 이는 문화의 풍요로움을
보여준다기보다는 서툰 국제적 협력이 불러온 헛된 노력의 증거다.

예를 들어 어떤 18세기 책을 새로 펴낸다면, 그 당시의 활자체를 사용하지 않아야 할
두 가지 이유가 있다. 첫째, 새로 나올 책은 20세기의 책이므로 내용은
과거의 것을 담고 있다고 해도 오늘날 우리 시대 인쇄물의 특징이 드러나야 한다.
둘째, 작품을 자기 나름대로 해석하는 것은 타이포그래퍼의 일이 아니다.
내용이 독자에게 재미있는지 그렇지 않은지는 작품 스스로가 드러내는 것이다.
따라서 타이포그래퍼의 임무는 그 작품에 기술적, 기능적으로 맞는 활자체와 형태를
부여해 오로지 독자가 읽기 쉽게 하는 것이다.

반면에 광고 분야에서는 타이포그래퍼가 글의 내용을 나름대로 해석할 수 있는
기회와 가능성이 무궁무진하다. 광고 메시지가 타이포그래피 디자인에 따라 처음으로
관심을 끌게 되는 경우도 종종 있다. 왜냐하면 광고는 특정 독자층만을 대상으로
하지 않기 때문이다. 메시지의 키포인트는 한두 낱말이며 카피 전체가 아니라는 것이
타이포그래피 기법을 통해 시각적으로 보여야 한다. 대중적 광고 메시지에서
중요한 것은 첫째가 시각적으로 포착되는 것이며 읽히는 것은 둘째이기 때문이다.
그러므로 타이포그래퍼는 낱말의 의미와 타이포그래피적 형태를 조화롭게 하기 위해
노력해야 한다. 이를 위한 방법은 여러 가지가 있다. 예를 들어 '붉다'는 낱말의
의미를 강조하기 위해 빨간색을 사용할 수 있을 것이다.

타이포그래퍼는 색을 사용하는 것 외에도 본문을 시각적으로 해석하는
여러 수단이 있다. 예를 들어 활자체 종류와 크기 활용하기, 서로 다른 종류와 크기의
활자체 조합하기, 글자 사이 띄기, 글자 순서를 거꾸로 하거나 바꾸기, 보통의 활자체
기준선 벗어나기, 퍼져 보이는 효과를 얻기 위해 개별 활자를 손으로 찍기,
화학적 수단을 이용해 의도적으로 불완전하고 간접적으로 인쇄하기, 판형 위에
독특하게 배치하기 등이 있다. 만약 시각적 효과를 얻으려다 낱말의 형태가 왜곡돼
읽을 수 없을 정도가 된다면, 관련 본문에 그 낱말을 다시 넣어 읽을 수 있게
해야 한다.

오른쪽 페이지(왼쪽 위에서 오른쪽 아래로):
두 배의, 틀린, 말을 더듬다, 빼먹다, 지루한, 정지, 눈에 띄는,
앓는, 불완전한

고전 세리프체의 소문자. 15세기 말에서 16세기 초에
알두스 마누티우스가 인쇄에 사용한 활자체들이 대표적이다.

doppppelt

falch

stotototetetern

auslas en

laaaaaangweilig

hal ┣

auffällig

kran ↙

unvollständi

arthur miller
brennpunkt

versunkene
kulturen
khmer
etrusker

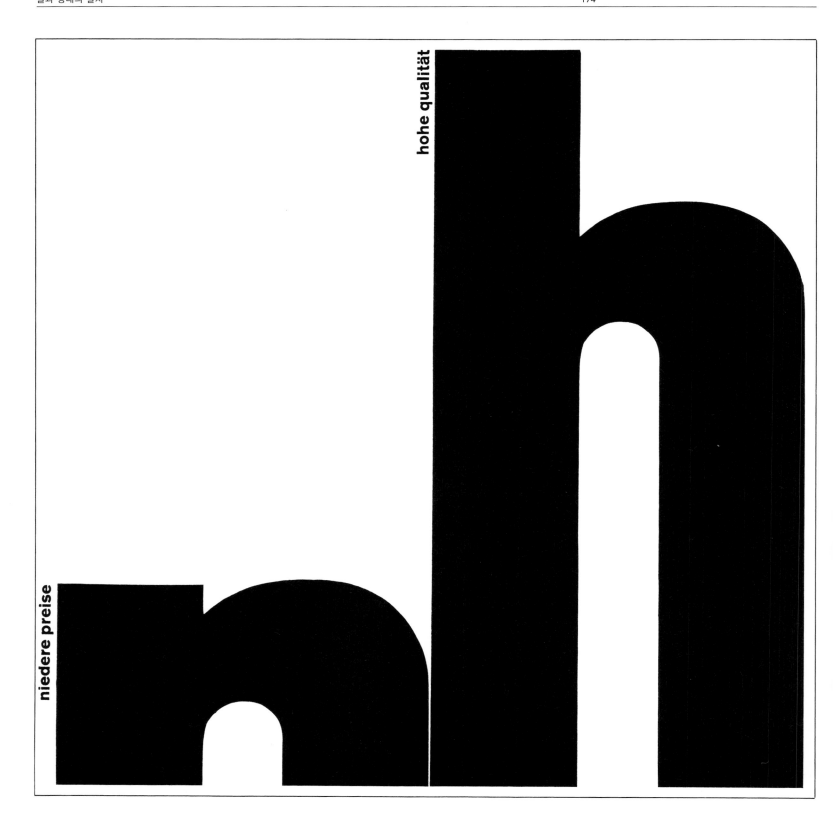

MINUS
MINUS
MINUS
MINUS
MINUS
ABMAGERN MIT MINUS
MINUS
MINUS
MINUS
MINUS
MINUS
MINUS
MINUS
MINUS
MINUS
ABMAGERN MIT MINUS
MINUS
MINUS
MINUS
MINUS
MINUS

c
sch
h
hwim
schwi
ens
hwimmen
n
schwimmenschwimmen
schwimmenschwimmen
schwimmenschwimmen
schwimmenschwimmen
schwimmenschwimmen
schwimmenschwimmen
schwimmenschwimmen
schwimmenschwimmen
s
hwimmensc
wimmen
me
wimmensc
mm
c

ein Sonntagsvergnügen im Hallenbad

Im Saal des
Restaurant Bären
Grellingen
Schmutziger Donnerstag
20 Uhr

Bar und Weinstube
Eintritt 3.50
Maskierte 2.-
Es ladet ein:
das Orchester
Les diables rouges
der Wirt und
Jahrgang 45

GROSSER

MASKENBALL

aufstieg und fall der stadt mahagonny

weill

einsam

eingekeilt eingekeilt eingekeilt eingekeilt eingekeilt eingekeilt eingekeilt eingekeilt eingekeilt eingekeilt eingekeilt eingekeilt eingekeilt eingekeilt eing
keilt eingekeilt eingekeilt eingekeilt eingekeilt eingekeilt eingekeilt eingekeilt eingekeilt eingekeilt eingekeilt eingekeilt eingekeilt eingekeilt eingekeilt
eingekeilt eingekeilt eingekeilt eingekeilt eingekeilt eingekeilt eingekeilt eingekeilt eingekeilt eingekeilt eingekeilt eingekeilt eingekeilt eingekeilt eing
keilt eingekeilt eingekeilt eingekeilt eingekeilt eingekeilt eingekeilt eingekeilt eingekeilt eingekeilt eingekeilt eingekeilt eingekeilt eingekeilt eingekeilt
eingekeilt eingekeilt eingekeilt eingekeilt eingekeilt eingekeilt eingekeilt eingekeilt eingekeilt eingekeilt eingekeilt eingekeilt eingekeilt eingekeilt eing
keilt eingekeilt eingekeilt eingekeilt eingekeilt eingekeilt eingekeilt eingekeilt eingekeilt eingekeilt eingekeilt eingekeilt eingekeilt eingekeilt eingekeilt
eingekeilt eingekeilt eingekeilt eingekeilt eingekeilt eingekeilt eingekeilt eingekeilt eingekeilt eingekeilt eingekeilt eingekeilt eingekeilt eingekeilt eing
keilt eingekeilt eingekeilt eingekeilt eingekeilt eingekeilt eingekeilt eingekeilt eingekeilt eingekeilt eingekeilt eingekeilt eingekeilt eingekeilt eingekeilt
eingekeilt eingekeilt eingekeilt eingekeilt eingekeilt eingekeilt eingekeilt eingekeilt eingekeilt eingekeilt eingekeilt eingekeilt eingekeilt eingekeilt eing
keilt eingekeilt eingekeilt eingekeilt eingekeilt eingekeilt eingekeilt eingekeilt eingekeilt eingekeilt eingekeilt eingekeilt eingekeilt eingekeilt eingekeilt
eingekeilt eingekeilt eingekeilt eingekeilt eingekeilt eingekeilt eingekeilt eingekeilt eingekeilt eingekeilt eingekeilt eingekeilt eingekeilt eingekeilt eing
keilt eingekeilt eingekeilt eingekeilt eingekeilt eingekeilt eingekeilt eingekeilt eingekeilt eingekeilt eingekeilt eingekeilt eingekeilt eingekeilt eingekeilt
eingekeilt eingekeilt eingekeilt eingekeilt eingekeilt eingekeilt eingekeilt eingekeilt eingekeilt eingekeilt eingekeilt eingekeilt eingekeilt eingekeilt eing
keilt eingekeilt eingekeilt eingekeilt eingekeilt eingekeilt eingekeilt eingekeilt eingekeilt eingekeilt eingekeilt eingekeilt eingekeilt eingekeilt eingekeilt
eingekeilt eingekeilt eingekeilt eingekeilt eingekeilt eingekeilt eingekeilt eingekeilt eingekeilt eingekeilt eingekeilt eingekeilt eingekeilt eingekeilt eing
keilt eingekeilt eingekeilt eingekeilt eingekeilt eingekeilt eingekeilt eingekeilt eingekeilt eingekeilt eingekeilt eingekeilt eingekeilt eingekeilt eingekeilt
eingekeilt eingekeilt eingekeilt eingekeilt eingekeilt eingekeilt eingekeilt eingekeilt eingekeilt eingekeilt eingekeilt eingekeilt eingekeilt eingekeilt eing
keilt eingekeilt eingekeilt eingekeilt eingekeilt eingekeilt eingekeilt eingekeilt eingekeilt eingekeilt eingekeilt eingekeilt eingekeilt eingekeilt eingekeilt
eingekeilt eingekeilt eingekeilt eingekeilt eingekeilt eingekeilt eingekeilt eingekeilt eingekeilt eingekeilt eingekeilt eingekeilt eingekeilt eingekeilt eing
keilt eingekeilt eingekeilt eingekeilt eingekeilt eingekeilt eingekeilt eingekeilt eingekeilt eingekeilt eingekeilt eingekeilt eingekeilt eingekeilt eingekeilt
eingekeilt eingekeilt eingekeilt eingekeilt eingekeilt eingekeilt eingekeilt eingekeilt eingekeilt eingekeilt eingekeilt eingekeilt eingekeilt eingekeilt eing
keilt eingekeilt eingekeilt eingekeilt eingekeilt eingekeilt eingekeilt eingekeilt eingekeilt eingekeilt eingekeilt eingekeilt eingekeilt eingekeilt eingekeilt
eingekeilt eingekeilt eingekeilt eingekeilt eingekeilt eingekeilt eingekeilt eingekeilt eingekeilt eingekeilt eingekeilt eingekeilt eingekeilt eingekeilt eing
keilt eingekeilt eingekeilt eingekeilt eingekeilt eingekeilt eingekeilt eingekeilt eingekeilt eingekeilt eingekeilt eingekeilt eingekeilt eingekeilt eingekeilt
eingekeilt eingekeilt eingekeilt eingekeilt eingekeilt eingekeilt eingekeilt eingekeilt eingekeilt eingekeilt eingekeilt eingekeilt eingekeilt eingekeilt eing
keilt eingekeilt eingekeilt eingekeilt eingekeilt eingekeilt eingekeilt eingekeilt eingekeilt eingekeilt eingekeilt eingekeilt eingekeilt eingekeilt eingekeilt
eingekeilt eingekeilt eingekeilt eingekeilt eingekeilt eingekeilt eingekeilt eingekeilt eingekeilt eingekeilt eingekeilt eingekeilt eingekeilt eingekeilt eing
keilt eingekeilt eingekeilt eingekeilt eingekeilt eingekeilt eingekeilt eingekeilt eingekeilt eingekeilt eingekeilt eingekeilt eingekeilt eingekeilt eingekeilt
eingekeilt eingekeilt eingekeilt eingekeilt eingekeilt eingekeilt eingekeilt eingekeilt eingekeilt eingekeilt eingekeilt eingekeilt eingekeilt eingekeilt eing
keilt eingekeilt eingekeilt eingekeilt eingekeilt eingekeilt eingekeilt eingekeilt eingekeilt eingekeilt eingekeilt eingekeilt eingekeilt eingekeilt eingekeilt
eingekeilt eingekeilt eingekeilt eingekeilt eingekeilt eingekeilt eingekeilt eingekeilt eingekeilt eingekeilt eingekeilt eingekeilt eingekeilt eingekeilt eing
keilt eingekeilt eingekeilt eingekeilt eingekeilt eingekeilt eingekeilt eingekeilt eingekeilt eingekeilt eingekeilt eingekeilt eingekeilt eingekeilt eingekeilt
eingekeilt eingekeilt eingekeilt eingekeilt eingekeilt eingekeilt eingekeilt eingekeilt eingekeilt eingekeilt eingekeilt eingekeilt eingekeilt eingekeilt eing
keilt eingekeilt eingekeilt eingekeilt eingekeilt eingekeilt eingekeilt eingekeilt eingekeilt eingekeilt eingekeilt eingekeilt eingekeilt eingekeilt eingekeilt
eingekeilt eingekeilt eingekeilt eingekeilt eingekeilt eingekeilt eingekeilt eingekeilt eingekeilt eingekeilt eingekeilt eingekeilt eingekeilt eingekeilt eing
keilt eingekeilt eingekeilt eingekeilt eingekeilt eingekeilt eingekeilt eingekeilt eingekeilt eingekeilt eingekeilt eingekeilt eingekeilt eingekeilt eingekeilt
eingekeilt eingekeilt eingekeilt eingekeilt eingekeilt eingekeilt eingekeilt eingekeilt eingekeilt eingekeilt eingekeilt eingekeilt eingekeilt eingekeilt eing
keilt eingekeilt eingekeilt eingekeilt eingekeilt eingekeilt eingekeilt eingekeilt eingekeilt eingekeilt eingekeilt eingekeilt eingekeilt eingekeilt eingekeilt
eingekeilt eingekeilt eingekeilt eingekeilt eingekeilt eingekeilt eingekeilt eingekeilt eingekeilt eingekeilt eingekeilt eingekeilt eingekeilt eingekeilt eing
keilt eingekeilt eingekeilt eingekeilt eingekeilt eingekeilt eingekeilt eingekeilt eingekeilt eingekeilt eingekeilt eingekeilt eingekeilt eingekeilt eingekeilt
eingekeilt eingekeilt eingekeilt eingekeilt eingekeilt eingekeilt eingekeilt eingekeilt eingekeilt eingekeilt eingekeilt eingekeilt eingekeilt eingekeilt eing
keilt eingekeilt eingekeilt eingekeilt eingekeilt eingekeilt eingekeilt eingekeilt eingekeilt eingekeilt eingekeilt eingekeilt eingekeilt eingekeilt eingekeilt

April					Mai					Juni						Feiertage			
So		7	14	21	28	So		5	12	19	26	So		2	9	16	23	30	**12. 14. April**
Mo	1	8	15	22	29	Mo		6	13	20	27	Mo		3	10	17	24		**Karfreitag**
Di	2	9	16	23	30	Di		7	14	21	28	Di		4	11	18	25		**Ostern**
Mi	3	10	17	24		Mi	1	8	15	22	29	Mi		5	12	19	26		**23. Mai**
Do	4	11	18	25		Do	2	9	16	23	30	Do		6	13	20	27		**Auffahrt**
Fr	5	12	19	26		Fr	3	10	17	24	31	Fr		7	14	21	28		**2. Juni**
Sa	6	13	20	27		Sa	4	11	18	25		Sa	1	8	15	22	29		**Pfingsten**

gedrÄNge

리듬

타이포그래피는 많은 특별한 기술 공정에 의해 좌우된다. 활자는 갖은 머리를 짜내
고안한 기술 공정으로 주조되고 복잡한 구조의 기계로 조판되며 온갖 종류와
크기의 기계에서 인쇄된다. 기계는 타이포그래피의 본질을 규정한다. 기계는 균일한
박자에 맞춰 작동하기 때문에 활기차고 개성 있는 리듬은 기대할 수 없다.
기계 작업과는 달리 수작업은 그것이 아무리 소박한 일이라도 생기와 리듬이 있는
움직임이 나타난다. 예를 들어 기계로 만든 양탄자와 손으로 짠 양탄자를 비교해 보면
둘의 근본적 차이를 알 수 있다.

손 글씨에는 리듬이 가득하며 작용과 반작용이 얽혀 글씨의 그림을 만든다.
곧음과 굽음, 가로와 세로, 경사와 역경사, 볼록함과 오목함, 강함과 약함, 밂과 당김,
오름과 내림 등이다. 훌륭한 인쇄활자에서는 손 글씨가 그 기반에 있음을 알 수 있다.
활자의 제작 과정(밑그림, 깎아내기, 모양 틀 제작, 주조)을 거치며 손 글씨의 리듬이
희미해지는 것은 분명하지만, 그렇다고 손으로 쓴 글자의 원형이 완전히 지워져서는
안 된다. 손으로 쓴 원형을 잃은 활자체는 퇴화한 것이라 할 수 있다. 촉이 넓고 평평한
펜으로 글씨를 쓸 때 생기는 획의 변화와 리듬은 모든 인쇄활자의 굵고 가는 획에
그대로 살아 있어야 한다. 산세리프체 역시 마찬가지이다. 그러면 인쇄활자체에서도
리드미컬한 운동성이 발휘되는 것이다.

글자를 낱말, 글줄, 글상자로 배열하는 것도 리듬을 가져오는 또 다른 수단이다.
타이포그래퍼가 인지하고 분별해야 하는 이 리듬의 효과는 낱말과 언어에
따라서도 달라진다. 어떤 낱말에 특별한 리듬의 매력이 있다면 이를 끌어내 두드러진
가치를 발할 수 있게 해야 한다. 낱말 사이 공간은 길이와 의미가 다른 낱말에
리듬감을 주는 기본적인 수단이다. 사이 공간이 좁으면 긴장이 느슨해지고 일정하면
긴장이 거의 없어지며 공간이 다양하면 긴장이 한층 고조된다.

문단은 행간을 서로 다르게 하거나, 글줄의 길이를 다양하게 하거나, 단락 마지막
글줄의 여백, 글자 크기를 바꿔서 리듬감을 줄 수 있다. 큰 활자의 압도적인 검은색은
많은 경우에 글의 구조를 정리하고 나누는 요소가 되어 리듬을 풍부하게 만든다.
그러나 한편으로, 큰 활자가 리듬을 주는 역할을 다하기 위해서는 주변의 다른 요소들과
뚜렷이 구별돼야 한다.

판형의 너비와 높이도 전체 리듬의 일부다. 타이포그래퍼는 낱말, 글줄과 글을
판형에 조화로운 또는 대조적인 리듬의 요소로 배치할 수 있다. 정사각형 글상자를
세로로 긴, 또는 가로로 긴 판형에 배치하면 판형의 길고 짧은 두 변이 만드는
리듬과 정사각형 글상자의 일정한 리듬이 대비를 이룬다. 이렇듯 대비를 이루는 리듬에는
무한한 가능성이 있다. 다만 타이포그래퍼는 자신의 작업 매 단계에 존재하는
리듬의 조건에 대해 분명히 알아야 한다.

오른쪽 페이지는 같은 모양의 구조에서 일부 요소를
지워가면서 리듬을 만든 예다.

1

2

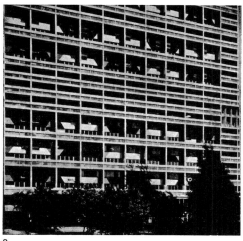

3

모든 시대에 걸쳐 인간은 리듬의 의미가 두드러진
작품을 만들어 왔다. 이는 계산된 그리드에 따라 짓는 과정이
당연하다고 여겨지는 건축에서도 예외가 아니다.

1 스위스 동부의 목조 주택. 나무 기둥은 기하학적 질서에
 따라 배치된 것이 아니다. 창문을 포함한 나무 기둥의 구조가
 이 건물에 특별한 리듬의 매력을 주고 있다.
2 미켈란젤로가 설계한 로마의 카피톨리누스 신전 돌림띠는
 엄격한 규칙을 따르지 않고 직관적으로 디자인됐다.
3 르코르뷔지에가 건축한 공동주택「유니테 다비타시옹」,
 마르세유. 현대는 융통성 없는 틀을 거부하고 리듬의 힘을
 새롭게 인식하게 됐다.

4 폴 세잔「자 드 부팡」. 건물의 윤곽이 지평선과 리듬감
 있게 그려졌다.
5 피트 몬드리안「브로드웨이 부기우기」. 춤의 이름을 딴
 이 그림은 비율을 측정할 수가 없다. 여기에는 열정,
 감각, 리듬이 넘쳐난다.
6 엄격한 그리드가 리듬을 만든다.
7 그리드를 유지하면서 흰색, 회색, 검은색으로 만든 리듬.
8 리듬이 자유롭게 뛰노는 파울 클레「리듬적인 것」.

4

5

6

7

p.190-191, p.192-193:
딱딱한 타이포그래피 구조에 리듬을 준 다양한 예.

8

```
eeeeeeeeeeeeeeeeeeeeeeeeeeeeeeeeeeeeeeeeeeeeeee
eeeeeeeeeeeeeeeeeeeeeeeeeeeeeeeeeeeeeeeeeeeeee
eeeeeeeeeeeeeeeeeeeeeeeeeeeeeeeeeeeeeeeeeeeeee
eeeeeeeeeeeeeeeeeeeeeeeeeeeeeeeeeeeeeeeeeeeeee
eeeeeeeeeeeeeeeeeeeeeeeeeeeeeeeeeeeeeeeeeeeeee
eeeeeeeeeeeeeeeeeeeeeeeeeeeeeeeeeeeeeeeeeeeeee
eeeeeeeeeeeeeeeeeeeeeeeeeeeeeeeeeeeeeeeeeeeeee
eeeeeeeeeeeeeeeeeeeeeeeeeeeeeeeeeeeeeeeeeeeeee
eeeeeeeeeeeeeeeeeeeeeeeeeeeeeeeeeeeeeeeeeeeeee
eeeeeeeeeeeeeeeeeeeeeeeeeeeeeeeeeeeeeeeeeeeeee
eeeeeeeeeeeeeeeeeeeeeeeeeeeeeeeeeeeeeeeeeeeeee
eeeeeeeeeeeeeeeeeeeeeeeeeeeeeeeeeeeeeeeeeeeeee
eeeeeeeeeeeeeeeeeeeeeeeeeeeeeeeeeeeeeeeeeeeeee
eeeeeeeeeeeeeeeeeeeeeeeeeeeeeeeeeeeeeeeeeeeeee
eeeeeeeeeeeeeeeeeeeeeeeeeeeeeeeeeeeeeeeeeeeeee
eeeeeeeeeeeeeeeeeeeeeeeeeeeeeeeeeeeeeeeeeeeeee
eeeeeeeeeeeeeeeeeeeeeeeeeeeeeeeeeeeeeeeeeeeeee
eeeeeeeeeeeeeeeeeeeeeeeeeeeeeeeeeeeeeeeeeeeeee
eeeeeeeeeeeeeeeeeeeeeeeeeeeeeeeeeeeeeeeeeeeeee
eeeeeeeeeeeeeeeeeeeeeeeeeeeeeeeeeeeeeeeeeeeeee
```

```
eeeeeeeeeeeeeeeeeeeeeeeeeeeeeeeeeeeeeeeeeeeeeee
   eeeeeeeeeeeeeeeeeeeeeeeeeeeeeeeeeeeeeeeeeee
eeeeeeeeeeeeeeeeeeeeeeeeeeeeeeeeeeeeeeeeeeeeee
eeeeeeeeeeeeeeeeeeeeeeeeeeeeeeeeeeeeeeeeeeeeee
eeeeeeeeeeeeeeeeeeeeeeeeeeeeeeeeeeeeeeeeeeeeee
eeeeeeeeeeeeeeeeeeeeeeeeeeeeeeeeeeeeeeeeeeeeee
eeeeeeeeeeeeeeeeeeeeeeeeeeeeeeeeeeeeeeeeeeeeee
eeeeeeeeeeeeeeeeeeeeeeeeeeeeeeeeeeeeeeeeeeeeee
eeeeeeeeeeeeeeeeeeeeeeeeeeeeeeeeeeeeeeeeeeeeee
eeeeeeeeeeeeeeeeeeeeeeeeeeeeeeeeeeeeeeeeeeeeee
   eeeeeeeeeeeeeeeeeeeeeeeeeeeeeeeeeeeeeeeeeee
eeeeeeeeeeeeeeeeeeeeeeeeeeeeeeeeeeeeeeeeeeeeee
   eeeeeeeeeeeeeeeeeeeeeeeeeeeeeeeeeeeeeeeeeee
eeeeeeeeeeeeeeeeeeeeeeeeeeeeeeeeeeeeeeeeeeeeee
   eeeeeeeeeeeeeeeeeeeeeeeeeeeeeeeeeeeeeeeeeee
eeeeeeeeeeeeeeeeeeeeeeeeeeeeeeeeeeeeeeeeeeeeee
eeeeeeeeeeeeeeeeeeeeeeeeeeeeeeeeeeeeeeeeeeeeee
eeeeeeeeeeeeeeeeeeeeeeeeeeeeeeeeeeeeeeeeeeeeee
```

```
eeeeeeeeeeeeeeeeeeeeeeeeeeeeeeeeeeeeeeeeeeeeeee
eeeeeeeeeeeeeeeeeeeeeeeeeeeeeeeeeeeeeeeeeeeeeee
eeeeeeeeeeeeeeeeeeeeeeeeeeeeeeeeeeeeeeeeeeeeeee
eeeeeeeeeeeeeeeeeeeeeeeeeeeeeeeeeeeeeeeeeeeeeee
eeeeeeeeee
eeeeeeeeeeeeeeeeeeeeeeeeeeeeeeeeeeeeeeeeeeeeeee
eeeeeeeeeeeeeeeeeeeeeeeeeeeeeeeeeeeeeeeeeeeeee
eeeeeeeeeeeeeeeeeeeeeeeeeeeeeeeeeeeeeeeeeeeeeee
eeeeeeeeeeeeeeeeeeeeeeeeeeeeeeeeeeeeeeeeeeeeeee
eeeeeeeeeeeeeeeeeeeeeeeeee
eeeeeeeeeeeeeeeeeeeeeeeeeeeeeeeeeeeeeeeeeeeeeee
eeeeeeeeeeeeeeeeeeeeeeeeeeeeeeeeeeeeeeeeeeeeeee
eeeeeeeeeeeeeeeeeeeeeeeeeeeeeeeeeeeeeeeeeeeeeee
eeeeeeeeeeeeeeeeeeeeeeeeeeeeeeeeeeeeeeeeeeeeeee
eeeeeeeeeeeeeeeeeeeeeeeeeeeeeeeeeeeeeeeeeeeeeee
eeeeeeeeeeeeeeeeeeeeeeeeeeeeeeeeeeeeeeeeeeeeeee
eeeeeeeeeeeeeeeeeeeeeeeeeeeeeeeeeeeeeeeeeeeeeee
eee
eeeeeeeeeeeeeeeeeeeeeeeeeeeeeeeeeeeeeeeeeeeeeee
```

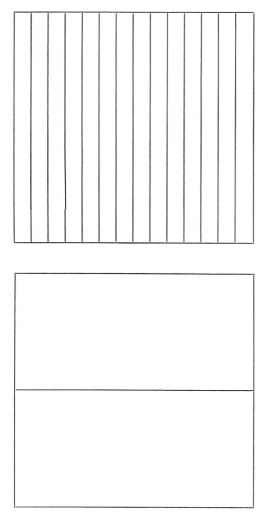

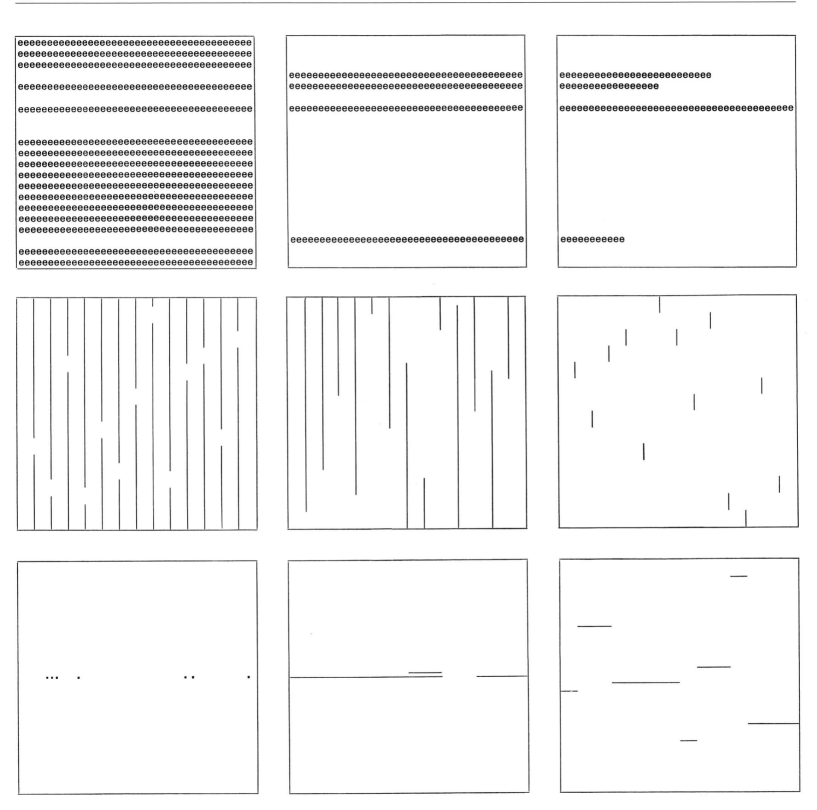

같은 본문을 이용한 리듬 효과 연구.

1 글을 불규칙한 길이의 단위로 나누는 낱말 사이 공간과
글줄 사이 공간을 검게 표시했다. 서로 다른 간격의 낱말과
글줄 덩어리가 다양한 리듬 효과를 일으킨다.

2 1의 공간을 흔히 보듯 흰색으로 한 것.

3 낱말 사이 공간을 너무 좁히면 다양한 낱말 길이에서 오는
리듬 효과가 흐려지고 글줄이 단조로워진다.

4 낱말 사이 공간을 너무 넓히면 리듬 효과는 고조되지만
가독성이 떨어진다. 부드러워야 할 글줄의 흐름이 낱말들로
뚝뚝 끊긴다.

5 같은 본문에서 리듬에 중요한 요소인 둥근 글자들을 뺐다.
글줄의 모양이 가시가 돋친 듯 격앙돼 보인다.

6 같은 본문에서 리듬에 중요한 요소인 어센더나 디센더가 있는
글자를 뺐다. 글줄의 모양이 단조로워진다.

schöpferisch sein ist das wesen des kün stlers, wo es aber keine schöpfung gibt, gibt es keine kunst. aber man würde sic täuschen, wenn man diese schöpferisch kraft einer angeborenen begabung zusc hreiben wollte. im bereiche der kunst is der echte schöpfer nicht nur ein begabt er mensch, der ein ganzes bündel von b etätigungen, deren ergebnis das kunstw erk ist, auf dieses endziel hinausrichten kann. deshalb beginnt für den künstlers die schöpfung mit der vision. sehen ists in sich schon eine schöpferische tat, die eine anstrengung verlangt. alles, was w

1

schöpferisch sein ist das wesen des kün stlers, wo es aber keine schöpfung gibt, gibt es keine kunst. aber man würde sic täuschen, wenn man diese schöpferisch kraft einer angeborenen begabung zusc hreiben wollte. im bereiche der kunst is der echte schöpfer nicht nur ein begabt er mensch, der ein ganzes bündel von b etätigungen, deren ergebnis das kunstw erk ist, auf dieses endziel hinausrichten kann. deshalb beginnt für den künstlern die schöpfung mit der vision. sehen iste in sich schon eine schöpferische tat, die eine anstrengung verlangt. alles, was w

2

schöpferisch sein, ist das wesen des küns tlers, wo es aber keine schöpfung gibt, gi bt es keine kunst. aber man würde sich tä uschen, wenn man diese schöpferische k raft einer angeborenen begabung zuschr eiben wollte. im bereiche der kunst ist de echte schöpfer nicht nur ein begabter me nsch, der ein ganzes bündel von bestätig ungen, deren ergebnis das kunstwerk ist auf dieses endziel hinausrichten kann. de shalb beginnt für den künstler die schöpf ung mit der vision. sehen ist in sich einen schöpferische tat, die eine anstrengung v erlangt. alles, was wir im täglichen leben

3

schöpferisch sein, ist das wesen des künstlers, wo es aber keine schöpfu ng gibt, gibt es keine kunst. aber m an würde sich täuschen, wenn man diese schöpferische kraft einer angeb orenen begabung zuschreiben wollte. im bereiche der kunst ist der echte schöpfer nicht nur ein begabter men sch, der ein ganzes bündel von best ätigungen, deren ergebnis das kunst werk ist, auf dieses endziel hinausric hten kann. deshalb beginnt für denn künstler die schöpfung mit der vision sehen ist in sich eine schöpferische

4

frih in, it wn küntlr, w kin hfun it kin kt. r mn wür ih tuhn, wnn n i hfri krft inr nr nrnn un zurin wllt. im rih r kunt it r htm rih r kunt it r ht hfr niht nur in tr mnh, r in nz ünl vn ttiun, rn rni kuntwrk it, uf ir nzil hinurihtn knn. hl innt für n küntlr in hfun mit r viin. hn it in ih hn in hfrih tit, i in ntrnun vrlnt. ll, w wir im tlihn ln hn, wir mhr r wnir urh unr rwrn wnhitn nttl lt, un i tth it in inr zit wi r unrin in inr nr in inr nrn wi ürr, wir vm film, r rklm unh illutrirtn zithriftn mit inr flut vrfrizirtr ilri ürhwmmt wrn, i ih hinihtlih r viin unfhrt vrhltn wi in vrurtil zu inr rknntni. i zur fr

5

scöersc sen, s as wesen es nsers, wo es aer ene scun es ene uns. aer man wreo c uscen, wenn man ese scersce ra ener aneorenen eaun zuscreen woe. m erece er uns s er ece scer nc nur en eaer men er en anzes ne von eunen, eren erenis a unswer s, au ieses enze nausrcen annu. esa enn en nser e scun m er son. seem s n sc scon ene scerisce a, e ene ansren un veran. aes, was wr m cen een een, mer oer wener urc unsere erworenen e ewoneen ene, un ese asace s n ener we er unsren n ener esoneren wese srar ae vom m, er reame n en usren zescren m

6

다양한 글줄의 길이가 만들어내는 패턴은 대부분 본문
그 자체에 의해 결정된다. 긴 글줄과 짧은 글줄이
번갈아 오면 리드미컬한 패턴이 생긴다. 이는 절제된 것일
수도, 평균적일 수도, 극단적일 수도 있다.

1 보통의 글줄 흘리기 패턴. 오른쪽은 글줄의 반대 흐름을
 검은색으로 표시한 것.
2 약한 글줄 흘리기 패턴. 오른쪽은 글줄의 반대 흐름을
 검은색으로 표시한 것. 리듬의 효과가 약하다.
3 변화가 심한 글줄 흘리기. 오른쪽 그림은 글줄의 반대 흐름을
 검은색으로 표시한 것. 글줄 길이의 차가 커서 강렬한
 리듬 효과가 생겼지만 가독성을 해친다.

1

Erneuerung und Takt

Vom Sinn der Erscheinungen

Anmerkungen

Bewusstsein und Erlebnis

Gehalt des Taktes

Stete Wiederholung

Zeitlichkeit des Rhythmus

Anmerkungen

Erneuerung und Takt

Vom Sinn der Erscheinungen

Anmerkungen

Bewusstsein und Erlebnis

Gehalt des Taktes

Stete Wiederholung

Zeitlichkeit des Rhythmus

Anmerkungen

2

Erneuerung und Takt

Sinn der Erscheinungen

Vorläufiges zum Takt

Bewusstseins-Erlebnis

Gehalt des Taktgefühls

Stete Wiederholung

Zeitlichkeit des Rhythmus

Erste Anmerkungen

Erneuerung und Takt

Sinn der Erscheinungen

Vorläufiges zum Takt

Bewusstseins-Erlebnis

Gehalt des Taktgefühls

Stete Wiederholung

Zeitlichkeit des Rhythmus

Erste Anmerkungen

3

Vorwort

Vom Sinn der Erscheinungen

Anmerkungen

Bewusstsein und Erlebnis

Takte

Wiederholung

Raumzeitlichkeit des Rhythmus

Ausblick

Vorwort

Vom Sinn der Erscheinungen

Anmerkungen

Bewusstsein und Erlebnis

Takte

Wiederholung

Raumzeitlichkeit des Rhythmus

Ausblick

eine
schöne
weihnacht
und
ein
frohes
eine neues
schöne jahr
weihnacht wünsche
und ich
ein dir
frohes ich
eine neues wünsche
schöne jahr dir
weihnacht wünsche eine
und ich schöne ich
ein dir weihnacht wünsche
frohes und dir
neues eine ein eine
jahr schöne frohes schöne ich *ich*
wünsche weihnacht neues weihnacht wünsche *dir*
ich und jahr und dir
dir ein ein eine
frohes frohes schöne
neues neues weihnacht
jahr jahr und
wünsche ein
ich ich frohes
wünsche *dir* neues
dir jahr
eine
schöne
weihnacht
und
ich ein
wünsche frohes
dir neues
eine jahr
schöne
weihnacht
und
ein
frohes
neues
jahr

eine
schöne
weihnacht
und
ein
frohes
neues
jahr
wünsche

리듬 효과가 확실한 인쇄물의 두 가지 예.

왼쪽: 새해 인사장. 글 묶음의 배열과 직선과 사선을 번갈아 놓은 구조에서 리듬이 만들어진다.

오른쪽 페이지: 음반 재킷. 'zeitmasse(박자)'라고 하는 낱말은 1행에서는 일정한 간격으로 떨어져 있지만, 2행부터는 군데군데에서 가까이 모이게 된다. 이에 따라 글자가 모인 검은색 덩어리와 그에 대비하는 흰색 공간에 의해 패턴이 생긴다. 회색, 검은색, 흰색의 밝기가 리듬감 있게 배열된다.

z e i t m a s s e

zeit ma s s e

z e i t masse

z ei t m a s s e

zeitmasse

z e i t m a ss e

z e i t masse

zei t m a s s e

z eit m a s s e

z e i t ma s s e

즉흥성과 우연성

즉흥적 또는 우연한 결과물은 원래 타이포그래피의 본질과 어긋나는 것이다.
왜냐하면 타이포그래피의 체계는 명확함과 정확한 수치 관계에 기반하기 때문이다.
주조 활자와 현대 인쇄 기계의 발달로 이전 인쇄물에서 보이던 불완전하고
우연적인 요소는 극복됐다. 이제 전체 인쇄 공정에서 기법, 디자인, 구성과 관련된
모든 부분은 뜻하지 않은 결과가 나오지 않도록 계산되고 계획된다.

그러나 디자인이 보잘것없고 기술적으로 부족해도 독특한 매력을 풍기는 인쇄물은
언제나 존재해 왔다. 기술이나 디자인으로 돋보이고자 하지 않으면서 오로지
목적에 전념해 만들어진 인쇄물에는 어떤 아름다움이 있다. 이런 인쇄물의
이름 없는 작가들은 자신도 모르는 사이에 시대와 결합된 매력을 지닌 진정한 기록물을
만든 것이다.

이는 오늘날의 타이포그래피가 과거에 연연해 형태에 관한 지식을 버리거나
기술 발전을 무시해야 한다는 뜻은 아니다.

타이포그래피에서의 최신 기술 발달은 즉흥적인 효과와 우연한 효과를 가져올
새로운 가능성을 열었다. 납 활자 기술의 제약에서 벗어난 사진 식자는
인쇄 재료를 자유롭게 다루며 심지어 활자의 모양을 바꿀 수도 있다. 이런 자유에
단점이 있다면 어떤 형태든 허용한다는 점이다. 하지만 타이포그래퍼는
이를 장점으로 바꿀 수 있다. 어쨌든 규율과 냉정함, 객관성이라는 타이포그래피의
특징은 미래에도 변하지 않을 것이다. 왜냐하면 타이포그래피의 본질은 대부분
기술과 기능에 의존해 결정되기 때문이다.

a b c d e f

g h i k l m

n o p q r s

t u v x y z

1 2 3 4 5 6

7 8 9 0 ä ö

아무렇게나 구겨진 종잇조각에서 우연한 아름다움을 발견할
때가 있다. 마찬가지로 어긋난 조판에서도 우연한
아름다움을 발견할 수 있다. 규칙에 맞게 세밀하게 짠 조판이
사각형의 틀에서 벗어나 버리면 그 활자체의 형상은
쓸모없게 된 셈이지만, 거기에는 쓸모없게 된 것에 내재된
독특한 매력이 생겨난다.

Wir vermählen uns an Ostern 1965 Susi Salathé Ludwig Dörr

Urs wurde uns am 7. Mai 1966 geboren Susi und Ludwig Dörr

위쪽: 결혼 통지문과 출생 통지문. 활자를 겹치면 예상치 못한 우연의 효과가 생긴다. 여기서는 각각 2행과 3행이 교차하는 회전축에서 이를 확인할 수 있다.

오른쪽 페이지: 프리돌린 뮐러의 가이기 제약 광고. 활자를 겹쳐 인쇄함으로써 단순하게 반복된 빨간색 글줄의 효과가 강해진다.

p.206–207: 활자를 손으로 눌러 찍는다는 것은 타이포그래피의 기술적 제약, 특히 조판 구조상의 제약으로부터 벗어남을 뜻한다. 손으로 눌러 찍으면 기계 인쇄보다 적은 압력이 가해지기 때문에 종이 표면에 묻는 잉크의 깊이가 훨씬 얕다. 이 둘, 즉 활자를 자유롭게 배열하는 것과 손으로 얕게 찍는 것에 의해 예기치 못한 매력적인 효과가 생긴다. 여기에 예로 든 작품 「Menschen im Krieg(전쟁 중인 사람들)」에서 'Krieg(전쟁)'이란 개념이 무너진 문자 배열과 불명확한 잉크에 의해 시각적으로 해석, 표현되고 있다.

p.208: 「K3 우연과 유희」
p.209: 「(망설여진다면) 추월 절대 금지」

Inflammatioflamnflammatioflammation
Inflammatioflamnflammatioflammation
Inflammatioflamnflammatioflammation
Inflammatioflamnflammatioflammation
Inflammatioflamnflammatioflammation
Inflammatioflamnflammatioflammation
Inflammatioflamnflammatioflammation
Inflammatioflamnflammatioflammation
Inflammatioflamnflammatioflammation
Inflammatioflamnflammatioflammation
Inflammatioflamnflammatioflammation
Inflammatioflamnflammatioflammation
Inflammatioflamnflammatioflammation
Inflammatioflamnflammatioflammation
Inflammatioflamnflammatioflammation
Inflammatioflamnflammatioflammation
Inflammatioflamnflammatioflammation
Inflammatioflamnflammatioflammation
Inflammatioflamnflammatioflammation
Inflammatioflamnflammatioflammation
Inflammatioflamnflammatioflammation
Inflammatioflamnflammatioflammation
Inflammatioflamnflammatioflammation
Inflammatioflamnflammatioflammation

Ausstellung
Gewerbemuseum Basel

Menschen im

Photos von Robert Capa

3

K

K

K 3 Spiel 3 K 3 K 3

K 3

3 3 K

3

K Zufall 3 K K 3 K Zufall K 3 K
3 K
K 3 K
3

K 3 3 Zufall 3 K

3 3

K Zufall und Spiel 3 Spiel Zufall K 3 Zufall und Spiel Zufall K 3 K K Spiel und K 3

K Zufall und Spiel K K Spiel 3 Spiel Zufall K Zufall und Spiel K Spiel K Zufall

K Spiel 3 K

K Spiel 3 3 K

K K
K
3 K
K Zufall und Spiel Spiel Zufall und Spiel 3 Spiel Zufall und Spiel Zufall und Spiel K Zufall und Spiel Zufall

활자의 공목과 행간목은 보통 인쇄되지 않는 타이포그래피
재료다. 하지만 여기에 든 예에서는 인쇄를 위해 헌신하는
본연의 역할을 넘어, 그 고유의 아름다움을 드러내는 형태를
얻었다.

일관된 디자인

오늘날 인쇄물은 그 자체가 개별 상품으로 만들어지는 경우는 드물며, 보다 큰
전체의 한 부분으로 디자인된다. 예를 들어 소책자나 광고는 회사 광고 전략의 일부고,
책은 출판사의 시리즈나 특정 카테고리의 하나일 때가 많다. 이런 상황에서 디자이너는
각 부분의 연결 관계를 따져 일관되고 논리적으로 생각해야 한다. 사정에 따라서는
전체적인 일관성을 위해 개별 인쇄물의 고유성을 포기해야 할 때도 있다.

현대 타이포그래피에서 책의 전 페이지를 가능한 한 밀접하게 엮는 것은 일반적인
방법이다. 책은 속표지를 포함한 모든 부분은 물론, 가능하면 겉표지의 제목까지
일관성 있게 디자인된다. 표제지에서 그 뒤를 잇는 낱쪽 전체가 활자체의 종류,
활자의 크기, 행간, 들여쓰기, 글상자의 영역, 여백 등 모든 면에서 일관성이 있어야 한다.
그림이 들어가는 면에서는 그림의 크기와 배치에 일정한 방침이 있어야 하며,
이는 예외적인 상황이 아니면 반드시 지켜져야 한다. 최소한의 요소로 디자인되는
책이란 본문의 연속성뿐만 아니라 같은 종류의 타이포그래피 수단을 사용함으로써도
일관성이 발생한다.

출판사는 출판물이 많으면 많을수록 전문 분야에 따라 자사의 책을 구분해야 할
필요성을 느낄 것이다. 이런 흐름은 특히 문고본을 다루는 출판사에서 두드러진다.
타이포그래퍼는 어떤 책이 특정 시리즈에 속함을 한눈에 알리면서도,
다른 시리즈의 책과 명확하게 구별할 수 있게 디자인해야 하는 과제를 안게 된다.

우리 시대에는 기업용 인쇄물의 디자인적 일관성도 새롭게 요구된다. 기업은 기업 서식을
비롯한 모든 회사 인쇄물과 광고물에서 타이포그래피적으로 일관된 이미지를
적용해야 한다. 이 일관된 기업 이미지를 유지하기 위해서는 상징 기호, 로고타입, 색,
레이아웃과 같은 타이포그래피 요소를 가능한 한 바꾸지 않고 적용해야 한다.

이런 일관성은 디자이너가 작업의 전체 구조를 파악하고 이로부터 세부 계획을
철저히 세울 때 이루어진다. 즉흥적으로 맞추는 디자인은 전체 이미지 확립을 방해하고
일관된 디자인을 어렵게 한다.

Fritz Grüninger

Ludwig van Beethoven
Ein Lebensbild

Schweizer Volks-Buchgemeinde Luzern

Fritz Grüninger

Ludwig van Beethoven
Ein Lebensbild

Schweizer Volks-Buchgemeinde Luzern

Eigenwerk der SVB Nr. 124
Lizenzausgabe der Schweizer
Volks-Buchgemeinde Luzern 1951
Copyright by Ferdinand Schöningh,
Paderborn
Druck: A. Röthlin & Co., Sins
Einband: Verlagsbuchbinderei an der
Reuß AG., Luzern

겉표지, 속표지, 판권, 차례, 머리말, 본문 등 책의
일관된 디자인 구조를 보여주는 축소판. 활자 크기, 판형 내
배열, 들여쓰기, 여백 등 본문 낱쪽 구성 요소의
모든 비례가 책 전체에 가능한 한 일관되게 반영돼 있다.
제대로 디자인된 책은 낱쪽 하나의 비례도 전체의
디자인에서 벗어나지 않는다. 책은 '안쪽에서 바깥쪽'으로
디자인되며 모든 낱쪽이 전체 디자인 계획에 관여하기
때문이다.

Inhalt

Vorwort

Unzählige Stunden hat mich Beethoven erhoben und in mir immer wieder jene Ahnung des Erhabenen wachgerufen, die nur große, echte, wahre Kunst zu wecken vermag. Seine unsterblichen Werke sind Offenbarungen eines Geistes, der in heißem Kampfe aus Nacht zum Licht sich emporringt, uns mitreißt und stark macht.

Den biographischen Grundlagen bin ich in der Darstellung treu geblieben, aber es kam mir in diesem Buche nicht darauf an, jede Einzelheit aus dem vielgestaltigen Leben und Schaffen des Meisters zu zeigen, sondern die großen, wesentlichen Grundzüge sollen ins Licht treten. Dieser Absicht dient die Ausgestaltung einzelner Szenen.

Weinheim an der Bergstraße, 26. März 1951, am Todestag Beethovens.

Dr. Fritz Grüninger.

7

Durch das einzige Fenster des kleinen, schiefwandigen Zimmers ergossen sich freundliche Sonnenstrahlen und umspielten die stille Gruppe in der Ecke des engen Raumes, die schlafende Mutter und ihren zehn Tage alten Sohn. Die junge Frau van Beethoven lag matt und blaß im Bett. Daneben stand die Wiege des kleinen Ludwig. War es der Sonnenschein, der, die ärmliche Stube vergoldend, auch ihre so gramdurchfurchten, ernsten Züge heiterer, ja fast lächelnd erscheinen ließ? Oder trug sie ein beglückender Traum über die bleierne Schwere der Sorgen hinweg? Das feine, ovale Gesicht der erst Dreiundzwanzigjährigen verriet unverkennbare Spuren eines ihrem Alter seltenen Ernstes, eines still getragenen Leides.

Ganz leise wurde die Türe geöffnet. Der Großvater schob sich langsam über die Schwelle, vorsichtig, um Mutter und Kind nicht zu stören. Aber der Schlaf der Wöchnerin war leicht genug, um auch durch das geringste Geräusch unterbrochen zu werden. Schwer atmend wachte sie auf und schaute, noch im Halbschlaf, verwundert um sich. Dann lag sie wieder reglos, und

13

표지의 타이포그래피를 일관된 스타일로 디자인하는 것은
시리즈로서의 책으로 특징짓는 수단 중 하나이다.
같은 시리즈의 표지 제목은 디자인에 연결점이 있어야 하며
색, 출판사 마크, 활자체, 레이아웃 구성 등이 연결점이 될
수 있다. 간행하는 책이 많은 출판사는 같은 종류의
출판물을 시리즈로 묶는 것이 과제이며, 타이포그래피는
시리즈에 아이덴티티를 부여하는 매우 좋은 수단이 된다.

gm

Schriftenreihe des
Gewerbemuseums
Basel

Antonio Hernandez
modern-modisch

Im Pharos-Verlag
Basel

gm

Schriftenreihe des
Gewerbemuseums
Basel

Niklaus Stöcklin
Angewandte
Graphik

Im Pharos-Verlag
Basel

gm

Schriftenreihe des
Gewerbemuseums
Basel

Georges Vuillème
Graphik im Film

Im Pharos-Verlag
Basel

Schriftenreihe des
Gewerbemuseums
Basel

Antonio Hernandez
modern-modisch

Im Pharos-Verlag
Basel

Schriftenreihe des
Gewerbemuseums
Basel

Niklaus Stöcklin
Angewandte
Graphik

Im Pharos-Verlag
Basel

Schriftenreihe des
Gewerbemuseums
Basel

Georges Vuillème
Graphik im Film

Im Pharos-Verlag
Basel

**Schriftenreihe des
Gewerbemuseums
Basel**

**Antonio Hernandez
modern-modisch**

**Im Pharos-Verlag
Basel**

**Schriftenreihe des
Gewerbemuseums
Basel**

**Niklaus Stöcklin
Angewandte Grafik**

**Im Pharos-Verlag
Basel**

**Schriftenreihe des
Gewerbemuseums
Basel**

**Georges Vuillème
Grafik im Film**

**Im Pharos-Verlag
Basel**

Rombach & Co. GmbH
Verlag und Buchdruckerei
Rosastraße 9
Telefon 315 55-57

Geschäftspapiere, Privat-
drucksachen, Prospekte
Kataloge, Zeitschriften

Riegeler Bier
immer bevorzugt

Bollerer
Ihr Kleiderberater
Kaiser-Joseph-Straße
202-206
Eisenbahnstraße 1

festliche, modische,
elegante Kleidung

Pelz Hog
Bertoldstraße 48-50
am Theater
Parkplatz hinter dem Hause

anspruchsvolle Eleganz
schätzt immer Pelzwaren
von Pelz Hog

Badische Kommunale Landesbank Girozentrale
Öffentliche Bank und
Pfandbriefanstalt
Zweiganstalt
Freiburg im Breisgau
Fahnenbergplatz 1
Erledigung aller Bank-
geschäfte

Fernruf-Sammel-Nr. 3 18 11
Fernschreiber 0772 867

Foto Dietzgen	Kaiser-Joseph-Straße 232 Ruf 4 70 62 Foto-Handlung Foto-Atelier Agfa-Color-Labor Großes Kameralager
Tannenhof	Krönung eines festlichen Abends
Tapetenhaus Krausche	Talstraße 1 a, Ruf 3 2768 Tapeten, Stoffe, Teppiche, Linoleum, Stragula
Ruef-Kaffee	jetzt noch besser!
Kleiderhaus Müller	Freiburg—Emmendingen Schöne Stunden im festlichen Glanz — natürlich in gepflegter Kleidung von Kleiderhaus Müller
SSG Peter J. Hauser	Kaiser-Joseph-Straße 261 Telefon 3 2146 Papier- und Schreibwaren in großer Auswahl

Photo-Stober	Das große Photo-Kino- Fachgeschäft Voigtländer Perkeo 5 x 5 der formschöne, halb- automatische Dia-Projekter einschl. Kasette DM 132.—
Gasser & Hammer	Badens größtes Spezial- haus für Damenbekleidung wünscht Ihnen einige Stunden erholsamer Freude und Erbauung
Kaiser	Freiburg im Breisgau Herrenstraße 50-52 und Kaiser-Joseph-Str. 172-174 Wo man von guter Kleidung spricht, fällt stets der Name Kaiser
F. Scherer	Einrichtungshaus GmbH Freiburg im Breisgau Möbel, Orient-Teppiche Deutsche Teppiche Dekorationen Innenausbau
Ganter Bier	ausgezeichnet . . . Im Ausschank, Gaststätte Greif gegenüber dem Theater
E. Klingenfuß Nachfolger	Holzmarkt 10, Tel. 3 28 96 Ihr Spezialhaus für Krankenpflegeartikel Höhensonnen „Hanau" Alleinverkauf der Nieren- binde nach Dr. Gibaud

프라이부르크 시립극장의 프로그램 책자. 표지와 본문뿐만 아니라 광고까지도 일관되게 디자인했다. 광고는 더는 광고주가 기분 내키는 대로 집은 활자체로 만든 것을 마지못해 견뎌야 하는 필요악이 아니다. 광고 역시 전체적인 디자인 계획에 통합된다.

Quadrat
Bücher

Autoren

Andersch
Arnet
Elytis
Frisch
Gomringer
Hoboken
Marti
Turel

Illustratoren

Hunziker
Trumringer
Varlin

Quadrat
Bücher

오늘날 기업의 서식에는 특히 일관된 디자인이 필요하다. 범람하는 인쇄물 사이에서 기업의 인쇄물이 다른 인쇄물과 뚜렷이 구별될 수 있도록 상징 기호, 고유색, 활자체, 독자적인 구성 등이 서로 연결돼야 한다. 이 연결 요소는 명함, 레터헤드, 견적서, 청구서, 갖가지 봉투 등 모든 인쇄물에 변함없이 사용돼야 한다.

Quadrat
Bücher

Autoren	Andersch
	Arnet
	Elytis
	Frisch
	Gomringer
	Hoboken
	Marti
	Turel
Illustratoren	Hunziker
	Trumringer
	Varlin

일관된 디자인은 모든 요소의 배치에 적용할 수 있는 그리드
구조를 통해 가능하다. 9세기 초에 건축된 장크트 갈렌
수도원은 정사각형을 기본 단위로 전체 구역이 계획됐다.
이로 인해 건물의 각 부분은 다른 곳들과 서로 견고하고
실질적인 관계를 맺게 된다. 따라서 이 구역은 계획된 인상과
일관된 느낌을 주고 있다.

9개의 정사각형으로 나뉜 그리드에 다양한 크기와 위치를 굵은 선으로 표시했다. 오른쪽은 24개의 크기와 위치 변화를 조합한 예다. 각 그림은 전체 구조 안에서 조화를 이루도록 위치와 크기를 정했다.

46

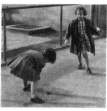

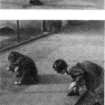
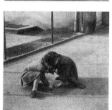

In den ersten heitern Vorfrühlingstagen kommt mit der Regelmäßigkeit eines Naturgeschehens im Jahresablauf das Spiel mit den «Gluggern», andernorts Marmeln genannt, auf die Straßen und Plätze unserer Stadt, um nach einigen Wochen wieder ebenso naturhaft zu verschwinden. Niemand macht dafür Propaganda, niemand trifft irgendwelche Anordnungen. Eines Tages ist das Spiel einfach da und wird von den Kindern mit ganzer Hingabe gespielt, wo es auch sei, wenn nur dazu ein kleines Loch vorhanden ist oder im Boden herausgegrübelt werden kann. Oder es wird in einer andern Art mit «botschen» fast wie ein verkleinertes Boccia- oder Boulespiel betrieben. Im «Gluggern» ist alles enthalten, was das Spiel charakterisiert: das Spontane, das freiwillige Mitmachen wann und solange es einem gefällt, der Wettstreit und das Risiko, der Spielraum und die strengen Spielregeln, die große Ernsthaftigkeit und schließlich die Möglichkeit, jederzeit aus dem Zauberkreis des Spiels hinauszutreten ins «normale Leben».

47

p.226-228:
9개의 정사각형 그리드를 기반으로 사진과 글을 구성한 책.
여기서 그리드는 다양한 양의 본문과, 크기 및 비율이
다른 사진을 같은 형태로 묶는 수단이다. 하지만 완성된
지면에서 그리드의 구조가 드러나서는 안 된다. 오히려
다양한 사진의 주제와 타이포그래피 뒤로 물러나야 한다.

90

Nirgends tritt die unbewußte Paradiesessehnsucht des Menschen stärker in Erscheinung als im Gartenbad. Er bewegt sich beinahe im Adamskostüm, läßt seine Haut an der Sonne rösten, um nicht mehr nackt, sondern gleichsam von der Natur angezogen zu scheinen, und fühlt sich ihr beim Sonnenbaden, Springen, Tauchen und Schwimmen näher als bei irgend einer andern Tätig- oder besser Untätigkeit; denn im Paradies gibt's keine Arbeit. Aber wie er sich das erste Paradies verdarb, so verdirbt er sich alle folgenden. Unsere Ströme, Flüsse, Bäche und Seen sind bald alle verschmutzt und ihre Ufer mit irgendetwas von irgendwem verbaut. Die vor wenigen Jahrzehnten noch vorhandenen natürlichen Badeparadiese werden immer seltener und auf ihren Rasenteppichen liegt, sich zur Qual, sozusagen Mensch an Mensch. So geht er hin und baut sich im Schweiße seines Angesichts neue Paradiese und filtriert sein Schmutzwasser, damit er wieder baden, springen, an der Sonne liegen und vielleicht gelegentlich auch darüber sinnen kann, warum die Stunden solch beinah paradiesischer Glückseligkeit mit immer größeren Aufwendungen erkauft werden müssen.

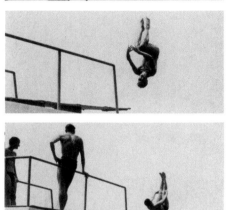

91

ander vertragen, jeder ihre Straße zuweisen. Man muß Verkehr, im heutigen Sinne des bloßen Transportierens gemeint, und Wohnen in Zukunft konsequent auseinander halten. Das mag im ersten Augenblick unmöglich erscheinen, ist es aber nicht, wie gerade einige Beispiele in Basel zeigen. Die in den einstigen geräumigen privaten Parkanlagen entstandenen Gruppen von Wohnhäusern, denen in zwei Fällen noch unterirdische Garagen angebaut wurden, sind an kleine Stichstraßen mit ganz ungefährlichem Zubringerverkehr angeschlossen und zur Hauptsache von Rasenflächen und alten Bäumen umgeben. Da, so scheint uns, könnte sich nach und nach wieder ein Verkehr der Menschen untereinander entwickeln mit seinem beglückenden Tun in kleinern und größern Gruppen. Auch wenn sich die Anwohner anfänglich noch fremd sind, so können sich doch die Kinder wieder in Ruhe und ungefährdet treffen, und über ihrem fröhlichen und auch ernsthaften Spiel, z. B. wenn sie das Theäterlen oder Musizieren versuchen, treten sich auch die Erwachsenen wieder näher. Alle Transporte um diese Häuser beschränken sich auf den Zubringerdienst, weil die Stichstraßen kein Durchfahren und kein schnelles auseinander halten. Man kann diese Räume im Freien wieder bewohnen, wie man einst auch die Straßen bewohnen konnte. Ob die Menschen von dieser Möglichkeit Gebrauch machen, ist ihre Sache. Die Kinder tun es sicher, sofern man ihnen nicht mit allerlei Geboten und Verboten im Wege steht.

Ähnliche Verhältnisse könnten sich auch in den neuen Quartieren auf dem Gellertfeld und am Rhein in Birsfelden entwickeln, nur sind dort den Räumen im Freien für die nächsten Jahrzehnte noch die raumbildende Kraft der alten Bäume. Aber auch sie haben dort Platz, um heranwachsen zu können, ohne daß man befürchten muß, der «Verkehr» verdränge sie, bevor sie auch nur dies im Jugendstadium hinausgewachsen sind, wie dies mit den einstigen Bäumen der Fall ist.

Die wenigen obenstehenden Andeutungen geben nur eine dürftige Antwort auf die Frage, wie die neuen Spielräume eigentlich beschaffen sein sollten. Ein erster Hinweis ist im Wort selbst enthalten. Es sollten vor allem Räume sein. Viele alte wohnlich und behaglich empfundene Straßen und Gassen wirken als Räume, während unsere neueren Straßen und Gassen Durchgänge sind, möglichst direkte Verbindungen zwischen zwei Punkten im städtischen Straßennetz. Wenn sie noch eine Raumwirkung haben, ist es diejenige eines langen Ganges, an den die Wohnhäuser aufgereiht sind, wie die Zimmer an einen Hotelgang. Das Hotel hat seine Halle und seine Gesellschaftsräume, das Wohnquartier aber meistens nichts, was die Begegnen und Verweilen der Bewohner außer Hauses dienen könnte.

Mit dem Querstellen der Wohnblöcke zur Straße könnte etwas gewonnen werden, wenn es in der Absicht geschähe, damit eigentliche Räume zu schaffen. Diese Absicht ist selten genug vorhanden. Der gesetzlich vorgeschriebene Gebäudeabstand läßt vor allem Zwischenräume entstehen, die vom Gärtner mit mehr

oder weniger Geschick «begrünt», mit Pflanzen dekoriert werden. Damit die Dekoration keinen Schaden nimmt, wird das Verlassen der Wege strengstens verboten. So entsteht ein Zerrbild des Wohnens im Grünen. Man lebt geistig und physisch eben in Zwischenräumen statt in wirklichen Räumen.

Auch die Mischbebauung eines Gebietes mit hohen und niedrigen, großen und kleinen Bauten gibt an sich noch keine Gewähr dafür, daß wirkliche Räume im Freien dabei entstehen, namentlich dann nicht, wenn die Gruppierung nach der Fliegerperspektive studiert wird. Man muß feststellen, ohne damit einen Vorwurf zu verbinden, daß es den Architekten noch nicht gelungen ist, mit den modernen Bauten so überzeugende offene Räume zu schaffen, wie das in früheren Zeiten der Fall war. Davon jedoch wird es auch abhängen, ob eine neue Stadt nur als Schlafstadt dahindöst oder ob sie von pulsierendem Leben erfüllt ist, ob die Elemente des Spielhaften und ohne entsprechende Spielräume nicht bestehen kann.

Wir haben uns sehr daran gewöhnt, daß das öffentliche Gebiet zwischen Wohnhäusern aus Fahrbahn, Trottoirs und Vorgärten besteht. Allein schon dieses Zerschneiden des Bodens in fünf Riemen zerstört jede Raumwirkung. In unsern alten Gassen und Plätzen, Nadelberg-Heuberg-Gemsberg-Leonhardskirchplatz-Münsterplatz, geht die Pflästerung durch bis an die Häuser ohne Materialunterschiede und Abstufungen. Die neuen Räume müßten auch wieder einen durchgehenden Boden erhalten. Er muß nicht unbedingt, aber er könnte grün sein als der unentbehrlichen Fahrbahnen könnten darein gelegt, bzw. gebaut werden, wie man einen Läufer durch einen Saal legt. Es gibt in Wattwil eine Wohnkolonie von Einfamilienhäusern, die in einem doppelten Ring um eine in der Mitte liegende Spielwiese angeordnet sind. Das durch den Gebäudeabstand gegebene Straßengebiet ist dort als durchgehende Wiese – wenn man Rasen sagt, erweckt man damit die falsche Vorstellung eines Zierrasens – angelegt worden, in dessen Mitte eine nur gut 3 Meter breite Fahrbahn mit Bitumenbelag in gleicher Ebene, ohne vorstehende Randsteine, den notwendigen Zubringerdienst ermöglicht. Die ebenso sparsam wie sorgfältig angeordnete Bepflanzung mit wenigen Bäumen, Büschen und kleinen Blütenstaudengruppen unterstützt die Raumwirkung dieses Straßengebietes aufs Beste. Es ist also möglich, vom Schema «Fahrbahn und Trottoir» abzugehen, aber die Voraussetzung dafür ist das Auseinanderhalten von Wohnen und Fahrverkehr. Wo dieser zur untergeordneten Funktion wird, kann man auch die dafür notwendigen Bauwerke entsprechend beschränken.

Nun ist das Wattwiler Beispiel noch in einer weiteren Hinsicht beachtenswert, nämlich in der einfachen Klarheit der offenen Räume.

Aus der Art, wie die vorhin erwähnten grünen Zwischenräume bepflanzt worden sind, spricht oft die Verlegenheit aller Beteiligten, Bauherrschaft, Architekt und Gärtner, vor dem Problem, was eben mit diesen Flächen geschehen soll – und dann einigt man sich aufs Dekorieren. Treten aber an die Stelle solcher Zufälligkeiten bewußt konzipierte Räume, so verliert auch das Dekorieren

28

207

Ein großer Anreiz zum Spiel liegt in allen technischen Dingen, die man aus sich selbst heraus zur Aktion bringen kann. Gewährt schon ihre Herstellung allerlei Schöpferfreuden, so fühlt man sich im Spiel mit den kleinen Wunderdingen der Technik in einer andern Welt, sei es, daß man an den Schaltknöpfen einer Modelleisenbahn für Stunden zum Lokomotivführer, Bahnhofvorstand und Fahrplanchef in einem wird, sei es, daß man den Schleier um das Geheimnis des Fliegens ein wenig lüften kann. Hat das Spiel die Technik erobert oder die Technik den spielenden Menschen? Wahrscheinlich sind beide im Bereich des Spieles wie sonst im Leben wechselweise Sieger und Besiegte.

60

61

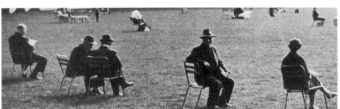

Ein Spiel der Natur mit Licht und Schatten, mit Formen und Farben bei den mit ihrem hellen Grün in der Sonne leuchtenden Sumpfzypressen (Taxodium distichum) an den Weihern in den «Langen Erlen».

104

Es ist etwas Eigenartiges um die Menschen im Park. Sie kommen oft zu vielen Hunderten, sitzen mit sichtlichem Behagen wenn's frisch ist in der Sonne, wenn's recht heiß ist im Schatten, einzeln, zu zweit, in Familien- oder Freundeskreis zusammen in der wohligen Atmosphäre, die von den vielen ähnlich gestimmten Menschen ausgeht. Aber es ist bis jetzt aus den Vielen noch nie eine Masse geworden, kaum jemand gibt sich selbst auf. Ihr Abstand untereinander ist ein Spannungszustand zwischen den Polen des Individuums und der Gesellschaft, zwischen Alleinsein und Zusammensein, den hier jeder genau nach seinem Bedürfnis und nach seiner Lust einregulieren kann. Dadurch wird der Park, sofern er nicht zu geschäftlicher und politischer Reklame mißbraucht wird, was bei uns glücklicherweise nicht der Fall ist, zu einem Faktor geistiger und seelischer Gesundheit der Stadtbevölkerung.

105

변형

변형은 바뀜, 즉 활발한 변화를 말하며, 지속 또는 불변의 반대개념이다.
음악에서 변형(변주곡)은 음악적 발상이 바뀌는 것, 주제나 평균값이 변화함을 뜻한다.
변형은 중심 주제를 강조하고 그 주제를 가능한 한 다양하게 변화시키는 능력이다.

오른쪽 페이지는 '점과 선'이라는 주제의 변형이다. 이들 36가지 변형은
무한에 가까운 방법 중 극히 일부일 뿐이다. 이 방법을 응용해서 새로운 주제의 변형을
구성해 볼 수도 있다. 예를 들어, 두 점과 한 선, 한 점과 두 선, 굵기가 같은 세 선,
크기가 같은 세 점, 크기가 다른 세 점, 한 원과 한 점, 한 원과 한 선, 굵기가 다른 세 선,
크기와 굵기가 다른 세 글자 등이다. 엄격히 제한한 각 주제의 범위 안에서
수백 가지의 방법을 만들어내는 것이 이 연습의 목적이다. 미리 인쇄한 정사각형의
종이에 다양한 생각을 스케치하듯 기록하는 것을 권한다. 이런 기본적인 연습은
타이포그래퍼에게 주어진 주제를 항상 새롭게 보고 다른 관점에서 접근하는 능력과
융통성을 키우는 훈련이 된다.

오늘날의 인쇄물에는 다양한 변형이 요구되고 있다. 예를 들어 정해진 문구가 반복되는
신문광고를 다양한 구성으로 바꿔 실을 수 있다. 독자가 읽는 내용은 비록 같아도
계속 바뀌는 형태는 관심을 끌 새로운 자극제가 된다. 이처럼 고정된 기본 주제를 변형하는
방법은 소책자와 잡지의 표지, 포스터, 포장 디자인, 기업 서식, 시리즈 출판물의 표지
등에도 활용할 수 있다.

타이포그래퍼는 다음 3가지의 변형 방법을 알아야 한다. 우선 글이 바뀌지 않을 때
구성이나 활자체, 색에 변화를 주는 것이며, 다음은 구성과 활자체, 색이 바뀌지 않을 때
글에 변화를 주는 것이다. 마지막은 모든 요소에 변화를 주는 것인데, 이때 기본 주제가
무엇인지 항상 알 수 있도록 주의를 기울여야 한다.

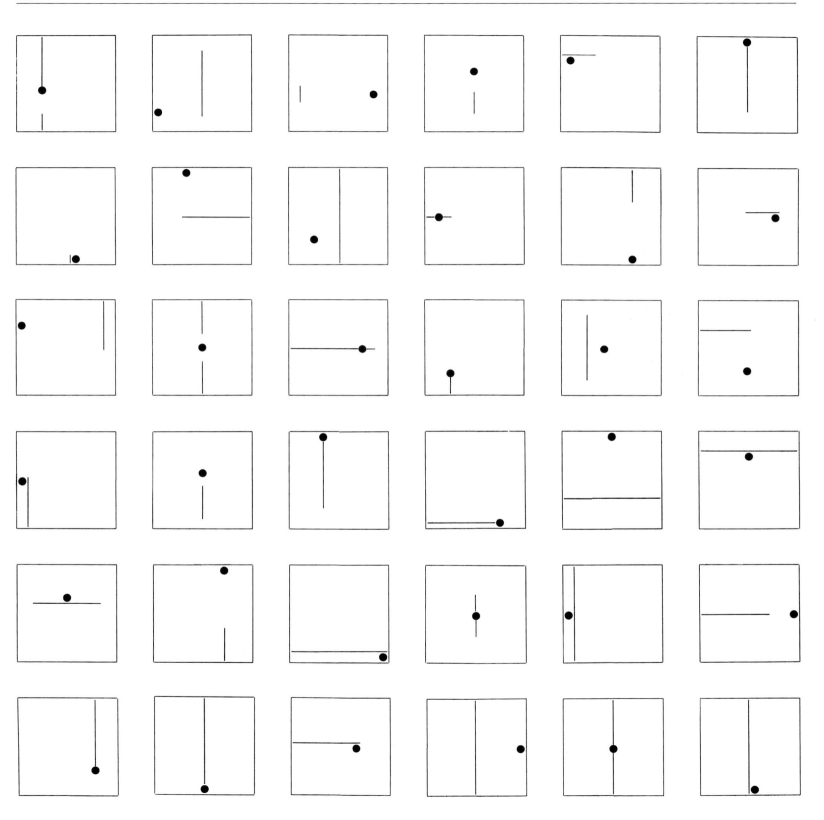

Verwenden
Sie das
Qualitätspapier
Hard-Mill
Feldmann, Dutli & Co. Zürich

Verwenden
Sie das
Qualitätspapier Hard-Mill

Feldmann

Dutli & Co.

Zürich

Hard

Mill Verwenden Sie
das
Qualitätspapier
Hard-Mill
Feldmann
Dutli & Co. Zürich

Verwenden Sie das

Qualitätspapier

Feldmann,
Dutli & Co.
Zürich Hard-Mill

Verwenden Sie

das Qualitätspapier Hard-Mill
Feldmann
Dutli & Co.
Zürich

Feldmann
Dutli & Co. Zürich

Verwenden

Sie

das Qualitätspapier
Hard-Mill

Verwenden Sie
das
Qualitätspapier

Hard-Mill

Feldmann
Dutli & Co. Zürich

Verwenden Sie
das Qualitätspapier Hard - Mill
Feldmann,
Dutli & Co.
Zürich

Verwenden Sie
das
Qualitätspapier
Hard-Mill
Feldmann
Dutli & Co. Zürich

Verwenden Sie
das Qualitätspapier Hard-Mill

Feldmann Dutli & Co. Zürich

Verwenden Sie
das Qualitätspapier Hard - Mill

Feldmann,

Dutli & Co.

Zürich

Verwenden

Sie das

Qualitätspapier

Hard-Mill

Feldmann Dutli & Co.

Zürich

Verwenden Feldmann
Sie das Dutli & Co.
Qualitätspapier Zürich
Hard-Mill

Verwenden

Sie das

Qualitätspapier

Hard-Mill Feldmann,
 Dutli & Co.
 Zürich

Verwenden Sie
das Qualitätspapier Hard-Mill

Feldmann Dutli & Co. Zürich

Verwenden Sie
das Qualitätspapier Hard - Mill
Feldmann, Dutli & Co. Zürich

Verwenden Sie

das
Qualitätspapier
Hard-Mill

Feldmann
Dutli & Co.
Zürich

Verwenden Sie
 das
 Qualitätspapier
 Hard-Mill

 Feldmann
 Dutli & Co.
 Zürich

```
FEHLER    FHELRE    FLEEHR    FELERH    FREELH    HFELRE
FHELER    FHRELE    FLERHE    FEHLRE    FREHLE    HFRELE
FLEHER    FHREEL    FLREHE    FEHREL    FRLEHE    HFREEL
FEEHLR    FHLREE    FLHREE    FEHELR    FRHELE    HFLREE
FRELEH    FHEELR    FLREEH    FEHRLE    FRHEEL    HFEELR

FEELHR    EFLERH    EEHFLR    ERELFH    EELRHF    REEFLH
FEELRH    EFHLRE    EEHFRL    EREHLF    EEFLHR    REEFHL
FELERH    EFHREL    LEEFRH    EREHFL    REEHLF    EREFLH
FEEHRL    EFHELR    LEEFHR    EEHRFL    REELFH    EREFHL
FEERLH    EFHRLE    HEELFR    EEHLFR    REELHF    ERELHF

ERHLFE    EHRLFE    EEFHLR    EELFHR    EHFLRE    EFLEHR
LREHFE    RHELEF    EEFLRH    EELHRF    RHFELE    EFLRHE
RELHFE    HEELFR    EEFRLH    EELFRH    RHFEEL    RFLEHE
ELREFH    REEHFL    EEFRHL    EELHFR    LHFREE    HFLREE
RLHEFE    EEHRFL    EEFHRL    EELRFH    EHFELR    RFLEEH

EFRELH    LEFERH    HLERFE    HLEEFR    EHLERF    RHLEFE
EFRHLE    HEFLRE    LEREFH    ELHEFR    HELERF    HRLEFE
LFRHEE    HEFREL    ERFEHL    EHELFR    LEHERF    HRELFE
HFRLEE    HEFELR    RFEHLE    ELEHFR    EEHLRF    LRHEFE
HRFEEL    HEFRLE    LERHEF    LEEHFR    RELEHF    HLREFE

HLEERF    ERLEFH    RHEEFL    HRELFE    HRELEF    RFEELH
ELHERF    ELERFH    EHREFL    ERLHFE    ERLHEF    RFEHLE
EHELRF    LEERFH    EHERFL    LERHFE    LERHEF    RFLEHE
ELEHRF    EERLFH    EERHFL    RLEHFE    RLEHEF    RFHELE
LEEHRF    RLEEFH    HEERFL    ELRHFE    ELRHEF    RFHEEL

LFEEHR    EFELHR    EFLEHR    LEFERH    EFRELH    EHFLRE
LFERHE    EFELRH    EFLRHE    HEFLRE    EFRHLE    RHFELE
LFREHE    EFLERH    RFLEHE    HEFREL    LFRHEE    RHFEEL
LFHREE    EFEHRL    HFLREE    HEFELR    HFRLEE    LHFREE
LFREEH    EFERLH    RFLEEH    HEFRLE    HRFEEL    EHFELR
```

왼쪽 페이지: 'FEHLER(오류)'라는 낱말로 만들어진
180가지의 변형. 알파벳 6글자가 모두 다른 순서로 정렬돼
있다. 이 예시는 가변 요소가 얼마나 다양하게 바뀔 수
있는지 보여준다.

오른쪽: 'schwager'라는 낱말이 첫 번째 예에서는
규칙적인 간격으로 떨어져 있지만, 그 외의 예에서는
다양하게 변화한다. 이것은 손으로 조판하는 공방을 위한
것으로, 앞선 변형은 손조판의 자유자재함을 상징한다.

typographischemonatsblätter
typographischemonatsblätter
typographischemonatsblätter
typographischemonatsblätter
typographische monatsblätter
typographische monatsblätter
typographische monatsblätter
typographische monatsblätter
typographische monatsblätter
typographische monatsblätter
typographische monatsblätter
typographische monatsblätter
typographische monatsblätter
typographische monatsblätter
typographische monatsblätter
typographischemonatsblätter

typographische monatsblätter
typographische monatsblätter
typographische monatsblätter
typographische monatsblätter
typographische monatsblätter
typographische monatsblätter

typographischemonatsblätter
typographische monatsblätter
typographische monatsblätter
typographische monatsblätter
typographische monatsblätter
typographische monatsblätter
typographische monatsblätter
typographische monatsblätter
typographische monatsblätter
typographische monatsblätter
typographische monatsblätter
typographische monatsblätter
typographische monatsblätter

typographischemonatsblätter
typographische monatsblätter
typographische monatsblätter
typographische monatsblätter
typographische monatsblätter
typographische monatsblätter
typographische monatsblätter

revue suisse de l'imprimerie

revue suisse de l'imprimerie
revue suisse de l'imprimerie
revue suisse de l'imprimerie
revue suisse de l'imprimerie
revue suisse de l'imprimerie
revue suisse de l'imprimerie
revue suisse de l'imprimerie
revue suisse de l'imprimerie
revue suisse de l'imprimerie
revue suisse de l'imprimerie
revue suisse de l'imprimerie
revue suisse de l'imprimerie
revue suisse de l'imprimerie
revue suisse de l'imprimerie
revue suisse de l'imprimerie
revue suisse de l'imprimerie
revue suisse de l'imprimerie
revue suisse de l'imprimerie
revue suisse de l'imprimerie
revue suisse de l'imprimerie

revue suisse de l'imprimerie revue suisse de l'imprimerie revue sui
revue suisse de l'imprimerie revue suisse de l'imprimerie revue suisse
revue suisse de l'imprimerie revue suisse de l'imprimerie revue suisse
revue suisse de l'imprimerie revue suisse de l'imprimerie revue suisse

타이포그래피 잡지의 표지. 주어진 주제가 활자체와
그 묶음의 배치에서 변형되고 있다. 기본 주제는
잘 유지되고 있다.

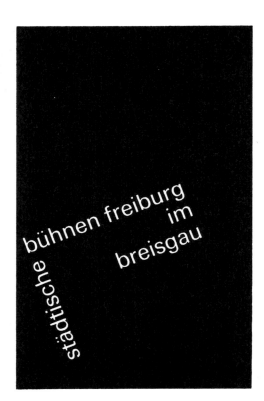
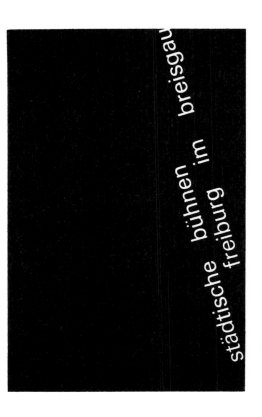

프라이부르크 시립극장 공연 프로그램의 표제지.
같은 활자체를 사용하고 크기를 통일하면서 글줄의 배치만
변형했다. 글줄이 사선으로 배치된 구조가 시리즈 전체에
일관돼 있다.

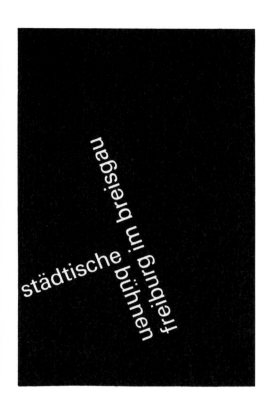

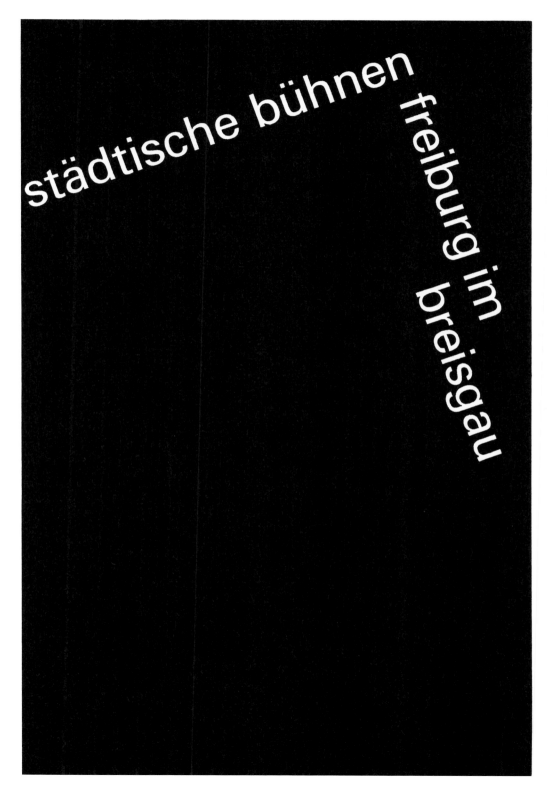

'TEXTIL'이라는 낱말의 순서를 바꾸지 않고 전개한 패턴.
총 50개의 패턴 중 10개의 예를 소개했다. 이 연습의 목적은
주어진 소재를 항상 새로운 조합으로 구성하는 능력을
키우는 데 있다.

Typographische Monatsblätter · Schweizer Graphische Mitteilungen · Revue suisse de l'Imprimerie
Nr 1
Januar Janvier 1963 82 Jahrgang

Typographische Monatsblätter · Schweizer Graphische Mitteilungen · Revue suisse de l'Imprimerie
Nr 2
Februar Février 1963 82 Jahrgang

타이포그래피 잡지의 표지. 첫 번째 예에 나타난
타이포그래피와 면의 분할은 시리즈 전체에서 일관된다.
선들이 교차하면서 검은색 면에 흰 정사각형의
격자 패턴이 생겨나고, 선의 굵기에 따라 6번째 표지와 같은
밝은 회색으로까지 이른다.

움직임

'우리는 형태가 아니라 기능을 원한다'는 파울 클레의 요구는 타이포그래피에서
충족된다. 사실 A, H, M, O, T와 같은 일부 글자는 움직임이 없는 정적인 형태지만,
대부분 글자는 B, C, D, E, F, K, L와 같이 왼쪽에서 오른쪽으로 향하는 움직임이 있다.
글자가 모여 글줄이 되면 정적인 글자도 읽는 방향을 따라 움직인다. 처음에는
왼쪽에서 오른쪽으로, 그다음에는 시선이 글줄의 처음으로 다시 옮겨 가면서
오른쪽에서 왼쪽으로, 그다음에는 글줄이 추가되면서 위에서 아래로 움직인다.
타이포그래피는 읽는 과정과 뗄 수 없다. 즉, 정적인 타이포그래피란 있을 수 없다.

파울 클레는 『창조적인 고백 Schöpferische Konfession』에서 고대인과 현대인의
움직임에 대한 관점을 비교하고 있다. "고대의 뱃사람들은 항해 자체를 즐겼고
작은 배의 구조에도 진심으로 편안함을 느낀 것 같다. 이것이 고대인이 사물을 묘사하는
방식이었다. 그리고 이제 현대인이 배의 갑판을 걸으면서 무엇을 경험하는지 보자.
(1) 자신의 움직임, (2) 이와 반대로 움직일 수도 있는 배의 움직임, (3) 물이 흐르는
방향과 속도, (4) 지구의 자전과 공전, (5) 그 운동의 궤도, (6) 지구 주위를 도는
달과 별들의 궤도다."

타이포그래피는 가장 단순한 형태에서도 이런 현대적 감각을 섬세하게 드러낸다.
그리고 타이포그래피의 재료와 활자에 따라 움직임의 세부 단계를 표현할 수많은
방법이 있다. 움직임은 다음과 같은 요소로 구체화된다. 크기의 증감, 뭉친 요소를 흩는
것과 흩어진 요소를 모으는 것, 편심 운동과 동심 운동, 상하 움직임, 좌우 움직임,
안에서 밖으로의 움직임과 그 반대, 대각선 또는 각도에 따른 움직임 등이 있다.
각각의 움직임은 지면상에서 전체적으로 포착되기도 하고, 개별로 포착되기도 하며,
시간적 연속성에 따라 배열할 수도 있다. 이와 같은 연습은 움직임의 단계들이
알맞은 속도로 연속되는 타이포그래피적 영상으로 이어진다.

이런 작품은 실험과 연습의 단계에 머물 필요가 없다. 교통, 영화, 회의 프로그램,
일, 주, 월의 흐름을 보여주는 달력, 동시에 또는 주기적으로 노출되는 광고 시리즈 등
주제 표현에 움직임이 필요한 어떤 곳이든 응용할 수 있다.

우선 오른쪽과 같이 단순한 선으로 된 연습부터 시작해 보는 것이 좋다. 기하학적
기본 도형과 활자 연습은 그다음에 이루어져야 한다. 움직임 단계에 대해 생각하는 것은
평면과 공간에서 움직임 감각을 단련하는 훈련으로서 우리 시대의 창조적인 작업에
필수적이다.

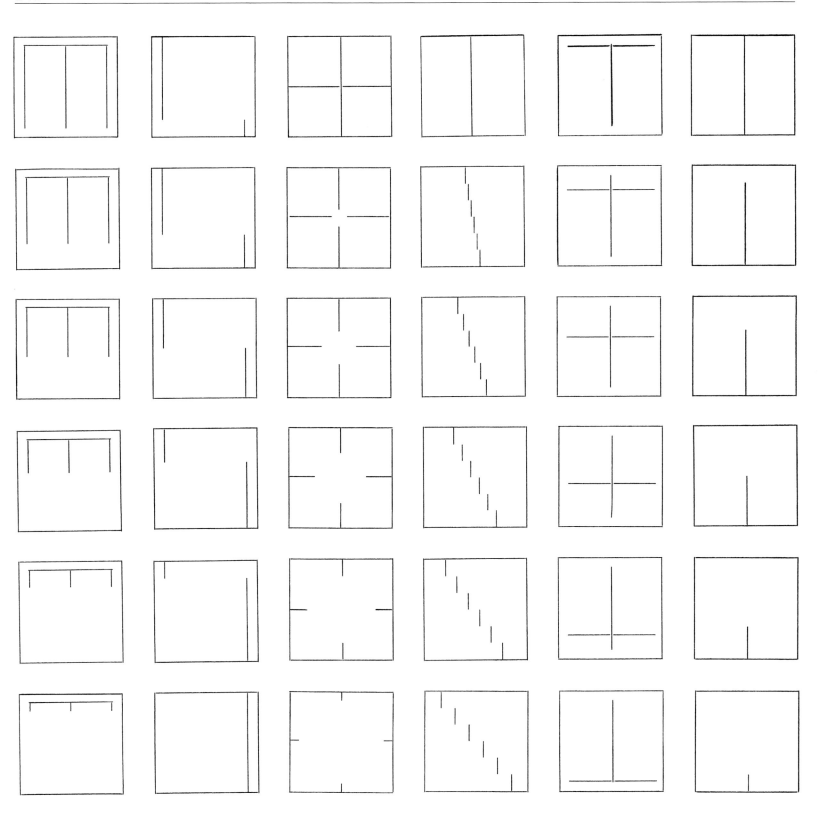

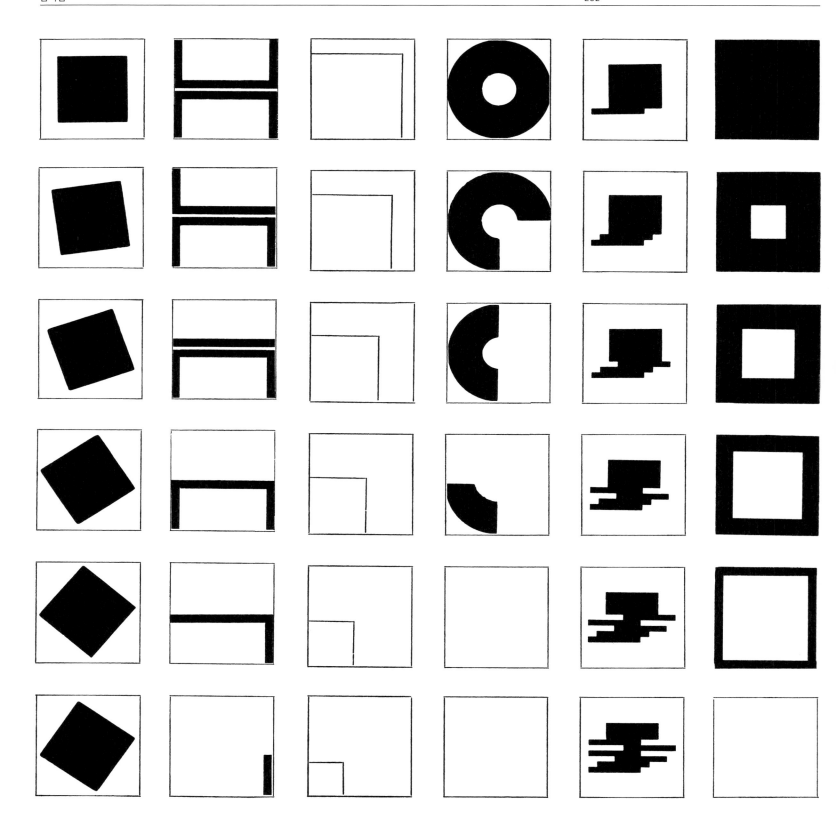

포스터. 단순한 글줄만으로도 움직임을 펼치기에 충분하다.
이 포스터는 왼쪽에서 오른쪽, 위에서 아래로 읽히다가
마지막 문단에서 다시 시작 위치(왼쪽 끝)로 돌아온다.
본문의 배열이 정적이지 않고 움직임을 의도해 구성했다.

sektion
basel
der gesellschaft
schweizer
maler
bildhauer
und
architekten
kunsthalle basel
8.mai bis
13.juni

JAZZ
JAZZ
JAZZ
JAZZ
JAZZ
JAZZ
JAZZ
JAZZ
JAZZ
JAZZ
JAZZ
JAZZ
JAZZ
JAZZ
JAZZ
JAZZ
JAZZ
JAZZ
JAZZ
JAZZ
JAZZ
JAZZ
JAZZ
JAZZ
JAZZ
JAZZ
JAZZ
JAZZ
JAZZ
JAZZ
JAZZ
JAZZ
JAZZ
JAZZ
JAZZ

JAZZ
JAZZ
JAZZ
JAZZ
JAZZ
JAZZ
JAZZ
JAZZ
JAZZ
JAZZ
JAZZ
JAZZ
JAZZ
JAZZ
JAZZ
JAZZ
JAZZ
JAZZ
JAZZ
JAZZ
JAZZ
JAZZ
JAZZ
JAZZ
JAZZ

JAZZ
JAZZ
JAZZ
JAZZ
JAZZ
JAZZ
JAZZ
JAZZ
JAZZ
JAZZ
JAZZ
JAZZ
JAZZ
JAZZ
JAZZ
JAZZ
JAZZ
JAZZ
JAZZ
JAZZ
JAZZ
JAZZ
JAZZ
JAZZ
JAZZ
JAZZ
JAZZ
JAZZ
JAZZ
JAZZ
JAZZ
JAZZ
JAZZ
JAZZ
JAZZ

수학여행 일정표. 본문의 좁은 단이 눈을 위에서 아래로
이끌고 굵고 힘찬 도형이 왼쪽에서 오른쪽으로 구르듯
진행된다. 수직과 수평의 움직임이 교차하는데,
일정의 마지막까지의 진행을 분명하게 보여주기 위해
수평 움직임을 우세하게 했다.

Freitag, 1. Juli

22 Uhr: Besammlung der
Teilnehmer im Wartsaal
2. Klasse Basel SBB.
Pass- und Zollkontrolle.
23.15 Uhr: Abfahrt Basel
über Boulogne-Folkestone-
London.

Samstag, 2. Juli

ca. 15 Uhr: Ankunft im
Victoriabahnhof London.
U-Bahn-Station Victoria,
grüne Linie Charing-Cross,
umsteigen in die Linie
nach Euston-Station.
Bezug der Quartiere,
1, Tavistock Square, London.

Abends Piccadilly Circus.
Besichtigung und Erleben
des Verkehrs.
Nachtessen im Chinese
Restaurant, eventuell in der
Meer Maid.

Sonntag, 3. Juli

Fahrt mit Untergrundbahn
nach Westminster.
Westminster Bridge,
Westminster Abbey.
Residenz des Premiers
in Downing Street Nr. 10
Fahrt auf der Themse.
Abfahrt der Boote
am Westminster Pier.
Flussaufwärts nach
Kew Gardens und nach
Hampton Court.
Flussabwärts nach
Greenwich (Observatorium)
und Tower (Festung).
Tower Bridge und Hafen
Rückweg zu Fuss nach
Buckingham Palace und
Hyde Park, öffentliche
Redner. Baden.
Besichtigung
der St. Paul's Cathedral.

Montag, 4. Juli

Besuch des British Museum,
Untergrundbahn
Station Russell Square.

Dienstag, 5. Juli

Besuch bei der Monotype
Corporation in Salfords.
Abends Besichtigung der
Times für Tagesschüler.

Mittwoch, 6. Juli

Besichtigung der Ipex
im Olympia.

Donnerstag, 7. Juli

Besuch der Grossdruckerei
The Sun Printers Work.
Besuch der National Gallery,
Untergrund Trafalgar.

Freitag, 8. Juli

Ipex oder Besuch der
Farbenfabrik Winston.
Abends Besichtigung der
Times durch die übrigen
Teilnehmer.

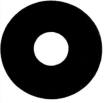

Samstag, 9. Juli

Besichtigung des Big Ben,
des Parlamentsgebäudes
und der St. Paul's Cathedral.
14 Uhr: Abfahrt Victoria
Station.

Sonntag, 10. Juli

7.25 Uhr: Ankunft Basel.

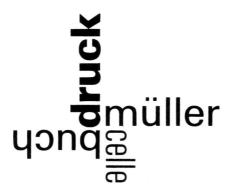

위쪽 : 글자로 구성한 인쇄 회사의 상표. 회전운동에 기반해
배열돼 있다.

오른쪽 페이지 : 음반 재킷. 글자가 중심을 향해
동심원 모양으로 회전운동을 그린다. 글자가 점차 작아지면서
깊이의 효과가 생긴다.

the dave brubeck quartet

philips

concert

pl

campus

0908

a jazz goes to college

the dave brubeck quartet

philips pl 0908

concert

a campus

a jazz goes to college

the dave brubeck quartet

philips pl 0908

concert

a campus

a jazz goes to college

글자와 그림

동아시아 예술에서는 글자와 그림이 하나로 인식된다. 왜냐하면 그림이 곧 글자고 글자가 곧 그림이기 때문이다. 그림을 그리는 붓질과 목판화에 쓰이는 나무용 조각칼은 그림과 글자의 형태를 결정한다. 한편 서양 문명에서는 이런 그림과 글자의 통일성이 낯설기 때문에 둘의 조화를 이루기 어렵다. 중세 그림 작품에서는 펜이나 조각칼에 그림과 문자를 조화시키는 효과가 발휘되고 있었다. 하지만 기계화가 진행되면서 글자와 그림에는 각기 다른 기술 공정이 필요해졌다. 쇠를 깎고 납으로 주조하는 인쇄활자를 그림과 일치시키는 것은 아주 어려운 일이다. 하지만 그림과 타이포그래피가 조합돼 쓰이는 일이 잦아지고 있기 때문에 이 관계에 더 큰 관심을 쏟아야 한다.

인쇄활자와 그림이 조화를 이루는 방법에는 2가지 다른 접근법이 있다. 하나는 글자와 그림 사이에 가능한 한 가까운 연결점을 찾는 것이고, 다른 하나는 둘 사이의 대비점을 찾는 것이다. 이 두 방법을 섞는 것은 피해야 한다. 오른쪽 페이지의 1열은 비슷한 형태를 결합한 예이고, 2열은 대비의 법칙에 따라 구성한 것이다.

1열:

1-3 그림과 활자의 선 굵기가 일치한다. 그림을 활자의 획 굵기에 맞춰 비슷한 굵기의 선으로 그리거나 그림에 맞는 적당한 활자를 골라 조합할 수도 있다.

4 그림의 구조와 조판의 구조를 최대한 가깝게 맞춘 것.

5 타이포그래피와 그림 내용과의 연결. 그림의 밝은 수평선이 타이포그래피 배열에 맞춰져 있다.

2열:

6 강렬한 그림과 섬세한 활자의 대비.

7 가늘고 밝은 그림과 크고 굵은 활자의 대비.

8 흐릿하고 불분명한 그림과 정확한 활자의 대비. 두 요소의 대립이 서로를 돋보이게 한다.

1

2

 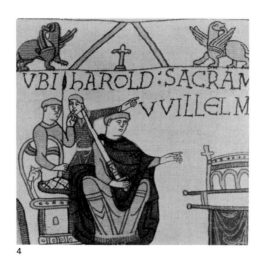

3

4

5

다양한 시대와 문화에서 볼 수 있는 글자와 그림의 조화.
글자와 그림이 형태적으로 연결되고 같은 제작 기술
(목판, 상아조각, 석판 세공, 리넨 자수, 석판인쇄)을
사용함으로써 둘이 융합됐다.

1 목판인쇄본 『요한의 묵시록』, 15세기.
2 룬 문자판, 상아, 700년경.
3 마야 문명의 부조, 야슈칠란 유적, 과테말라, 681년.
4 바이유의 테피스트리, 12세기.
5 「라 르뷔 블랑슈」 포스터, 피에르 보나르, 1894년.

이 작품의 예술가는 글과 그림이 최대한 조화를 이루도록
디자인했다. 글씨와 여백에 그려진 그림은 깃털 펜과
석판화용 잉크를 사용했다.

파블로 피카소의 루이스 데 공고라 『스무 편의 시』를 위한
석판화, 파리, 1948년.

붓으로 그려진 상징 기호와 본문의 글자가 의도적인 대비를
이룬다. 어두운 기호와 밝은 타이포그래피, 즉흥적으로
그려진 기호와 기술적으로 정교하게 주조·각인된 활자체,
신비로운 원초성과 문명화된 세련미 등 다양한 대비 효과를
볼 수 있다.

호안 미로의 트리스탕 차라 시집『독백』을 위한 석판인쇄,
파리, 1950년.

photographie

photographie

망점 평면(망점 처리된 사진)과 대비되는 인쇄활자.
섬세한 망점 스크린이 굵은(면적인) 인쇄 글자와 대비를
이룬다. 즉, 뭉친 면과 확산된 면의 대비다. 반면
입자가 거친 스크린은 활자와 형태적으로 잘 결합한다.

첫 번째 예에서는 대비의 효과가 뚜렷하지만, 두 번째에서는
약해지고, 세 번째 예(오른쪽)에서는 타이포그래피가
망점과 어우러지고 있다.

photographie

포스터. 글자와 망점 처리된 사진의 대비. 크기 균형이
극단적이다. 큰 글자가 압도하고 사진은 이면에 묻히고 있다.
이 포스터는 뭉친 면(Z)과 확산된 면(사진)의 대비를
바탕으로 구성돼 있다.

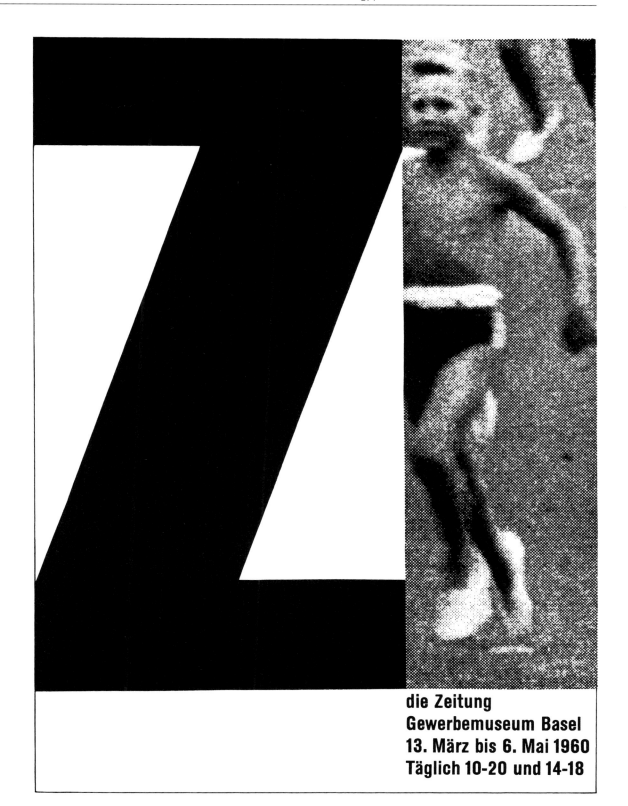

die Zeitung
Gewerbemuseum Basel
13. März bis 6. Mai 1960
Täglich 10-20 und 14-18

Brägleti und Läberli

Wie jede Bruefsma, wo e schwär's Tageswärgg vollbringe mueß, miehn au d'Lyt vom Spiel e währschafts z'Morge-n-ässe ha, drmit si dä sträng, lang Dag guet iberstehn und aß si vor allem e «guete Bode» hänn.

Wenn's au geschter z'Nacht fascht Morge worde isch, bis die Manne d'Bettwärmi gfunde hänn, well si d'Goschtym, d'Fahne und dr ganz ibrig Zauber fir dr Glaibasler-Ehredag hänn miesse richte, so hänn si am Morge vom Vogel-Gryff-Dag erscht rächt kai Zyt, zem ebbe länger z'Schloofe; im Gegedail!

Scho zwische halber achti und achti träffe sich die zwanzig Ma vom Spiel im verplätzte, dunggle Wachtlokal vom baufällige «Kaffi-Spitz» und wäxle ihri feschtlige dunggle Glaider, wo si erscht z'Obe wieder aleege, mit ihr'ne zuegwiesene Goschtym, wo scheen – fascht in militärischer Ordnig – am Kleiderräche hänge. Dr alt, schwarz Yse-Oofe in dr Egge speyt Gluete, aß me's in der näggschte Neechi unmeeglig ushalte ka, drfir zaige d'Grälleliwasser-Fläsche dusse uff dr Fänschtersimse obe-n-uff e dinni Ysflächi; e Zaiche, aß-es dusse grimmig kalt isch.

Inzwische hett d'Mamme Stamm, wo syt iber zwanzig Johr ushilfswys am Gryffemähli serviere duet, dr Tisch fir's Spiel wyß deggt und d'Täller samt Bschtegg uffg'leggt und drzue e gueti Batterie vo Fläsche mit «Wyßem» und «Rotem» ufftrait. Und wenn die gueti Frau gseht, aß dr Letscht syni Herkules-Hoseträger yknepft hett, drno waiblet si in d'Spitz-Kuchi und kunnt gly druff-abe mit zwai dampfende, guetgfillte Platte z'rugg, woby si ihre traditionelle Schlachtruef «Achtig haiß!» verkindet. Und drno sitze die goschtymierte Manne, nämlig die vier Ueli, dr Lai, dr Wild-Ma, dr Vogel Gryff, die drey Drummler und Bannerherre, die zwai Kanonier, dr Spielchef, wo in fyrligem Schwarz erschynt, mit e paar spezielle Gäscht an dr grooße Tafele und ässe richtig z'Morge: Brägleti und Läberli! Die fättige, bräglete Härdepfel und die ebbis suure Läberli gänn e zimpftige Bode und biege in medizinischer Hischt fir dä sträng Dag mit däne zahlryche Yladige und verschiedenschte Menus im allerbeschte Sinn vor. Drzue stooßt me mit eme Glas «Wyße» oder «Rote» a und winscht sich gegesytig e luschtige, troggene und baimige Vogel Gryff!

's Wort «Läberli» hett aber bym Spiel vo de Drey Ehrezaiche vor wenige Johr no e bsunderi Bidyttig griegt und die glai Episode gheert halt in Gott'snamme au in das Kapitel!

Mir hänn im Spiel e Kolleg ka, wo aifach vo Giburt uff e bitzeli e Gytzgnäbber gsi isch, – was er im Spiel fir e Rolle ka hett, isch do ganz näbesächlig! Nit aß är ebbe us-ere arme Familie gsi wär, jä nai, im Gegedail! Är hett e ganz e gueti Partie gmacht und uff d'Hochzyt vo sym Schwiegervatter e nätt's Aifamiliehysli gschänggt bikoh. Vermuetlig hett dr Storch vor rund ebbe vierzig Johr säll Buschi mitsamt em Gytz in d'Zaine gleggt, denn wär en kennt hett, hett gwißt, wie sehr dä Ma dr Santim spalte duet.

왼쪽 페이지: 삽화가 있는 책의 낱쪽. 그림의 구조와
타이포그래피 구조가 조화를 이루고 있다. 그림의 가는 선과
활자 획의 굵기가 잘 맞다.

오른쪽: 카탈로그 표지. 타이포그래피가 알두스 마누티우스의
고판본 발췌 부분과 조합돼 균형 있게 구성됐다.
인장과 본문을 관통하는 가운데 축이 그대로 위아래의
글줄에도 이어져 강조되고 있다.

이 책은 어느 용기 있는 자의 천명闡明이자 그가 우리 시대에 남긴 유산이다.

2차 세계대전 후, 거의 모든 응용 예술 분야에서 아직 시대에 부응하는 새로운 변화의
싹이 보이지 않던 시기가 있었다. 에밀 루더는 예로부터 내려온 타이포그래피의
관습적인 규칙을 뒤엎고 현대라는 시대에 맞는 새로운 규칙을 확립한 개척자 중 하나다.

초판이 나온 지 20여 년이 지나 이 책은 네 번째 판에 이르렀다. 이는 이 책이
근본적으로 새로운 교과서임을 증명한다. 이 책은 여러 세대 동안 타이포그래퍼와
그래픽 디자이너 양성에 이바지했으며, 앞으로도 그러할 것이다.

에밀 루더에게 여백은 단순히 글이나 장식을 위한 생명력 없는 종이 바탕이 아니었다.
그의 손을 거치면 소극적으로 남겨졌던 배경이 본질적인 핵심 공간으로 변모한다.
이곳의 모든 타이포그래피 작업은 흑과 백이 서로 어우러지는 그림으로 다시 탄생한다.
그 공간에는 깊이가 나타나며, 우리 눈은 선이나 나란히 정리된 요소를 통해
3차원 효과를 인지한다.

활자, 낱말, 문단은 완벽하게 읽을 수 있는 요소로 자리 잡는 동시에 종이를
무대로 움직이는 배우가 된다. 활자로 디자인하는 것, 즉 타이포그래피는 어떤 면에서는
무대 연극과 같을지도 모른다.

타이포그래피에는 그림 같은 면이 있지만 에밀 루더는 절대 가볍고 유희적인 길,
즉 인쇄물 본연의 목적인 '잘 읽혀야 함'을 망각하는 길로 빠지지 않았다.
에밀 루더는 개론에서 다음과 같이 말했다. "읽을 수 없는 인쇄물은 의미가 없다."

이 책은 뛰어난 『안내서』임이 분명하다. 하지만 그 이상이기도 하다. 전체 구성과
주제의 전개, 유사와 대조의 비교, 풍부한 도판과 이에 조화를 이루는
타이포그래피 문장을 볼 때 이 책은 완벽한 걸작이다. 정확한 비율로 담은 교육적인 예시
너머에는 일상적인 과제를 넘어 삶의 지혜를 밝히고자 하는 풍부한 철학적 고찰이
빛을 발하고 있다.

에밀 루더는 의심의 여지없이 20세기 중반 타이포그래피 예술에 지대한 영향을 미쳤다.
이는 두 가지 길로 우리에게 다가온다. 하나는 그 자신의 작품을 통해서,
그리고 간접적으로는 교육을 통해서 연결된 길이다. 선생님으로서, 거장으로서,
거울로 삼을 만한 인간으로서, 루더의 영향은 그의 수많은 제자들에게 남아 지금까지도
전세계에 전해지고 있다.

아드리안 프루티거

정사각형 판형

에밀 루더의『타이포그래피』는 1967년 스위스의 니글리 출판사에서 처음 출간됐다. 이 책은 시각적인 정사각형이다.[1] 역사적으로나 미학적으로 검증된 다양한 세로 판형을 두고 굳이 공간 활용이 어렵고 생소한 정사각형을 선택해서 시각 보정까지 하는 수고를 더했다. 이런 정사각형 판형은 1950년대 스위스에서 본격적으로 등장했다. 이는 바젤과 취리히가 중심이었던 당시 스위스 디자인 교육의 영향이 다분하다. 그래서 정사각형 판형을 스위스 스타일, 또는 국제양식 타이포그래피의 대표적 특징이라고 말하기도 한다.

하지만 이 형태가 그토록 새롭고 혁신적인가 하면 반드시 그렇진 않다. 4세기 성서 바티칸 사본 Codex Vaticanus과 시나이 사본 Codex Sinaiticus은 기하학적인 정사각형 또는 그보다 살짝 넓은 판형을 기막히게 활용해 3단 또는 4단의 글상자를 얹었다. 1950-60년대 스위스의 책을 보면 이 다단 구조의 글상자 형식을 따르는 예가 꽤 있다. 표면적으로는 이 책도 마찬가지다. 하지만 이 책이 정사각형의 옷을 입은 이면은 더 꼼꼼히 되짚어 보아야 한다.

책의 판형을 결정할 때 먼저 살펴야 할 요소 중 하나는 도판이다. 도판의 내용뿐 아니라 그 크기와 비율을 세심히 분석해야 한다. 판형과 도판의 관계는 책의 형태와 그 시각적 내용의 관계를 직접적으로 드러낸다. 그리드도 도판과 판형의 상호작용으로부터 만들어진다. 이 책은 도판 상당수가 정사각형 비율이거나 그것에 맞게 다듬어졌다. 에밀 루더가 교장으로 몸담았던 바젤디자인학교의 수업 결과물 또한 정사각형 비율로 된 것이 많다.

세로 판형은 보는 방향이 거의 정해져 있다. 좁은 변이 너비, 긴 변이 높이가 된다. 그리고 이를 90도 돌리면 시각적 느낌이 완전히 다른 가로 판형이 된다. 하지만 정사각형은 다르다. 어느 쪽으로 돌려도 판형이 같다. 조판할 때 왼쪽에서 오른쪽으로 진행하는 글줄의 흐름을 벗어나기는 쉽지 않다. 아래에서 위로, 또는 글자 위아래를 뒤집어 조판하기 어렵다. 세로 또는 가로로 판형의 방향이 정해져 있으면 더 그렇다. 하지만 정사각형은 조판한 글을 인쇄해서 정사각형에 맞게 자른 후 이리저리 돌려보면 된다. 90도로 돌리면 글줄이 위에서 아래로 또는 아래에서 위로 진행하고, 180도 돌리면 거꾸로 매달리게 된다. 즉, 다양한 변형을 쉽게 만들 수 있다. 어느 쪽으로 돌려도 판형이 변하지 않기 때문에 내용이 어떻게 보이고, 읽히고, 이해되는지를 관찰하고 분석하는 데 집중할 수 있다.[2] 반면 다양한 변형이 가능한 만큼 분명하고 정확한 판단이 필요하다.

이렇듯 정사각형 판형은 자유롭게 변형 가능하고, 시각 효과를 세밀하게 비교 분석하는 데 효과적이며, 정확한 판단을 요구한다는 점에서 바젤의 디자인 교육철학을 반영하는 데 이상적이었다.

유니베르 글꼴

정사각형 판형을 스위스 스타일 또는 국제양식과 연결 짓는 또 하나의 고리는 다단 구조의 다국어 글상자 조판이다. 4개 국어를 쓰는 스위스에서는 다국어 조판이 다른 나라보다 많다. 정사각형은 세로형보다 폭이 넓어서 2-3개의 언어를 병기하는 데 이점이 있다. 이 책의 원서 또한 원어인 독일어 옆에 영어, 프랑스어 번역을 나란히 배치했다. 하지만 그보다 본질적인 문제는 책의 형태와 내용이 어떻게 조화를 이루는지, 나아가 어떤 활자체로 다양한 언어와 도판을 묶는지다.

루더는 이의 해결책으로 유니베르 Univers를 제시한다. 원서의 독일어, 영어, 프랑스어는 모두 유니베르의 기본 꼴인 Univers 55로 조판됐다. 1957년 유니베르가 출시되자 루더는 바로 바젤디자인대학에 도입해 수업에 활용했다. 따라서 이 책의 도판에 유니베르가 사용된 것은 우연이 아니다.

1
원서 초판은 가로 22.7cm, 세로 23.4cm, 즉 세로가 약간 더 길다. 길이의 차이는 p.94 1번 도판 설명을 참고.
2
p.35, 109, 187, 233, 243 도판 참고.

유니베르는 아드리안 프루티거가 디자인한 활자체이지만,
우리가 알고 있는 유니베르의 형태는 루더의 도움으로
완성됐다. 루더는 유니베르의 기본 철학을 널리
알리고 활용하는 데 노력을 아끼지 않았다. 그 통로 중
하나가 스위스의 타이포그래피 전문지 「월간 타이포그래피
Typographische Monatsblätter, 이하 TM」이다.

TM의 1961년 1호는 유니베르에 헌정한 특별호로
기획됐다. 전체 60쪽에 걸쳐 유니베르의 철학, 디자인 과정,
제작 기술과 다양한 예시를 자세히 소개했다. 표지와
광고까지 눈에 보이는 모든 부분을 유니베르로 조판한 것은
당연했다. 이 특별호를 시작으로 TM은 그 역사에
큰 획을 긋는 선택을 한다. 바로 유니베르를 기본 서체로
지정한 것이다. 이에 그치지 않고 그해 발간될
6권의 TM 전부를 유니베르에 맞게 디자인하고 이를 2년간
유지하기로 했다.3

이런 TM의 파격적인 제안을 받은 프루티거가 내민 조건은
그 기획을 전적으로 루더에게 맡기는 것이었다.
유니베르의 개발과정은 물론 디자인에 활용할 방법을 가장
잘 아는 이가 루더라는 까닭이었다. TM은 이를 흔쾌히
수용했고, 루더는 이 도전적인 기회를 활용해 유니베르를
전면에 내세운 디자인을 선보였다. 자신의 연구는 물론
바젤디자인학교에서 유니베르를 활용해 진행한 타이포그래피
실험을 소개하기도 했다. 이 책에도 루더가 TM에서
소개한 예시가 적지 않게 실려 있다.

앞서 말한 1호에서 루더는 「타이포그래피의 유니베르
Die Univers in der Typographie」4라는 글을 통해
유니베르의 탄생 배경을 자세히 설명했다. 유니베르 계획의
출발은 시대의 요구를 충족시키지 못하는 세리프체의
한계였다. 각 나라의 언어에 뿌리를 둔 당시 세리프체는
세계화 시대에 맞춰 다국어를 표현하는 데 적합하지 않았다.5

여기에 또 다른 결정적 이유가 있었다. 출판 인쇄라는 열망이
이끌었던 세리프체의 시대와는 달리 20세기의 인쇄물은
훨씬 복잡하고 다양한 정보를 전달하게 됐다. 책은 물론,
광고 포스터, 회사 서식 등 여러 독자층을 대상으로 정보를
전달하는 개념은 세리프체가 생겨나던 때에는 없었다.
많아야 보통 꼴, 기울인 꼴, 굵은 꼴 등으로 이뤄진 세리프체는
현대의 복잡한 요구를 충족시키지 못했다. 그리고 다양한
매체에 갖가지 크기로 사용해도 형태를 일관적으로
유지하면서, 글자 폭이 좁거나 넓은 형태를 함께 어우르는
높은 수준의 활자체가 없었다. 루더는 이런 세리프체의
한계를 짚으며 현대의 다양성을 표현할 활자체는
산세리프체이며, 좋은 산세리프체가 필요하다고 역설했다.

하지만 루더는 이렇게 정당성을 주장한 산세리프체도
날카롭게 비평했다. '푸투라'는 기하학적 형태를 너무 앞세운
나머지 범용성이 떨어졌고, 획이 굵어질수록 일부 활자의
시각적 형태가 낯설게 변하는 치명적 한계가 있었다.6
또한 당시 널리 사용되던 '악치덴츠 그로테스크 Akzidenz
Grotesk'는 대문자가 소문자에 비해 폭이 넓고 획이 굵어
조판을 했을 때 어두워 보이는데, 이 점은 대문자 사용이 잦은
독일어에서 문제가 됐다.7

유니베르는 이를 극복하고 다양한 환경에서 쓸 수 있도록
계획됐다. 유니베르 시스템은 기본 꼴인 Univers 55에서
가늘고 굵은 단계, 좁고 넓은 단계로 확장되며, 여기에
기울인 꼴이 더해져 총 21개의 꼴로 이뤄진다.8 이는 당시의
활자체 개념을 뿌리부터 흔든 혁신적인 시도였다.
활자의 폭과 기울기, 획의 굵기가 다양하게 변하더라도
기본 형태, 즉 획의 끝 처리, 곡선의 느낌, 대문자와 소문자
사이의 균형 등은 일관된다. 또한 엑스하이트를 높이고
대문자의 획을 소문자보다 최소한만 굵게 해서 어떤 언어로
조판해도 부드럽게 읽힌다.9

루더가 프루티거에게 건넨 조언이 많았지만, 그중 결정적인
것은 유니베르의 기본이 되는 Univers 55의 글자 폭을
조금씩 넓히는 것이었다. 이렇게 넓어진 속 공간이
상대적으로 좁아진 글자 사이 공간을 부드럽게 지배하면서
글줄의 밀도가 좋아졌고, 그 결과 55보다 좁은 57, 59의
비례도 명확해졌다. 이로써 유니베르는 책의 본문뿐 아니라
아니라 주석의 작은 글자, 포스터의 큰 글자 등 여러 매체에
활용할 수 있는 다양하면서도 일관된 형태가 됐다.
이 다양성과 일관성은 다채로운 루더의 타이포그래피를
정사각형 판형으로 조화롭게 묶는 데 결정적인 역할을 했다.

3
p.238 두 번째 도판이 특별호의 표지다.
4
Univers는 프랑스어로 '우주'라는 뜻이다. 따라서
이 제목은 「타이포그래피의 우주」라는 이중적 의미가 있다.
유니베르의 범용성, 확장성과 어울리는 표현이다.

5
p.44 – 45 참고.
6
기하학적 형태와 시각적 형태에 관한 자세한 내용은
「기하학적, 시각적, 유기적 측면」을 참고.

7
당시 스위스에서는 제목 또는 손조판은 악치덴츠 그로테스크,
본문 기계조판은 모노타입 그로테스크를 많이 썼다.
p.114의 도판 제목 "Ein Tag mit Ronchamp"와 본문이
그 예다. p.43 도판은 모두 모노타입 그로테스크인데,
대문자의 폭이 넓고 획이 굵어서 군데군데 어둡게 얼룩진
것처럼 보인다. p.216 – 217의 악치덴츠 그로테스크는
이보다 낫지만 글줄을 훑어나가다 보면 대문자가 눈에 걸린다.

판형을 잃다

초판이 출간된 지 3년 후인 1970년에 루더는 세상을 떠났다. 이후의 판들은 아마 그가 살아 있었다면 받아들이지 않았을 듯한 변화를 겪었다. 니끌리사의 편집을 책임졌던 크리스토프 뷔르클레 J. Christoph Bürkle의 2001년 7판 서문을 통해 그 흔적을 더듬어볼 수 있다. (본 책에서는 생략되었다.) 뷔르클레에 따르면 "초판이 나온 지 10년 뒤인 1977년에 슬로베니아어, 크로아티아어, 독일어를 함께 담은 동유럽판이 출간됐다"고 한다. 이 책의 영향력이 동유럽권까지 미쳤음을 알 수 있다. 한편, 같은 해에 발행된 원서 3판은 첫 번째 변화를 겪는다. 뷔르클레는 이를 "같은 1977년에 독일어로 된 3판이 출간됐는데, 표지가 반양장으로 바뀌었지만 나머지 부분은 초판을 충실하게 이었다."고 말했다. 그런데 이 문장은 주객이 전도되었다. 3판 변화의 핵심은 초판의 내용을 충실하게 이은 것이 아니라 표지를 양장에서 반양장으로 바꾼 것이다. 책이 동유럽권에 진출할 정도로 성공을 거두었지만 원가를 절감하고자 한 출판사의 고민 때문이었다. 그런데 이는 서곡에 불과했다.

1982년 4판은 초판의 판형과 표지 색이 바뀐 기이한 형태로 등장했다. 정사각형 판형은 세로로 길쭉한 4:5 비율로 바뀌었고,[10] 흑백이었던 표지는 노란빛이 도는 빨간색이 되었다. 그리고 외형에 가려진 변화가 따로 있었는데, 바로 원가절감을 위해 「색」장을 도려내는 잘못된 선택을 한 것이다. 10쪽에 걸친 「색」의 귀중한 내용이 사라졌고, 다른 몇몇 낱쪽도 난도질을 당했다. 일례로 72-73쪽을 가득 채운 낱말 예시는 2/3가 삭제돼 낱쪽 하나를 다 채우지 못하게 됐고, 그 결과 펼침면 구조가 깨져버렸다.[11] 또한 초판은 장의 제목이 탁 트인 펼침면에 단정하게 위치해 새로운 장의 시작을 확실하게 알렸지만, 4판은 빈 면을 남김없이 빼서 본문이 숨 쉴 틈 없이 이어지고 장의 구분도 어렵게 됐다. 273쪽에 달했던 분량은 원가절감이란 칼날 아래 이렇게 220쪽으로 잘려나갔다.

한편 세로가 길어지면서 당연히 디자인도 바뀌었다. 4.5cm 정도 늘어난 세로 공간 위쪽에 도판 설명을 넣고, 그 밑에 실선으로 경계를 지은 다음 아래쪽에 도판을 배치한 레이아웃을 일률적으로 적용한 것이다. 그리하여 내용상 더 중요한 도판과 본문이 도판 설명 아래에 깔리는 기괴한 디자인이 됐다. 저자에 대한 존중이 결여된 만행이었다. 이 형태는 우리에게 익숙할 수도 있다. 2001년 출간된 한국어 초판이 이 원서 4판을 토대로 했기 때문이다. 4:5 비율과 빨간색 표지뿐만 아니라 「색」장과 몇몇 도판이 빠진 220쪽의 분량도 변하지 않았다.

원서 초판의 모습은 2001년 7판에서야 돌아왔다. 첫 변형을 겪은 1977년으로부터 무려 24년이 지난 뒤다. 뷔르클레는 이 7판 서문에서 "납활자 조판을 디지털로 바꾸고, 몇몇 독일어 맞춤법을 바로잡고, 4판에 추가된 프루티거의 서문을 넣은 것을 제외하면 초판을 최대한 복원했다"고 했다. 초판의 몇몇 도판이 제 모습을 잃었고, 뷔르클레와 프루티거의 글이 추가되면서 루더의 글이 시작되기 전까지의 부분이 고무줄처럼 늘어난 것은 아쉽지만, 정사각형 판형의 복원이라는 사실 하나만으로도 반갑고 다행스러운 일이었다. 그러나 원서가 7판에서 본래의 모습을 찾은 반면, 같은 해에 출간된 한국어 초판은 그렇지 못해 안타깝고 유감스러웠다. 기획 시기와 여건이 맞았다면 우리가 이 책의 본모습을 더 일찍 대할 수 있었을 지도 모른다.

8
p.15, 135 도판은 유니베르의 체계를 보여준다.

9
p.46 도판 참고. 위로부터 프랑스어, 영어, 이탈리아어 조판.

10
원서 4판 크기는 가로 22.4cm, 세로 28cm. 초판과 가로는 비슷하지만 세로를 늘렸다.

11
1986년 5판을 기준으로 보면 이 외에도 p.86, 242, 259 전체와 p.227-228 상단의 도판 두 개가 삭제됐다.

다시 제자리로

이 책은 에밀 루더 「타이포그래피」의 한국어 개정판이다.
한국어 초판의 잘못을 제자리로 돌려놓았다.
먼저 왜곡된 판형을 시각적 정사각형으로 바로잡았다.
원서 초판의 독일어를 우리말로 옮겼고 원서 4판과
한국어 초판에서 삭제된 내용도 모두 되살렸다.
현재 유럽에서 유통 중인 원서에서도 고쳐지지 않은
작지만 명백한 오기를 바로잡았고, 사라졌던 몇몇 도판의
세밀함도 재현하고자 했다. 책의 곳곳에 보석처럼
빛나는 특유의 빨간색은 물론, 164–165쪽 컬러 인쇄에
쓰인 색도 가능한 한 초판에 가깝게 맞췄다.
아울러 2018년 원서 9판에서 변형된 빨간색 면지와
머리띠도 흰색으로 되돌렸으며, 표지는 두께를 줄이고
초판과 비슷한 느낌의 종이로 감쌌다.

하지만 루더에게 울림을 준 노자의 글에 나온 것처럼
"빈 공간이 없는 항아리는 그저 진흙덩이에 지나지 않는다."
본모습을 복원하는 일이 항아리 모양의 진흙덩이를
매만지는 일이 되어서는 안 된다. 이 항아리의 빈 공간은
타이포그래피다. 루더의 타이포그래피는 매순간 새롭다.
담백하고 일관되면서도 유기적이고 역동적이다.
보편적이고 기능적인가 하면 개인적이고 장식적이다.
진지하고 분석적이면서도 대담하고 창조적이며 실험적이다.
루더는 기술의 진보를 적극적으로 받아들이면서도
전통과 기본을 존중하고 기술을 고찰의 기회로 삼는다.
또한 끊임없이 방법론을 탐구하면서도 짜릿한 재미와 미적
가치를 추구한다.

원서 초판이 나온 지는 반세기가 훌쩍 넘었고 한국어
초판이 출간된 지도 22년이 흘렀다. 그동안 타이포그래피
분야는 격렬한 변화를 겪었다. 납활자 조판은 사진 식자와
디지털 조판을 지나 새로운 디지털 시대로 접어들었다.
시각적 형태는 잉크 기반의 틀을 벗어나 다양한 미디어를
오가며 3차원 공간으로까지 확장하고 있다.
타이포그래피는 시대를 넘어 존재했고 언제나 기술의
최전선에서 변화를 받아들였다. 항아리의 모양이 변해도
그 안의 물은 형태에 순응하며, 그 가치는 한결같다는
믿음이 지금껏 타이포그래피 분야를 이끌었고, 앞으로도
그 미래를 결정지을 것이다. 이 항아리가 품은 루더라는
빈 공간, 그리고 거기에 담길 우리의 타이포그래피가
이 책의 진정한 가치를 이어나갈 것을 믿어 의심치 않는다.

옮긴이 안진수

경북대학교 시각정보디자인 학과를 졸업하고 스위스
바젤 디자인예술대학 FHNW HGK Basel의 시각
커뮤니케이션학과(현 Institute Digital Communication
Environments)에서 타이포그래피 전공 학사 학위를
받았다. 같은 학교와 미국 일리노이대학교 시카고UIC에서
석사 학위를 받았다. 2009년부터 바젤 디자인예술대학에서
연구 조교로 강의를 시작했고, 2014년부터 정식 임용되어
학사, 석사과정의 타이포그래피 전공수업과 컨셉트
수업을 담당하고 있다. 얀 치홀트의『타이포그래픽 디자인』,
『책의 형태와 타이포그래피에 관하여』와 에밀 루더의
『타이포그래피』를 우리말로 옮겼다.

에밀 루더
타이포그래피 — 디자인 안내서

Typography : A Manual of Design
by Emil Ruder

지은이
에밀 루더

옮긴이
안진수

펴낸이
안미르
안마노

편집
소효령

디자인
에밀 루더

한국어판 디자인
워크룸

제작 진행
박민수

영업
이선화

커뮤니케이션
김세영

제작
세걸음

2001년 2월 20일 초판 발행
2023년 5월 26일 개정판 발행

안그라픽스
주소 10881 경기도 파주시 회동길 125-15
전화 031.955.7755
팩스 031.955.7744
이메일 agbook@ag.co.kr
웹사이트 www.agbook.co.kr
등록번호 제2-236 (1975.7.7)

ISBN 979.11.6823.035.4 (03600)